含配套视频课程+电子题库

思维导图

艺术常识

104张导图帮你轻松搞定艺术常识

刘民 潘然然 何小帅 / 主编

思维导图高效概括

知识拓展要点梳理

专题练习搭配记忆

重点知识加色标记

104

导图

中国传媒大学 出版社

·北京·

图书在版编目（CIP）数据

艺术常识思维导图/刘民,潘然然,何小帅主编. -- 北京:中国传媒大学出版社，2023.5
ISBN 978-7-5657-3250-8

Ⅰ. ①文… Ⅱ. ①刘… ②潘… ③何… Ⅲ. ①文艺－基本知识－中国－高等学校－入学考试－自学参考资料 Ⅳ. ①I2

中国版本图书馆CIP数据核字(2022)第147201号

艺术常识思维导图
YISHU CHANGSHI SIWEI DAOTU

主　编	刘　民　　潘然然　　何小帅	
策划编辑	姜颖昳	
责任编辑	姜颖昳	
封面制作	张　桐　　程梧冰	
责任印制	李志鹏	

出版发行	中国传媒大学 出版社		
社　　址	北京市朝阳区定福庄东街1号	**邮　编**	100024
电　　话	86-10-65450528　65450532	**传　真**	65779405
网　　址	http://cucp.cuc.edu.cn		
经　　销	全国新华书店		

印　　刷	北京中科印刷有限公司		
开　　本	889mm×1194mm		
印　　张	9.75		
字　　数	332千字		
版　　次	2023年5月第1版		
印　　次	2023年5月第1次印刷		

书　　号	ISBN 978-7-5657-3250-8/I · 3250	**定　价**	56.00元

本社法律顾问：北京嘉润律师事务所　　郭建平

编委会

巧笑倩兮，美目盼兮，素以为绚兮。

十年一觉扬州梦，赢得青楼薄幸名。

落霞与孤鹜齐飞，秋水共长天一色。

同是天涯沦落人，相逢何必曾相识！

劝君莫惜金缕衣，劝君惜取少年时。

莫等闲，白了少年头，空悲切！

莫道不销魂，帘卷西风，人比黄花瘦。

俱往矣，数风流人物，还看今朝。

青山依旧在，几度夕阳红。

名师视频精讲功能使用指南

　　由陈晨老师领衔录制，为每一张导图配备了视频讲解。视频逻辑清楚，声音清晰，在文字导图的基础上进行了适当拓展，让你更直观地了解本知识点。使用背文常App即可轻松高效学习。

第一步

名师视频精讲需要使用背文常App扫码添加（已有背文常App的直接从第二步开始），二维码可在本书的勒口上找到

第二步

打开背文常App，在"我"——"我的图书"中点击右下方"+"，扫描二维码添加图书。

第三步

方法 ①

打开添加的图书，点击导图目录检索，再打开对应目录即可观看对应视频讲解。

方法 ②

点击导图号搜索，输入导图对应的导图号，即可观看对应视频讲解。导图号可查看纸质图书中的导图索引或导图标题下方导图号。

本书由背文常提供视频精讲

观看方法如下：

① 打开背文常App,点击"我"-"我的图书"；

② 点击"+"扫码添加图书，添加成功即可观看导图对应视频或输入导图序号观看对应视频

前　言

为什么看到艺术常识就是不想背？

为什么反复背了很多次还是记不下来？

为什么明明感觉自己背下来了，做题还是不会？

……

在艺考学习中，艺术常识是最大的拦路虎。艺术常识量多且杂，记忆周期长，脉络不够清晰，学生容易形成散点式记忆，明明刷题过后感觉自己会了挺多的，一翻开书还是啥都不会。本书以时间为线索，以国别为分类基础，几乎囊括了艺考生们必须知道的重要知识点，希望本书能帮助学生用一幅思维导图串联学习脉络，有逻辑地学习，系统性地夯实理论基础。

《艺术常识思维导图》适用人群：

【艺考初学者型】　艺考小白在初阶艺术常识学习过程中很容易陷入一团乱麻的困境，面对繁杂的知识点，如果没有规划的话，很容易让自己陷入艺术常识学不完的误区，进而丧失学习的信心。

【基础不扎实型】　在学习一段时间后，很容易陷入底子虚浮，根基不稳，自我感知良好，但是一涉及到输出就没了想法的境地，大部分同学会在这个阶段陷入瓶颈。

【逻辑不清晰型】　在本上、书上记笔记的时候感觉自己明白了，真的要拉出脉络来进行思考时，立马就慌了，虽然对大的板块有一定认知，但是真的拉逻辑的时候还是混乱不清的。

【需复盘总结型】　已经学完整体的艺术常识基础知识点，开始复盘进行学习时，但是通常的艺术常识书太厚，自检自测时很难独立搭建思维网络。

【名校备考冲刺型】　校考阶段北电、浙传等学校对艺术常识的考察是非常重视的，准备校考的同学，更应该多加积累，巩固自己的艺术常识，以便完成进入理想学校的第一步。

那么，正确的艺术常识思维导图的使用方式应该是怎样的呢？

总的来讲，就是要进行基本知识点思维框架的搭建。　本书选取了必备的艺术常识知识点，学生无论是在学习早期还是学后自测都可以使用。

学　　前期使用时，搭配艺术常识课程及书籍，进行学习的同时搭建清晰的思维脉络。

练　　在进行文常题目练习时，遇到不会的题，可记录在思维导图背页，为后续整理错题集以及知识检测做准备。

评　　在学完艺术常识后，合上书本，根据思维导图检查自己脑海中的知识点以及掌握程度。

测　　按照前三点做完之后，基本上这本思维导图已经可以成为考前宝典般的存在，一定要让它成为为你考试实实在在服务的工具本。

当你把整本思维导图配合使用完之后，你会发现，自己的艺术常识积累有了一个质的飞越。

加油！艺考路上，有你有我，我们一同攻克艺术常识难关。

目 录

导图索引（见正文导图对应序号）

文学篇
第一章 中国古代文学

中国古代文学

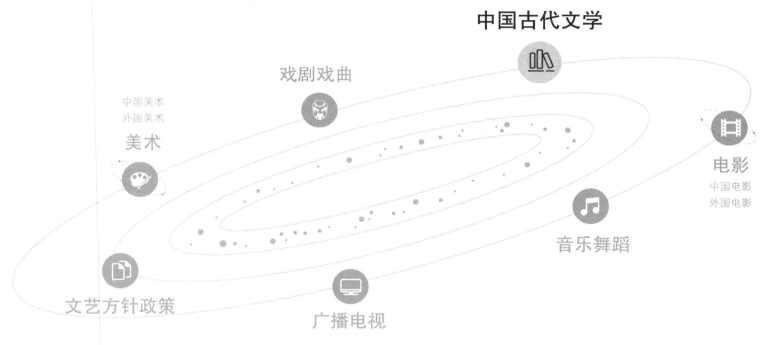

戏剧戏曲

中国美术
外国美术
美术

电影
中国电影
外国电影

音乐舞蹈

文艺方针政策

广播电视

本章重点梳理

先秦　　　　　《山海经》、《诗经》、诸子百家、四书五经、屈原

两汉　　　　　乐府诗词、《楚辞》、《史记》、汉赋四大家、《说文解字》

魏晋南北朝　　建安文学、竹林七贤、太康文学、二谢、陶渊明、干宝、刘义庆、贾思勰、郦道元、刘勰、钟嵘、萧统、陈寿

唐朝　初唐　　初唐四杰、吴中四士、陈子昂

　　　盛唐　　大李杜、韩柳、山水田园诗人、边塞诗人

　　　中晚唐　小李杜、郊寒岛瘦、新乐府运动、花间词派、李煜、唐传奇

宋朝　北宋　　唐宋八大家、古文运动、苏门四子、晏氏父子、婉约派词人

　　　南宋　　辛弃疾、中兴四大诗人、岳飞、叶绍翁、姜夔

元朝　　　　　元曲四大家、王实甫、纪君祥、元杂剧、四大南戏

明朝　　　　　宋濂、于谦、归有光、李贽、公安派、张岱、宋应星、汤显祖、《三言二拍》、四大名著（其三）、《金瓶梅》

清朝　前清　　《红楼梦》、《儒林外史》、《聊斋志异》、清末四大谴责小说、南洪北孔、李玉、《古文观止》

　　　晚清　　魏源、康有为、梁启超、王国维、谭嗣同、龚自珍

第一章 中国古代文学 (001)

第一节　先秦文学

先秦
(002)

《山海经》
　中国第一部神话集：黄帝、蚩尤、精卫、夸父
　地理知识方面的百科全书

四书
《论语》　以语录体为主，叙事体为辅，主要记录孔子及其弟子的言行
　集中体现了孔子的政治主张、伦理思想和道德观念

《孟子》　集中体现了孟子"民贵君轻"的思想，思想核心是"仁政"二字
　"穷则独善其身，达则兼济天下。"

《大学》　书中语录："大学之道，在明明德，在亲民，在止于至善。"

《中庸》　核心思想是"中和"，主旨是修养人性，其中包含了学习方式以及
　做人规范和"三达德"等

五经
《诗经》
　又称《诗三百》，共305篇，记录了西周初年至春秋
　中叶的民间故事
　中国第一部现实主义诗歌总集
　诗经六义：风、雅、颂、赋、比、兴
　风：又称国风，收集各地民间歌谣　　赋：平铺直叙，排比
　雅：贵族历史、歌功颂德　　　　　　比：类比，比喻
　颂：贵族统治者祭祀舞曲　　　　　　兴：托物起兴，先言他物

《尚书》　中国第一部历史文献总集，第一部散文总集

《礼记》　《大学》《中庸》出自《礼记》

《周易》　被誉为"大道之源"

《春秋》
　中国第一部编年体史书，相传为孔子所编订
　孔子首创"春秋笔法"
　春秋三传：《左传》《公羊传》《谷梁传》

《诗经》部分篇目：

《式微》：式微，式微，胡不归？微君之躬，胡为乎泥中？

《子衿》：青青子衿，悠悠我心。纵我不往，子宁不嗣音？

《关雎》：关关雎鸠，在河之洲；窈窕淑女，君子好逑。

《蒹葭》：蒹葭苍苍，白露为霜。所谓伊人，在水一方。

《采薇》：昔我往矣，杨柳依依；今我来思，雨雪霏霏。

《木瓜》：投我以木瓜，报之以琼琚，匪报也，永以为好也。

《静女》：静女其姝，俟我于城隅。爱而不见，搔首踟蹰。

《无衣》：岂曰无衣？与子同袍。

屈原
　战国末期楚国人，第一位伟大的浪漫主义爱国诗人
　用楚辞体裁写了我国第一首长篇政治抒情诗《离骚》
　作品：《九歌》《九章》《天问》《招魂》
　《离骚》与《诗经》中的《国风》合称"风骚"，代指文学

随学随练

选择题

1. 我国第一位浪漫主义诗人是（ ）。

A. 李白　　　　B. 杜甫　　　　C. 屈原　　　　D. 荀子

2. 《诗经》在内容上属于祭祀乐歌部分的是（ ）。

A. 风　　　　B. 雅　　　　C. 颂　　　　D. 赋

3. 《诗经·七月》："七月流火，九月授衣。"这里的"流火"指（ ）。

A. 天气炎热　　B. 天气凉爽　　C. 暑气已退，天气渐凉　　D. 天气温暖

4. 下列三部著作成书的先后顺序是（ ）。

A.《诗经》《论语》《春秋》　　　　B.《春秋》《诗经》《论语》

C.《诗经》《春秋》《论语》　　　　D.《春秋》《论语》《诗经》

5. 我国第一部编年体史书是（ ）。

A.《史记》　　B.《春秋》　　C.《资治通鉴》　　D.《论语》

6. "四书五经"是古代典籍中的经典，下列选择中，含有《周颂》的典籍是（ ）。

A.《春秋》　　B.《诗经》　　C.《周礼》　　D.《易经》

填空题

1. 《论语》中贯穿全文的思想是（ ）。

2. "工欲善其事，必先利其器"出自（ ）。

3. 《诗经》共有（ ）篇，分为（ ）、（ ）、（ ），开创了我国现实主义诗歌的先河。

4. 精卫填海的故事出自神话古籍（ ）。

5. 四书五经中的"五经"指的是（ ）。

6. 在《三字经》中，一开始就说"人之初，性本善"，这样的说法是源自战国时代（ ）的主张。

7. 《诗经》"赋比兴"中的"赋"是（ ）手法。

8. 穷则独善其身，（ ）。

答案在后一页的反面寻找

不要逼我背艺术常识了

我自觉就好

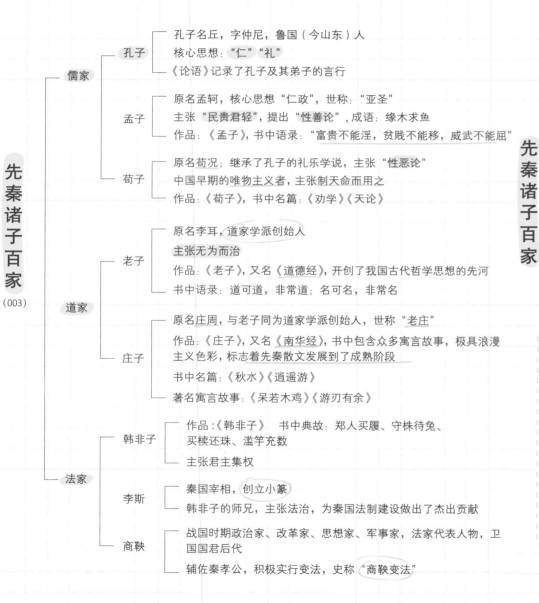

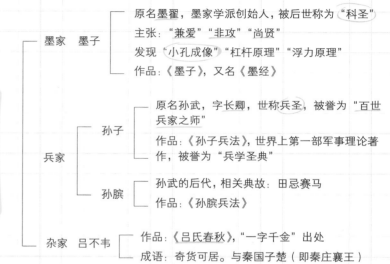

先秦诸子百家（003）

儒家

孔子
- 孔子名丘，字仲尼，鲁国（今山东）人
- 核心思想："仁""礼"
- 《论语》记录了孔子及其弟子的言行

孟子
- 原名孟轲，核心思想"仁政"，世称："亚圣"
- 主张"民贵君轻"，提出"性善论"，成语：缘木求鱼
- 作品：《孟子》，书中语录："富贵不能淫，贫贱不能移，威武不能屈"

荀子
- 原名荀况；继承了孔子的礼乐学说，主张"性恶论"
- 中国早期的唯物主义者，主张制天命而用之
- 作品：《荀子》，书中名篇：《劝学》《天论》

道家

老子
- 原名李耳，道家学派创始人
- 主张无为而治
- 作品：《老子》，又名《道德经》，开创了我国古代哲学思想的先河
- 书中语录：道可道，非常道；名可名，非常名

庄子
- 原名庄周，与老子同为道家学派创始人，世称"老庄"
- 作品：《庄子》，又名《南华经》，书中包含众多寓言故事，极具浪漫主义色彩，标志着先秦散文发展到了成熟阶段
- 书中名篇：《秋水》《逍遥游》
- 著名寓言故事：《呆若木鸡》《游刃有余》

法家

韩非子
- 作品：《韩非子》 书中典故：郑人买履、守株待兔、买椟还珠、滥竽充数
- 主张君主集权

李斯
- 秦国宰相，创立小篆
- 韩非子的师兄，主张法治，为秦国法制建设做出了杰出贡献

商鞅
- 战国时期政治家、改革家、思想家、军事家，法家代表人物，卫国国君后代
- 辅佐秦孝公，积极实行变法，史称"商鞅变法"

先秦诸子百家

墨家 墨子
- 原名墨翟，墨家学派创始人，被后世称为"科圣"
- 主张："兼爱""非攻""尚贤"
- 发现"小孔成像""杠杆原理""浮力原理"
- 作品：《墨子》，又名《墨经》

兵家

孙子
- 原名孙武，字长卿，世称兵圣，被誉为"百世兵家之师"
- 作品：《孙子兵法》，世界上第一部军事理论著作，被誉为"兵学圣典"

孙膑
- 孙武的后代，相关典故：田忌赛马
- 作品：《孙膑兵法》

杂家 吕不韦
- 作品：《吕氏春秋》，"一字千金"出处
- 成语：奇货可居。与秦国子楚（即秦庄襄王）

两部国别体史书：
《国语》，我国第一部国别体史书
《战国策》，书中典故：《唐雎不辱使命》《荆轲刺秦》

一字千金： 吕不韦想要提高自己的威望，于是立马组织他的门客开始讨论这件事情，其中一名门客提到，孔子编订《春秋》功在社稷，利在千秋，我们何不效仿之。吕不韦及其门客开始编撰，书成之日，自以为这部书包罗天地万物，古今之事，故取名为《吕氏春秋》。后公布于咸阳的城门旁，积极邀请各国的文人宾客进行评阅。吕不韦说：谁能在这本书里增加或减少一个字，我就给他一千金的奖励。"一字千金"的典故就由此而来。

随学随练

成为艺术常识大神需要每一次高效的练习

选择题

1. 下列哪个说法不是出自儒家人物？（　　　　）

A. 畏天命　　B. 名正言顺　　C. 克己复礼　　D. 无为而无不为

2. 下列名句不是出自《论语》的是（　　　　）。

A. 巧言令色，鲜矣仁　　　　　　　　B. 千里之行，始于足下

C. 温故而知新，可以为师矣　　　　　　D. 朝闻道，夕死可矣

3. 成语"庖丁解牛"出自下列那部作品？（　　　　）

A.《论语》　　B.《庄子》　　C.《左传》　　D.《韩非子》

4. 古典著作《淮南子》是西汉时期的刘安及其门客编撰的，该书属于哪个学派的著作？（　　　　）

A. 儒家　　B. 阴阳家　　C. 法家　　D. 杂家

5. 战国时期百家争鸣的主要流派及代表对应的是（　　　　）。

A. 儒家：孔子、孟子　　　　　　　B. 法家：庄子

C. 道家：韩非子、列子　　　　　　D. 墨家：墨子、荀子

6. "春秋笔法"是（　　　　）首创的一种文章写法。

A. 老子　　B. 司马迁　　C. 孔子　　D. 孟子

填空题

1. 作为春秋时期杰出的教育家，孔子主张"敏而好学，（　　　　）"的学习态度，强调"（　　　　），不悱不发"的启发式教育。

2. "三纲五常"的"三纲"的提出者是（　　　　）。

3. 主张"无为而治"的是先秦的（　　　　）学派。

4. 荀子《劝学》通过"积土成山，（　　　　）；（　　　　），蛟龙生焉"的比喻，阐述了学习过程中（　　　　）的重要性。

5. 兼爱是（　　　　）的中心思想。

6. "一问三不知"出自《左传》，说的是哪"三不知"？（　　　　）。

7. "君子博学而日参省乎己，则知明而行无过矣"出自（　　　　）。

8. "究天人之际，通古今之变，成一家之言"是汉代（　　　　）的史学思想。

前页答案：

选择题：　1.C　　2.C　　3.C　　4.C　　5.B　　6.B

填空题：　1. 仁　　　2.《论语·卫灵公》　　　3. 305　风 雅 颂

4.《山海经》　　　5.《诗经》《尚书》《礼记》《周易》《春秋》

6. 孟子　　7. 平铺直叙　　　8. 达则兼济天下

不要逼我背艺术常识了

我自觉就好

第二节　汉至魏晋南北朝文学

扫码查看配套题目

两汉（004）

《楚辞》
- 我国第一部浪漫主义诗歌总集
- 西汉刘向编辑，收录屈原、宋玉等人诗作
- 楚辞体相传是屈原创作的一种新诗体

《史记》
- 西汉司马迁所著，是我国第一部纪传体通史
- 记载了上至上古传说中的黄帝时代，下至汉武帝太初四年间共3000多年的历史
- 全书包括八书、十表、十二本纪、三十世家、七十列传
- 史学思想：究天人之际，通古今之变，成一家之言
- 位列二十四史之首，鲁迅评价其为"史家之绝唱，无韵之离骚"
- 与《资治通鉴》并称"史学双璧"

汉乐府
- 乐府，即音乐机关，乐府诗歌的出现标志着我国叙事诗的成熟
- "乐府双璧"：《孔雀东南飞》《木兰诗》
- 《孔雀东南飞》是我国第一首长篇叙事诗
- 《古诗十九首》，标志着我国文人五言诗的成熟

汉赋四大家
- 汉赋是介于诗歌和散文之间的文体，讲究修饰和铺张，注重句子的整齐美和节奏美
- 扬雄　作品：《河东赋》
- 张衡
 - 作品：《二京赋》《归田赋》
 - 发明浑天仪、地动仪
- 司马相如
 - "赋圣"
 - 作品：《子虚赋》《上林赋》《长门赋》
- 班固
 - 《两都赋》（长安、洛阳）
 - 《汉书》
 - 我国第一部纪传体断代史
 - 东汉班固所著

魏晋名士（005）

二谢
- 谢灵运　开创山水诗派，《登池上楼》
- 谢朓　开创永明体诗歌，影响格律诗形成

干宝
- 我国第一部笔记体文言志怪小说集：《搜神记》
- 开古代神话小说之先河

刘义庆
- 我国最早的笔记体文言志人小说集：《世说新语》
- 书中成语有：难兄难弟、拾人牙慧、咄咄怪事、一往情深

贾思勰　著有《齐民要术》，是中国现存最完整的农书，同时也是世界农学史上最早的专著之一

郦道元　著有《水经注》，为我国游记文学的开创作品

刘勰
- 著有我国第一部系统的文学理论专著《文心雕龙》
- 用骈文写成

钟嵘　我国第一部系统评论诗歌的专著：《诗品》

陈寿　《三国志》，纪传体国别史

蔡文姬
- 名琰，蔡邕之女
- 作品：《悲愤诗》《胡笳十八拍》

陶渊明
- 名潜，字元亮，自号五柳先生，私谥靖节，世称靖节先生
- "隐逸诗人之宗""田园诗派之鼻祖"
- 相关典故："不为五斗米折腰"
- 诗歌：《归园田居》《饮酒》
- 散文辞赋：《桃花源记》《五柳先生传》《归去来兮辞》

《淮南子》：淮南王刘安及其门客编撰，书中典故"女娲补天""后羿射日""大禹治水"

《说文解字》：东汉许慎所著，是我国第一部按部首编排的字典

随时随练

成为艺术常识大神需要每一次高效的练习

选择题

1. "久在樊笼里，复得返自然。"出自陶渊明的（　　　）。

A.《饮酒》　　　B.《桃花源记》　　　C.《归去来今辞》　　　D.《归园田居》

2. 我国第一部纪传体通史是（　　　）。

A.《史记》　　　B.《汉书》　　　C.《资治通鉴》　　　D.《三国志》

3. 我国第一首长篇叙事抒情诗是（　　　）。

A.《孔雀东南飞》　　　B.《离骚》　　　C.《木兰诗》　　　D.《古诗十九首》

4. 汉赋四大家中写作了《两都赋》的是（　　　）。

A. 司马相如　　　B. 张衡　　　C. 班固　　　D. 左思

5. 《胡笳十八拍》是我国第一位女诗人（　　　）创作的。

A. 郦道元　　　B. 蔡文姬　　　C. 蔡邕　　　D. 李清照

6. 二谢指的是（　　　）。

A. 谢灵运、谢道元　　　　　B. 谢灵运、谢道韫

C. 谢灵运、谢朓　　　　　D. 谢朓、谢道韫

填空题

1. "史学双璧"是指（　　　）。

2. 被称为"帝王的镜子"的书是（　　　）。

3. 我国第一部系统评论诗歌的著作是（　　　）。

4. 陶渊明名（　　　），字（　　　）。

5. 汉赋四大家是指（　　　）、（　　　）、（　　　）、（　　　）。

6. 我国游记文学的开创性作品是（　　　）。

7. 《说文解字》的作者是（　　　）。

8. 《两都赋》中的两都是指（　　　）、（　　　）。

不要逼我背艺术常识了

我自觉就好

魏晋时期 文学流派
(006)

- 建安文学
 - 抒发忧国之思和建功之志、情辞慷慨、语言刚健
 - 三曹
 - 曹操
 - "建安文学"开创者
 - 作品:《观沧海》《龟虽寿》《短歌行》
 - 曹丕
 - 创作了我国现存第一首完整的七言诗《燕歌行》
 - 编写了我国第一篇文学批评著作《典论·论文》
 - 曹植　赋:《洛神赋》;短诗:《白马篇》《七步诗》
 - 建安七子　孔融、王粲、刘桢、阮瑀、陈琳、应玚、徐干

- 竹林七贤
 - 继承建安文学精神,采用比兴、象征手法,隐晦表达感情
 - 七贤:嵇康、阮籍、阮咸、山涛、向秀、刘伶、王戎
 - 嵇康
 - 七贤中文学成就最高
 - 崇尚老庄,主张冲破礼法束缚
 - 作品:《养生论》《与山巨源绝交书》
 - 古琴曲:《广陵散》

- 太康文学
 - 太康是西晋皇帝司马炎年号,太康文学文风华丽藻饰、注重形式主义
 - 潘岳
 - 即潘安,中国古代四大美男子之一
 - 出自《世说新语》,书中形容其美貌:"掷果盈车,满载而归"
 - 陆机　创作了我国第一篇完整的文学理论名作《文赋》
 - 左思　其作品《三都赋》一经发表,文人争相传抄,一时间出现了"洛阳纸贵"的现象

《观沧海》: 东临碣石,以观沧海。水何澹澹,山岛竦峙。

《龟虽寿》: 老骥伏枥,志在千里;烈士暮年,壮心不已。

《短歌行》: 对酒当歌,人生几何!譬如朝露,去日苦多。

《典论·论文》: 盖文章,经国之大业,不朽之盛事。

《七步诗》: 煮豆燃豆萁,豆在釜中泣。本是同根生,相煎何太急?

《洛神赋》: 其形也,翩若惊鸿,婉若游龙。荣曜秋菊,华茂春松。仿佛兮若轻云之蔽月,飘飖兮若流风之回雪。

中国古代四大美男子:兰陵王、潘安、宋玉、卫玠
大小谢:谢灵运与谢朓并称大小谢,因二人皆以山水诗名世
二十四史前四史:
《史记》　西汉司马迁所著
《汉书》　东汉班固所著
《后汉书》　南朝范晔所著
《三国志》　西晋陈寿所著

随学随练

成为艺术常识大神需要每一次高效的练习

选择题

1. "三曹"所处的文学时代被称为（　　　）。

A. 正始 　　B. 两晋 　　C. 太康 　　D. 建安

2. 名句"目送归鸿，手挥五弦"出自竹林七贤中的（　　　）。

A. 嵇康 　　B. 阮籍 　　C. 刘伶 　　D. 阮咸

3. 我国现存最早的完整的七言诗《燕歌行》的作者是（　　　）。

A. 曹丕 　　B. 曹操 　　C. 曹植 　　D. 曹冲

4. 中国古代四大美男子之一的潘安出自（　　　）。

A.《搜神记》 　　B.《世说新语》 　　C.《儒林外史》 　　D.《三都赋》

5. "大小谢"分别指的是南朝宋诗人（　　　）和齐诗人谢朓。

A. 谢灵运 　　B. 谢安 　　C. 谢玄 　　D. 谢道银

6. 李白诗句"脚着谢公屐，身登青云梯"中提到的"谢公"是（　　　）。

A. 谢灵运 　　B. 谢朓 　　C. 谢安 　　D. 谢玄

填空题

1. 被鲁迅称为"改造文章的祖师"的是（　　　）。

2. "盖文章，经国之大业，不朽之盛事"是（　　　）的文章。

3. 《三国演义》中"煮酒论英雄"的情节描写的是哪两个主要人物？（　　　）

4. 成语"绝妙好辞"的典故与哪位历史人物有关？（　　　）

5. （　　　）创作的名句有"山不厌高，海不厌深。周公吐哺，天下归心"。

6. 笔记小说集《世说新语》成书于（　　　）朝。

7. 我国第一篇完整的文学理论名作《文赋》的作者是（　　　）。

8. （　　　）的代表作是《三都赋》，当时写成后在洛阳轰动一时，人们竞相传抄，因此有了"洛阳纸贵"的典故。

前页答案：

选择题：1.D　2.A　3.A　4.C　5.B　6.C

填空题：1.《史记》《资治通鉴》　2.《资治通鉴》　3.《诗品》

4. 潜　元亮　5.司马相如　扬雄　班固　张衡　6.《水经注》

7. 许慎　8.洛阳　长安

不要逼我背艺术常识了

我自觉就好

第三节 唐代文学

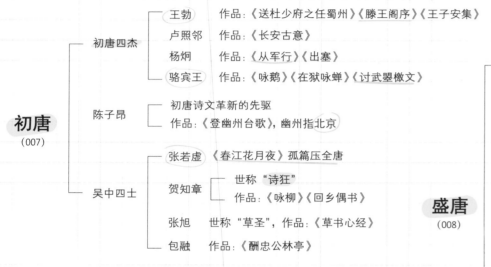

初唐（007）

- 初唐四杰
 - 王勃　作品：《送杜少府之任蜀州》《滕王阁序》《王子安集》
 - 卢照邻　作品：《长安古意》
 - 杨炯　作品：《从军行》《出塞》
 - 骆宾王　作品：《咏鹅》《在狱咏蝉》《讨武曌檄文》
- 陈子昂
 - 初唐诗文革新的先驱
 - 作品：《登幽州台歌》，幽州指北京
- 吴中四士
 - 张若虚　《春江花月夜》孤篇压全唐
 - 贺知章
 - 世称"诗狂"
 - 作品：《咏柳》《回乡偶书》
 - 张旭　世称"草圣"，作品：《草书心经》
 - 包融　作品：《酬忠公林亭》

盛唐（008）

- 大李杜
 - 李白
 - 字太白，号青莲居士，我国唐朝著名的浪漫主义诗人，世称"诗仙"
 - 作品：《行路难》《蜀道难》《将进酒》《望庐山瀑布》
 - 杜甫
 - 字子美，自号少陵野老，我国唐朝著名的现实主义诗人，世称"诗圣"，其诗歌多反映唐朝安史之乱前后的历史，因而被称为"诗史"
 - 作品："三吏"：《石壕吏》《潼关吏》《新安吏》
 "三别"：《新婚别》《垂老别》《无家别》
 《茅屋为秋风所破歌》《登高》
- 唐宋八大家
 - 指在古文运动中成就突出的八位散文作家
 韩愈、柳宗元、欧阳修、苏洵、苏轼、苏辙、王安石、曾巩
 - 韩愈
 - 字退之，世称韩昌黎，主张文以载道，文道合一
 力图扭转六朝以来的形式主义坏文风
 被苏轼赞誉"文起八代之衰，而道济天下之溺"
 作品：《师说》《马说》《原毁》《进学解》
 与柳宗元、欧阳修、苏轼并称"千古文章四大家"
 - 柳宗元
 - 字子厚，世称"柳河东"，因官终柳州刺史，又称"柳柳州"
 作品：《永州八记》
 与韩愈并称"韩柳"，与刘禹锡并称"刘柳"，与王维、孟浩然、韦应物并称"王孟韦柳"

《滕王阁序》：落霞与孤鹜齐飞，秋水共长天一色。

《登幽州台歌》：前不见古人，后不见来者。念天地之悠悠，独怆然而涕下！

《春江花月夜》：江畔何人初见月？江月何年初照人？

《行路难·其一》：长风破浪会有时，直挂云帆济沧海。

《将进酒》：天生我材必有用，千金散尽还复来。

《茅屋为秋风所破歌》：安得广厦千万间，大庇天下寒士俱欢颜！

《八阵图》：功盖三分国，名成八阵图。

《登高》：艰难苦恨繁霜鬓，潦倒新停浊酒杯。

随学随练

成为艺术常识大神需要每一次高效的练习

选择题

1. 下列有关文艺常识的表述有误的一项是（　　）。

A. "初唐四杰"指的是杜牧、王勃、骆宾王、王维

B. 亚历山大·谢尔盖耶维奇·普希金，俄国诗人，俄国近代文学的奠基者

C. 茅盾，现代著名作家，其代表作有长篇小说《子夜》、短篇小说《林家铺子》

D. 蒲松龄，清代小说家，代表作《聊斋志异》是我国古代优秀的文言短篇小说集

2. 唐代边塞诗人王昌龄的"但使龙城飞将在，不教胡马度阴山"中的"飞将"指的是谁？（　　）

A. 卫青　　B. 李广　　C. 霍去病　　D. 白起

3. 被苏轼赞誉"文起八代之衰，而道济天下之溺"的文人是（　　）。

A. 韩愈　　B. 柳宗元　　C. 孟浩然　　D. 王维

4. 有"诗狂"之称的诗人是（　　）。

A. 贺知章　　B. 李白　　C. 杜甫　　D. 白居易

5. 《滕王阁序》是下列哪位诗人的名篇？（　　）

A. 骆宾王　　B. 王勃　　C. 杨炯　　D. 包融

6. 杜甫的诗歌被称为诗史，大多反映了（　　）前后的历史。

A. 靖康之乱　　B. 五代十国　　C. 安史之乱　　D. 贞观盛世

填空题

1. 韩孟诗派是中唐的一个诗歌创作流派，韩是指韩愈，孟是指（　　　　）。

2. "海内存知己，天涯若比邻"两句出自（　　　　）的《送杜少府之任蜀州》。

3. （　　　　）位列唐宋八大家之首。

4. （　　　　）与韩愈一起倡导古文运动，其代表作有《三戒》《永州八记》。

5. 《贫交行》的作者是我国唐朝的（　　　　）。

6. 杜甫的"三吏"指《石壕吏》、（　　　　）、（　　　　）。

7. "业精于勤，而荒于嬉"是（　　　　）提出来的。

8. "无边落木萧萧下，不尽长江滚滚来"出自（　　　　）的《登高》。

不要逼我背艺术常识了

我自觉就好

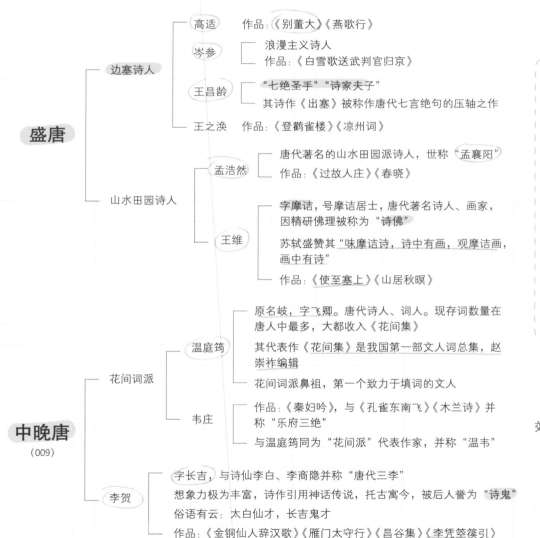

盛唐

边塞诗人
- 高适 —— 作品：《别董大》《燕歌行》
- 岑参 —— 浪漫主义诗人 / 作品：《白雪歌送武判官归京》
- 王昌龄 —— "七绝圣手""诗家夫子" / 其诗作《出塞》被称作唐代七言绝句的压轴之作
- 王之涣 —— 作品：《登鹳雀楼》《凉州词》

山水田园诗人
- 孟浩然 —— 唐代著名的山水田园派诗人，世称"孟襄阳" / 作品：《过故人庄》《春晓》
- 王维 —— 字摩诘，号摩诘居士，唐代著名诗人、画家，因精研佛理被称为"诗佛" / 苏轼盛赞其"味摩诘诗，诗中有画，观摩诘画，画中有诗" / 作品：《使至塞上》《山居秋暝》

中晚唐
(009)

花间词派
- 温庭筠 —— 原名岐，字飞卿。唐代诗人、词人。现存词数量在唐人中最多，大都收入《花间集》 / 其代表作《花间集》是我国第一部文人词总集，赵崇祚编辑 / 花间词派鼻祖，第一个致力于填词的文人
- 韦庄 —— 作品：《秦妇吟》，与《孔雀东南飞》《木兰诗》并称"乐府三绝" / 与温庭筠同为"花间派"代表作家，并称"温韦"

- 李贺 —— 字长吉，与诗仙李白、李商隐并称"唐代三李" / 想象力极为丰富，诗作引用神话传说，托古寓今，被后人誉为"诗鬼" / 俗语有云：太白仙才，长吉鬼才 / 作品：《金铜仙人辞汉歌》《雁门太守行》《昌谷集》《李凭箜篌引》

《别董大》：莫愁前路无知己，天下谁人不识君。
《白雪歌送武判官归京》：忽如一夜春风来，千树万树梨花开。
《出塞》：秦时明月汉时关，万里长征人未还。但使龙城飞将在，不教胡马度阴山。
《凉州词》：羌笛何须怨杨柳，春风不度玉门关。
《过故人庄》：开轩面场圃，把酒话桑麻。待到重阳日，还来就菊花。
《山居秋暝》：空山新雨后，天气晚来秋。明月松间照，清泉石上流。
《使至塞上》：大漠孤烟直，长河落日圆。
《雁门太守行》：报君黄金台上意，提携玉龙为君死。
《李凭箜篌引》：女娲炼石补天处，石破天惊逗秋雨。
《登科后》：春风得意马蹄疾，一日看尽长安花。
《题李凝幽居》：鸟宿池边树，僧敲月下门。

郊寒岛瘦
- 孟郊 —— 因其诗作多写世态炎凉，民间苦难，故有"诗囚"之称 / 作品：《游子吟》《登科后》
- 贾岛 —— 字阆仙，自号"碣石山人"，人称"诗奴" / 被韩愈称作"苦吟诗人" / 作品：《长江集》《题李凝幽居》《寻隐者不遇》 / "推敲"一词出自其诗《题李凝幽居》

随学随练

成为艺术常识大神需要每一次高效的练习

选择题

1. 有"诗家夫子"之称的诗人是（　　）。

A. 高适　　　B. 王昌龄　　　C. 王维　　　D. 李贺

2. 我国第一部文人词总集是（　　）。

A.《春晓集》　　　B.《孟襄阳集》　　　C.《花间集》　　　D.《长江集》

3. "男儿何不带吴钩，收取关山五十州"出自（　　）的诗。

A. 李白　　　B. 杜甫　　　C. 李商隐　　　D. 李贺

4. 中国古代文学史上的"诗鬼"是指（　　）。

A. 辛弃疾　　　B. 李商隐　　　C. 李贺　　　D. 杜牧

5. 我国晚唐五代词派中，"花间派"的鼻祖是（　　）。

A. 韦庄　　　B. 温庭筠　　　C. 赵崇祚　　　D. 李煜

6. "流水落花春去也，天上人间"出自（　　）的词。

A. 温庭筠　　　B. 李清照　　　C. 李煜　　　D. 柳永

填空题

1. 羌笛何须怨杨柳，（　　　　　　）出自王之涣的（　　　　）。

2. 孟浩然世称（　　　　）。

3. 花间派的代表人物有（　　　）、（　　　）。

4. 太白仙才、长吉鬼才分别指的是（　　　）、（　　　）。

5. 苏轼称赞王维的诗歌诗中有画，（　　　　　）。

6. "初唐四杰"指（　　）、（　　）、（　　）、（　　）。

7. "黑云压城城欲摧"这句诗出自（　　　　）。

8. "推敲"一词出自（　　　）的诗（　　　　）。

不要逼我背艺术常识了

我自觉就好

中晚唐

新乐府运动 ── 主张恢复古代的采诗制度，发扬《诗经》和汉魏乐府讽喻时事的传统，使诗歌起到"补察时政""泄导人情"的作用，强调以自创的新的乐府题目咏写时事，故名新乐府

元稹
- 诗歌：《织女词》《酬乐天》
- 传奇：《莺莺传》（《西厢记》故事来源）
- 与白居易共同发起新乐府运动，世称"元白乐府"

白居易
- 字乐天，号香山居士，有"诗魔"和"诗王"之称
- 主张"文章合为时而著，歌诗合为事而作"
- 作品：《长恨歌》讲述了杨贵妃和唐玄宗的爱情故事
- 《琵琶行》通过对琵琶女的深切同情，表达了诗人对自己被贬的愤懑之情
- 《卖炭翁》通过卖炭翁的遭遇，深刻地揭露了"宫市"的腐败本质

刘禹锡
- 字梦得，唐朝时期大臣、文学家、哲学家，有"诗豪"之称
- 其哲学著作《天论》三篇论述了天的物质性，分析了"天命论"产生的根源，饱含唯物主义思想
- 与柳宗元并称"刘柳"，与白居易合称"刘白"
- 作品：《竹枝词》《陋室铭》《乌衣巷》

小李杜

李商隐
- 字义山，号玉谿生
- 其诗构思新奇，朦胧隐秘，尤其是一些爱情诗和无题诗写得缠绵悱恻，优美动人，被广为传诵
- 部分诗歌过于隐晦迷离，难于索解，以致有"诗家总爱西昆好，独恨无人作郑笺"之说
- 作品：《锦瑟》《无题》《夜雨寄北》《登乐游原》

杜牧　作品：《赤壁》《泊秦淮》《阿房宫赋》《题乌江亭》《遣怀》

中晚唐

李煜
- 南唐后主，千古第一词帝
- 继承了晚唐以来温庭筠、韦庄等花间派词人的传统
- 作品：《虞美人》《浪淘沙》《相见欢》《后庭花破子》

唐传奇
- 唐代传奇内容除部分记述神灵鬼怪外，大量记载了人间的各种世态，人物有上层的，也有下层的，反映面较过去远为广阔，生活气息也较为浓厚
- 代表作：李朝威的《柳毅传》、元稹的《莺莺传》、白行简（白居易徒弟）的《李娃传》、蒋防的《霍小玉传》

陆羽
- 被称为"茶圣"
- 著有《茶经》，该书是我国第一部介绍茶的专著

《长恨歌》：悠悠生死别经年，魂魄不曾来入梦。

《琵琶行》：同是天涯沦落人，相逢何必曾相识！

《锦瑟》：沧海月明珠有泪，蓝田日暖玉生烟。此情可待成追忆，只是当时已惘然。

《赤壁》：东风不与周郎便，铜雀春深锁二乔。

《泊秦淮》：商女不知亡国恨，隔江犹唱后庭花。

《遣怀》：十年一觉扬州梦，赢得青楼薄幸名。

《虞美人·春花秋月何时了》：问君能有几多愁？恰似一江春水向东流。

《相见欢·无言独上西楼》：剪不断，理还乱，是离愁。别是一般滋味在心头。

《浪淘沙令·帘外雨潺潺》：别时容易见时难。流水落花春去也，天上人间。

随学随练

选择题

1. "回眸一笑百媚生，六宫粉黛无颜色"描写的是（　　）。

A. 武则天　　　B. 王昭君　　　C. 杨玉环　　　D. 貂蝉

2. 下列作品中，以李隆基和杨玉环的爱情故事为题材的是（　　）。

A. 白居易《长恨歌》　　　B. 王安石《明妃曲》

C. 陆游《钗头凤》　　　　D. 吴伟业《圆圆曲》

3. 唐朝诗人刘禹锡的诗句"得相能开国，生儿不象贤"指的是历史人物（　　）。

A. 刘备　　　B. 诸葛亮　　　C. 嬴政　　　D. 李世民

4. 戏剧名篇《西厢记》的取材蓝本是（　　）。

A.《李娃传》　　　B.《莺莺传》　　　C.《高力士外传》　　　D.《本事诗》

5. 被称为"千古第一词帝"的是（　　）。

A. 李璟　　　B. 李玉　　　C. 李渔　　　D. 李煜

6. 被称为"诗魔"的唐朝诗人是（　　）。

A. 刘禹锡　　　B. 白居易　　　C. 李商隐　　　D. 元稹

填空题

1. 唐代诗人李商隐的诗深情绵渺，其流传至今的名句"沧海月明珠有泪，（　　　）"出自他题名为（　　　）的诗。

2. "无丝竹之乱耳，（　　　　）"出自刘禹锡的（　　　　），表达了作者安贫乐道的生活情趣。

3. 在文学史上，有"元白"之称的是（　　　）和白居易。

4. "大珠小珠落玉盘"是指乐器（　　　）的弹奏声。

5. "杜郎俊赏，算到今，重到须惊"中的"杜郎"是谁？（　　　）

6.《阿房宫赋》是（　　　）的代表作。

7.（　　　）被称为茶圣。

8. "流水落花春去也，天上人间"，是诗人（　　　）的词句。

不要逼我背艺术常识了

我自觉就好

第四节　两宋文学

北宋流派
（010）

古文运动 —— 唐宋开展的诗歌革新运动，提倡古文，反对骈文，提倡朴实、自然

第一次由韩愈、柳宗元领导，第二次由欧阳修领导

唐宋八大家 —— 指在古文运动中成就突出的八位散文作家，包括：
韩愈、柳宗元、欧阳修、苏洵、苏轼、苏辙、王安石、曾巩

欧阳修
字永叔，号醉翁，世称"六一居士"

领导了北宋诗文革新运动，继承并发展了韩愈的古文理论

作品：《醉翁亭记》《六一诗话》

《六一诗话》开创了"诗话"这一新体裁

王安石
字介甫，号半山，世称"临川先生"

在北宋神宗时期主张变法，官至宰相

诗歌：《泊船瓜洲》《元日》《明妃曲》

散文：《游褒禅山记》

在哲学上，他用"五行说"阐述宇宙生成，丰富和发展了中国古代朴素的唯物主义思想

苏轼
字子瞻，号东坡居士，北宋文学家、书法家、美食家、画家

北宋文坛豪放派代表人物，与辛弃疾并称"苏辛"

作品：《念奴娇·赤壁怀古》《题西林壁》《饮湖上初晴后雨》《江城子》

在书法上，与黄庭坚、米芾和蔡襄并称"宋四家"

他和他的父亲苏洵、弟弟苏辙以诗文称著于世，世称"三苏"

在美食方面发明了东坡肉

其弟子黄庭坚、张耒、晁补之、秦观四人，合称"苏门四学士"

《泊船瓜洲》：春风又绿江南岸，明月何时照我还？

《醉翁亭记》：醉人知从太守游而乐，而不知太守之乐其乐也。

《水调歌头·明月几时有》：此事古难全。但愿人长久，千里共婵娟。

《念奴娇·赤壁怀古》：羽扇纶巾，谈笑间，樯橹灰飞烟灭。

《定风波·莫听穿林打叶声》：回首向来萧瑟处，归去，也无风雨也无晴。

《江城子·密州出猎》：会挽雕弓如满月，西北望，射天狼。

《鹊桥仙·纤云弄巧》：两情若是久长时，又岂在朝朝暮暮。

随学随练

选择题

1. 下列属于豪放派词人的是（　　　）。

A. 苏轼　　　B. 温庭筠　　　C. 柳永　　　D. 李清照

2. "月上柳梢头，人约黄昏后"指的是我国的传统节日（　　）。

A. 清明节　　　B. 端午节　　　C. 元宵节　　　D. 七夕节

3. 在北宋神宗时期主张变法，并且官至宰相的是（　　）。

A. 欧阳修　　　B. 王安石　　　C. 苏轼　　　D. 苏洵

4. 领导了北宋诗文革新运动的是（　　　）。

A. 韩愈　　　B. 柳宗元　　　C. 欧阳修　　　D. 王安石

5. 人称："一门父子三词客，千古文章四大家"中的眉山三父子是（　　　）。

A. 曹操、曹丕、曹植　　　　　B. 苏洵、苏轼、苏辙

C. 班彪、班固、班昭　　　　　D. 谢尚、谢奕、谢安

填空题

1. 苏门四学士是指（　　　　）、（　　　　）、（　　　　）、（　　　　）。

2. "桃李春风一杯酒，江湖夜雨十年灯。"出自（　　　　）的（　　　　）。

3. "人生到处知何似，应似飞鸿踏雪泥。"出自（　　　　）的（　　　　）。

4. 会挽雕弓如满月，（　　　　　），（　　　　　）。

5. "宁可食无肉，不可居无竹"，这是文学家（　　　）说过的话，表达了他对竹子的热爱。

6. 在美食方面发明了东坡肉的诗人是（　　　　）。

7. 我国古代书法史上的"宋四家"指（　　　　）、黄庭坚、米芾和蔡襄。

8. "翁去八百载，醉乡犹在；山行六七里，亭影不孤。"纪念的是哪位文人？

（　　　　）

不要逼我背艺术常识了

我自觉就好

北宋流派 —— 婉约派

柳永
- 原名三变，因排行第七，又称柳七
- 第一位对宋词进行全面革新的词人，也是两宋词坛上创用词调最多的词人
- 自称"奉旨填词柳三变"，他以毕生精力作词，并以"白衣卿相"自诩
- 作品：《雨霖铃》、《八声甘州》、《凤栖梧》（衣带渐宽终不悔）

李清照
- 号易安居士，有"千古第一才女"之称
- 作品：《如梦令·常记溪亭日暮》《醉花阴·薄雾浓云愁永昼》《武陵春·风住尘香花已尽》《临江仙·庭院深深深几许》《声声慢·寻寻觅觅》
- 李清照喜以"瘦"字入词，故被称为三瘦词人
 1. 莫道不销魂，帘卷西风，人比黄花瘦。《醉花阴》
 2. 知否，知否？应是绿肥红瘦。《如梦令》
 3. 新来瘦，非干病酒，不是悲秋。《凤凰台上忆吹箫》

北宋文人
(011)

司马光
- 《资治通鉴》是最大的一部编年体通史，有"帝王的镜子"之称
- 《资治通鉴》与《史记》并称"史学双璧"

范仲淹
- 字希文，北宋时期政治家、文学家
- 作品：《渔家傲》《岳阳楼记》《范文正公文集》

晏殊
- 字同叔，擅长小令
- 作品：《浣溪沙》

《岳阳楼记》：居庙堂之高则忧其民，处江湖之远则忧其君。

《浣溪沙》：无可奈何花落去，似曾相识燕归来。小园香径独徘徊。

《雨霖铃·寒蝉凄切》：今宵酒醒何处？杨柳岸，晓风残月。

《蝶恋花·伫倚危楼风细细》：衣带渐宽终不悔，为伊消得人憔悴。

《蝶恋花·槛菊愁烟兰泣露》：昨夜西风凋碧树，独上高楼，望尽天涯路。

《声声慢·寻寻觅觅》：三杯两盏淡酒，怎敌他、晚来风急！

《醉花阴·薄雾浓云愁永昼》：莫道不销魂，帘卷西风，人比黄花瘦。

《如梦令·昨夜雨疏风骤》：知否，知否？应是绿肥红瘦。

随时随练

选择题

1. 北宋文坛自诩"白衣卿相"的人是（　　）。

A. 柳永　　　B. 李清照　　　C. 司马光　　　D. 范仲淹

2. 名句"先天下之忧而忧，后天下之乐而乐"出自（　　）。

A. 苏轼　　　B. 范仲淹　　　C. 司马光　　　D. 王安石

3. "衣带渐宽终不悔，为伊消得人憔悴"出自（　　）的《蝶恋花》。

A. 秦观　　　B. 晏殊　　　C. 柳永　　　D. 范仲淹

4. "无可奈何花落去，似曾相识燕归来"出自（　　）的词。

A. 晏殊　　　B. 晏几道　　　C. 李清照　　　D. 柳永

5. "生当作人杰，死亦为鬼雄"出自（　　）的作品。

A. 李白　　　B. 杜甫　　　C. 李商隐　　　D. 李清照

6. 有"千古第一才女"之称的是（　　）。

A. 李清照　　　B. 班昭　　　C. 上官婉儿　　　D. 蔡文姬

填空题

1. 居庙堂之高则忧其民，（　　　　　　　　）。

2. 被称为"帝王的镜子"的历史著作是（　　　　）。

3. 李清照喜以"瘦"字入词，故被称为三瘦词人，请问是哪三首诗使其有了这个称号？（　　　　）、（　　　　）、（　　　　）

4. 婉约派词人的代表人物有（　　　　）、（　　　　）。

5. "柳郎中词，只合十七八女郎，执红牙板，歌'（　　　　　　　）'；学士词，须关西大汉，铜琵琶，铁绰板，唱'大江东去'"中的柳郎中指（　　　　），学士指（　　　　）。

不要逼我背艺术常识了

我自觉就好

南宋
(012)

- 辛弃疾
 - 字幼安，号稼轩，南宋爱国诗人，豪放派词人，有"词中之龙"之称
 与苏轼合称"苏辛"，与李清照并称"济南二安"
 - 作品：《摸鱼儿·更能消几番风雨》《永遇乐·京口北固亭怀古》《水龙吟·登建康赏心亭》《破阵子·为陈同甫赋壮词以寄之》《南乡子·登京口北固亭有怀》《青玉案·元夕》《美芹十论》

- 叶绍翁
 - 江湖诗派诗人，他的诗以七言绝句最佳
 - 作品：《游园不值》《夜书所见》《四朝闻见录》
 - 《四朝闻见录》补正史之不足，被收入《四库全书》

- 岳飞
 - 十二道金牌，十年之功，毁于一旦
 与张俊、韩世忠、刘光世并称"中兴四将"
 - 作品：《满江红》

- 文天祥
 - 自号浮休道人、文山
 - 作品：《过零丁洋》《正气歌》

- 中兴四大诗人
 - 陆游
 - 字务观，号放翁，南宋文学家、史学家、爱国诗人
 宋人刘克庄谓其词"激昂慷慨者，稼轩不能过"
 现存诗歌九千余首，是现存诗歌最多的诗人
 - 散文：《放翁家训》《渭南文集》《南唐书》
 - 诗歌：《关山月》《十一月四日风雨大作》《游山西村》《书愤》《示儿》
 - 词：《放翁词》《渭南词》《钗头凤·红酥手》
 - 杨万里
 - 字廷秀，号诚斋，自号诚斋野客，自创诚斋体
 - 作品：《晓出净慈寺送林子方》《诚斋集》
 - 尤袤　字延之，编写了中国最早的一部版本目录《遂初堂书目》
 - 范成大　字致能，号石湖居士。作品：《四时田园杂兴》

《青玉案·元夕》：　众里寻他千百度。蓦然回首，那人却在，灯火阑珊处。

《永遇乐·京口北固亭怀古》：　凭谁问，廉颇老矣，尚能饭否？

《南乡子·登京口北固亭有怀》：　天下英雄谁敌手？曹刘。生子当如孙仲谋。

《破阵子·为陈同甫赋壮词以寄之》：　了却君王天下事，赢得生前身后名。可怜白发生！

《十一月四日风雨大作》：　夜阑卧听风吹雨，铁马冰河入梦来。

《游山西村》：　山重水复疑无路，柳暗花明又一村。

《示儿》：　王师北定中原日，家祭无忘告乃翁。

《书愤》：　出师一表真名世，千载谁堪伯仲间！

《夜书所见》：　萧萧梧叶送寒声，江上秋风动客情。

《满江红》：　三十功名尘与土，八千里路云和月。

《过零丁洋》：　人生自古谁无死？留取丹心照汗青。

随学随练

成为艺术常识大神需要每一次高效的练习

选择题

1. 王国维在《人间词话》里谈到了治学的三种境界，其中第三种境界"众里寻他千百度，蓦然回首，那人却在灯火阑珊处"出自（　　　）。
A. 晏殊《蝶恋花》　　B. 柳永《凤栖梧》　　C. 辛弃疾《青玉案》　　D. 李清照《声声慢》

2. "红酥手，黄滕酒，满城春色宫墙柳"出自宋代著名词人陆游的词作（　　　）。
A.《钗头凤》　　B.《诉衷情》　　C.《卜算子》　　D《相见欢》

3. 南宋著名诗人（　　　）的诗新鲜泼辣、意境新颖，自成一家，世称"诚斋体"。
A. 杨万里　　B. 陆游　　C. 范成大　　D. 尤袤

4. 下列不属于元曲四大爱情剧的是（　　　）。
A.《西厢记》　　B.《拜月亭》　　C.《牡丹亭》　　D.《倩女离魂》

5. 元杂剧作品《赵氏孤儿》的作者是（　　　）。
A. 关汉卿　　B. 康进之　　C. 纪君祥　　D. 李好古

6. 辛弃疾《永遇乐·京口北固亭怀古》中"封狼居胥"的典故与谁有关？（　　　）
A. 孙权　　B. 刘裕　　C. 霍去病　　D. 曹操

填空题

1. 我国现存诗歌最多的诗人是（　　　）。

2. 南宋"中兴四大诗人"是指（　　）、（　　）、（　　）、（　　）。

3. 萧萧梧叶送寒声，（　　　）。

4. 被宋高宗连发12道金牌急召而回的抗金名将是（　　　）。

5. "山外青山楼外楼，西湖歌舞几时休"出自（　　　），作者是（　　　）。

6.《稼轩长短句》是（　　　）的作品。

7. "毕竟西湖六月中，风光不与四时同"出自（　　　）的（　　　）。

前页答案：

选择题：1.A　　2.B　　3.C　　4.A　　5.D　　6.A

填空题：1. 处江湖之远则忧其君　　　2.《资治通鉴》

3.《醉花阴》《如梦令》《凤凰台上忆吹箫》　　4. 柳永　李清照

5. 杨柳岸晓风残月　　柳永　苏轼

不要逼我背艺术常识了

我自觉就好

第五节　明清文学

扫码查看配套题目

明朝
（013）

宋濂
- 被朱元璋誉为"开国文臣之首"
- 与高启、刘基并称"明初诗文三大家"
- 作品：《送东阳马生序》

于谦
- 与岳飞、张煌言并称"西湖三杰"
- 《明史》称赞其"忠心义烈，与日月争光"
- 作品：《石灰吟》《立春日感怀》

宋应星
- 明代科学家，著有《天工开物》，此书被誉为"中国 17 世纪的工艺百科全书"
- 《天工开物》是世界上第一部关于农业和手工业生产的综合性著作

李贽
- 思想自由，第一位通俗文学研究者，评点《水浒传》等书
- 在社会价值导向方面，批判重农抑商，扬商贾功绩，倡导功利价值，符合明中后期资本主义萌芽的发展要求

明四家
- 沈周、文徵明、唐寅和仇英
- 唐寅
 - 字伯虎，号六如居士、桃花庵主等，明代著名画家、文学家
 - 绘画上与沈周、文徵明、仇英并称"吴门四家"，又称"明四家"
 - 诗文上，与祝允明、文徵明、徐祯卿并称"吴中四才子"，又称江南四大才子
 - 画作：《山路松声图》《江南农事图》《仿唐人仕女图》
 - 书法：《古诗二十七首》《自书诗》
 - 诗作：《桃花庵歌》《把酒对月歌》

《石灰吟》：千锤万凿出深山，烈火焚烧若等闲。粉骨碎身浑不怕，要留清白在人间。

《立春日感怀》：一寸丹心图报国，两行清泪为思亲。

《桃花庵歌》：别人笑我太疯癫，我笑他人看不穿。不见五陵豪杰墓，无花无酒锄作田。

明小说

《三国演义》　明初罗贯中所著，中国第一部长篇章回体小说（一百二十回）

《水浒传》　明初施耐庵所著，中国第一部长篇白话小说

《西游记》　明中叶吴承恩所著，中国第一部浪漫主义神话小说

三言二拍
- 中国古典短篇白话小说的巅峰之作
- 三言　冯梦龙：《喻世明言》《警世通言》《醒世恒言》
- 二拍　凌濛初：《初刻拍案惊奇》《二刻拍案惊奇》

《金瓶梅》
- 兰陵笑笑生所著
- 一般认为是中国第一部文人独立创作的章回体长篇小说
- 书名由书中三个女主人公潘金莲、李瓶儿、庞春梅名字中各取一字合成
- 被列为明代"四大奇书"之首

随学随练

选择题

1.《天工开物》的作者是（　　　）。

A. 沈括　　　B. 李时珍　　　C. 宋应星　　　D. 徐光启

2. 下列作家与作品对应不正确的一项是（　　　）。

A. 郦道元—《水经注》　　　B. 司马光—《资治通鉴》

C. 沈括—《梦溪笔谈》　　　D. 李时珍—《天工开物》

3. 下列关于我国古代科学技术的说法，正确的是（　　　）。

A. 毕昇发明了造纸术

B.《神农本草经》是我国现存最早的医书

C.《天工开物》被称为"中国 17 世纪的工艺百科全书"

D. 三国时期，祖冲之精确计算出圆周率在 3.1415926 至 3.1415927 之间

4. 下列作品不属于"三言二拍"的是（　　　）。

A.《喻世明言》　　　B.《警世通言》　　　C.《二刻拍案惊奇》　　　D.《醒世通言》

5. "挥泪斩马谡"是哪部名著中的著名章节？（　　　）

A.《搜神记》　　　B.《三国演义》　　　C.《水浒传》　　　D.《聊斋》

6. 晁盖是下列哪部作品中的人物？（　　　）

A.《三国演义》　　　B.《水浒传》　　　C.《西游记》　　　D.《红楼梦》

填空题

1. "呼保义"是指（　　　）。

2.《三国演义》中关羽有"挂印封金"的故事，主要体现了关羽什么性格特点？（　　　）

3.（　　　）用"依史以演绎"的独特文学样式，描写了起自黄巾起义，终于西晋统一近百年的历史。

4.《三国演义》中的"三英战吕布"的"三英"指的是（　　　）、（　　　）、（　　　）。

5. 电视剧《三国演义》片头曲是杨慎的一首词，词牌名是（　　　）。

6.《三国演义》里身在曹营心在汉，在曹营却不献一策的是（　　　）。

7.《西游记》中与唐僧结拜的皇帝是（　　　）。

前页答案：

选择题：1.C　　2.A　　3.A　　4.C　　5.C　　6.C

填空题：1. 陆游　　2. 杨万里　陆游　尤袤　范成大

3. 江上秋风动客情　　4. 岳飞　　5.《题临安邸》　林升　　6. 辛弃疾

7. 杨万里　《晓出净慈寺送林子方》

不要逼我背艺术常识了

我自觉就好

明代三才子
(014)

杨慎、徐渭、解缙

杨慎
— 明代三才子之首
明代著述博富第一，诗歌风格"浓丽婉至"，独步明代文坛
作品：《临江仙·滚滚长江东逝水》《升庵诗话》《西江月·道德三皇五帝》

徐渭
— 中国"泼墨大写意画派"创始人、"青藤画派"鼻祖
开创了一代画风，对后世画坛（如八大山人、石涛、扬州八怪等）影响极大
书善行草，写过大量诗文，被誉为"有明一代才人"
作品：画作《墨葡萄图》、杂剧《四声猿》、戏曲理论《南词叙录》等

解缙　主持编纂了《永乐大典》

南曲之冠　王磐，字鸿渐，明代散曲作家、画家，亦通医学

前清
(015)

《红楼梦》
— 又名《石头记》，前八十回为曹雪芹著，后四十回为高鹗续写
古代小说成就最高的一部，代表了古典文学现实主义艺术的高峰

《儒林外史》
— 吴敬梓所著
典型吝啬人形象：严监生
代表了中国古代讽刺小说的高峰，开创了以小说直接评价现实生活的范例

《聊斋志异》
— 蒲松龄所著文言文短篇小说集
郭沫若评价其"写鬼写妖高人一等，刺贪刺虐入骨三分"
书中名篇：《画壁》《聂小倩》《婴宁》《画皮》《辛十四娘》《义犬》《花姑子》《莲香》《胭脂》《粉蝶》

《临江仙·滚滚长江东逝水》：滚滚长江东逝水，浪花淘尽英雄。是非成败转头空。青山依旧在，几度夕阳红。白发渔樵江渚上，惯看秋月春风。一壶浊酒喜相逢。古今多少事，都付笑谈中。（《三国演义》开篇词）

《西江月·道德三皇五帝》：道德三皇五帝，功名夏后商周。七雄五霸斗春秋。顷刻兴亡过手。

《朝天子·咏喇叭》：军听了军愁，民听了民怕。哪里去辨甚么真共假？

随学随练

选择题

1. 明代三才子之首是（　　）。

A. 杨慎　　B. 宋濂　　C. 徐渭　　D. 解缙

2. 被称为"青藤画派"鼻祖的是（　　）。

A. 杨慎　　B. 宋濂　　C. 徐渭　　D. 解缙

3.《永乐大典》的编撰者是（　　）。

A. 吴敬梓　　B. 王磐　　C. 徐渭　　D. 解缙

4. "凡鸟偏从末世来，都知爱慕此生才。一从二令三人木，哭向金陵事更哀。" 这几句诗描绘的是红楼梦中的（　　）。

A. 林黛玉　　B. 薛宝钗　　C. 贾探春　　D. 王熙凤

5.《儒林外史》中的吝啬鬼形象是（　　）。

A. 兰陵笑笑生　　B. 严监生　　C. 花姑子　　D. 阿巴贡

6.《石头记》是哪部经典小说的别称？（　　）

A.《红楼梦》　　B.《儒林外史》　　C.《金瓶梅》　　D.《聊斋志异》

填空题

1. 继《聊斋志异》之后又一部影响很广的文言短篇小说集《阅微草堂笔记》的作者是（　　）。

2.《红楼梦》中的四大家族包括（　　）。

3. 明清时期的哪两部小说分别代表了"俗"和"雅"的极端？（　　）

4. （　　）代表了中国古代讽刺小说的高峰，开创了以小说直接评价现实生活的范例。

5.《金瓶梅》中的三个女主人公是（　　）、（　　）、（　　）。

6. 滚滚长江东逝水，浪花淘尽英雄。是非成败转头空。（　　），（　　）。白发渔樵江渚上，惯看秋月春风。（　　）。古今多少事，都付笑谈中。

不要逼我背艺术常识了

我自觉就好

晚清
（016）

魏源
- 近代中国"睁眼看世界"的首批知识分子的代表
- 主张以"经世致用"为宗旨，并提出了"师夷长技以制夷"的主张
- 作品：《海国图志》，一部介绍西方国家的科学技术和世界地理历史知识的综合性图书

梁启超
- 字卓如，号饮冰室主人，提倡"诗界革命"
- 中国近代维新派、新法家代表人物，倡导新文化运动，支持五四运动
- 创办《时务报》，著有散文《少年中国说》，其著作合编为《饮冰室合集》

王国维
- 国学大师
- 作品：《人间词话》《红楼梦评论》《宋元戏曲史》

龚自珍
- 清代思想家、诗人、文学家和改良主义的先驱者
- 《己亥杂诗》：浩荡离愁白日斜，吟鞭东指即天涯。落红不是无情物，化作春泥更护花

清末四大谴责小说
- 清末国势衰微，通过小说来抨击政府和时弊
- 吴研人的《二十年目睹之怪现状》、曾朴的《孽海花》、刘鹗的《老残游记》、李宝嘉的《官场现形记》

戊戌六君子 谭嗣同、康广仁、林旭、杨深秀、杨锐、刘光第

《人间词话》中的治学三重境界：

第一重境界："昨夜西风凋碧树，独上高楼，望尽天涯路。"

——晏殊《蝶恋花》

第二重境界："衣带渐宽终不悔，为伊消得人憔悴。"

——柳永《蝶恋花》

第三重境界："众里寻他千百度。蓦然回首，那人却在，灯火阑珊处。"

——辛弃疾《青玉案·元夕》

随时随练

选择题

1. 提出了"师夷长技以制夷"的主张的是（　　　）。

A. 魏源　　　B. 梁启超　　　C. 王国维　　　D. 龚自珍

2. "少年智则国智，少年富则国富；少年强则国强，少年独立则国独立"出自（　　　）的《少年中国说》。

A. 谭嗣同　　　B. 梁启超　　　C. 康广仁　　　D. 龚自珍

3. 戊戌六君子当中不包括（　　　）。

A. 谭嗣同　　　B. 梁启超　　　C. 康广仁　　　D. 刘光第

4. 《人间词话》中的治学三重境界的第二重是（　　　）。

A. 昨夜西风凋碧树。独上高楼，望尽天涯路。

B. 寻寻觅觅，冷冷清清，凄凄惨惨戚戚。

C. 衣带渐宽终不悔，为伊消得人憔悴。

D. 众里寻他千百度，蓦然回首，那人却在，灯火阑珊处。

填空题

1. （　　　）的别号是"饮冰室主人"，并著有《饮冰室合集》。

2. （　　　）的《人间词话》是我国重要的词学批评著作。

3. 王国维把意境分为（　　　）和（　　　）。

4. （　　　）编写的《海国图志》，是中国近代第一部较详尽地介绍西方的著作。

5. 浩荡离愁白日斜，吟鞭东指即天涯。（　　　），（　　　）。

6. 清末四大谴责小说及作者分别是（　　　）、（　　　）、（　　　）、（　　　）。

前页答案：

选择题：1.A　2.C　3.D　4.D　5.B　6.A

填空题：1. 纪晓岚　2. 贾　史　王　薛　3.《金瓶梅》《红楼梦》

4.《儒林外史》　5. 潘金莲　李瓶儿　庞春梅

6. 青山依旧在　　几度夕阳红　　一壶浊酒喜相逢

不要逼我背艺术常识了

我自觉就好

第六节 四大名著摘要 (017)

扫码查看配套题目

《三国演义》重点摘要

关羽：千里走单骑、华容道义释曹操、过五关斩六将、水淹七军、败走麦城。

诸葛亮：收二川，排八阵，六出七擒，五丈原前，点四十九盏孔明灯，一心只为酬三顾；取西蜀，定南蛮，东和北拒，中军帐里，变金木土爻神卦，水面偏能用火攻。

兵器：刘备—双股铜，关羽—青龙偃月刀，张飞—丈八蛇矛枪。

开篇词：滚滚长江东逝水，浪花淘尽英雄。是非成败转头空。青山依旧在，几度夕阳红。

——杨慎《临江仙》

煮酒论英雄：建安四年袁曹官渡之战前，掌控朝局的曹操以酒宴试探刘备是否有称霸天下的野心，最终被刘备巧言瞒过。

《西游记》重点摘要

主要人物经历：

唐僧：如来佛祖的弟子金蝉子，转世投胎后成为状元陈光蕊之子，出家后法名玄奘，修成正果后被封为"旃檀功德佛"。

孙悟空：名号取自拜师于菩提老祖时期，孙悟空曾被玉帝封为"弼马温"，后来他嫌官小返回花果山，自封为"齐天大圣"。

猪八戒：又叫猪悟能，原为管理天河水兵的天蓬元帅，获罪下凡后，误投猪胎，占福陵山为妖，后来经过菩萨点化后，保护唐僧前往西天取经，最终修成正果，被封为"净坛使者"。

沙僧：又叫沙悟净，原为天宫中的卷帘大将，被贬下界，在流沙河为妖，后保唐僧取经，得成正果，封为"金身罗汉"。

白龙马：原是西海龙王之三太子小白龙，因纵火烧了玉帝赏赐的明珠，犯了死罪，经菩萨求情才免了死罪，后来被囚禁在鹰愁涧，之后化作白龙马驮着唐僧前往西天求取真经，被封为"八部天龙广力菩萨"，最后在化龙池中恢复元神，盘绕在大雷音寺的擎天华表柱上。

《水浒传》重点摘要

部分人物外号：

三十六天罡：呼保义宋江、玉麒麟卢俊义、智多星吴用、入云龙公孙胜、大刀关胜、豹子头林冲、小李广花荣、小旋风柴进、美髯公朱仝、花和尚鲁智深、行者武松、青面兽杨志、黑旋风李逵、九纹龙史进、立地太岁阮小二、短命二郎阮小五、活阎罗阮小七、浪子燕青。

七十二地煞：一丈青扈三娘、丧门神鲍旭、母大虫顾大嫂、菜园子张青、母夜叉孙二娘、鼓上蚤时迁。

《红楼梦》重点摘要

金陵十二钗：林黛玉、薛宝钗、王熙凤、贾元春、贾迎春、贾探春、贾惜春、贾巧姐、李纨、史湘云、秦可卿、妙玉。

十二金钗判词：

林黛玉、薛宝钗：可叹停机德，堪怜咏絮才。玉带林中挂，金簪雪里埋。

贾探春：才自精明志自高，生于末世运偏消。清明涕送江边望，千里东风一梦遥。

王熙凤：凡鸟偏从末世来，都知爱慕此生才。一从二令三人木，哭向金陵事更哀。

妙玉：欲洁何曾洁，云空未必空。可怜金玉质，终陷淖泥中。

贾宝玉：

（1）眉如墨画，面如桃瓣，目如秋波。虽怒时而若笑，即嗔时而有情。

（2）纵然生得好皮囊，腹内原来草莽。

（3）潦倒不通世务，愚顽怕读文章。

随学随练

成为艺术常识大神需要每一次高效的练习

选择题

1. 妙玉是长篇小说（　　）中的人物形象。

A.《水浒传》　　　B.《红楼梦》　　　C.《三国演义》　　　D.《西游记》

2. 下列四部作品中写于清代的是（　　）。

A.《红楼梦》　　　B.《水浒传》　　　C.《三国演义》　　　D.《西游记》

3. 以下人物中哪一位不是《红楼梦》中的"金陵十二钗"？（　　）

A. 史湘云　　　B. 王熙凤　　　C. 晴雯　　　D. 巧姐

4. "可叹停机德，堪怜咏絮才"是《红楼梦》中对（　　）的判词。

A. 贾元春　　　B. 王熙凤　　　C. 贾迎春　　　D. 林黛玉

5. （　　）是中国历史上第一部用白话文写成的章回小说。

A.《西游记》　　　B.《三国演义》　　　C.《水浒传》　　　D.《红楼梦》

6. 中国古典四大名著中，有一部以描绘农民革命斗争为主的作品，该作品的作者是（　　）。

A. 吴承恩　　　B. 罗贯中　　　C. 吴敬梓　　　D. 施耐庵

填空题

1. "路见不平一声吼，该出手时就出手……"电视连续剧《水浒传》的主题歌《好汉歌》生动表现出梁山好汉们豪爽不羁、粗犷义气的性格。此歌的曲调取自一首民歌素材，这首民歌和哪个地方剧种出自同一个省？（　　）

2. （　　）是中国成就最高的短篇小说集。全书共四百九十一篇，大都为妖狐及神鬼故事。

3. 中国古典四大名著成书最晚的是（　　）。

4. 我国小说史上第一部长篇讽刺小说是（　　）。

5. "勘破三春景不长，缁衣顿改昔年妆。可怜绣户侯门女，独卧青灯古佛旁。"是《红楼梦》中（　　）的判词。

6. "字字写来都是血，十年辛苦不寻常"是对小说（　　）的评价。

7. 日本文学作品（　　）被誉为"日本的《红楼梦》"。

8. "才自精明志自高"是《红楼梦》中对（　　）的判词。

不要逼我背艺术常识了

我自觉就好

第二章 中国现当代文学

音乐舞蹈

中国电影
外国电影
电影

中国美术
外国美术
美术

戏剧戏曲

中国现当代文学

文艺方针政策

广播电视

本章重点梳理

第二章　中国现当代文学 (018)

1917—1927 年：文化整体批判时期的文学：鸳鸯蝴蝶派、文学研究会、新月社、创造社、语丝社

1927—1937 年：文学的政治分野与文化批判：左翼作家联盟、东北作家群、七月诗派、九叶诗派

1937—1949 年：政治的分合与文化的复兴：京派作家、20 世纪 40 年代作家、解放区作家

1949—1976 年：新中国成立至"文革"时期：20 世纪五六十年代作家、"文革"作品

1978 年至今：新时期文学、新时期诗歌、其他作家、港台文学、网络文学

第一节 现代文学

鸳鸯蝴蝶派 (019)
- 20世纪初形成于上海，因"一对蝴蝶，一双鸳鸯"比拟才子佳人而得名，作品多为言情小说，因该派刊物中以《礼拜六》影响最大，也被称为"礼拜六派"
- 张恨水
 - "章回小说大家""通俗文学大师"
 - 作品：《啼笑因缘》《金粉世家》《春明外史》

文学研究会 (020)
- 1921年在北京成立，以《小说月报》为阵地，倡导"为人生而艺术"的现实主义倾向
- 茅盾
 - 字雁冰，新文化运动的先驱者、中国革命文艺的奠基人之一
 - 作品：《子夜》《白杨礼赞》《霜叶红似二月花》
 - 《蚀》三部曲：《幻灭》《动摇》《追求》
 - 《农村三部曲》：《春蚕》《秋收》《残冬》
 - 长篇小说《子夜》是中国第一部成功的现实主义作品，茅盾也因此被称为"中国的巴尔扎克"
- 周作人　鲁迅之弟，中国民俗学开拓人，新文化运动的杰出代表
- 冰心
 - 原名谢婉莹，著名儿童文学家。作品主题：爱母亲、爱儿童、爱自然
 - 散文：《小橘灯》《寄小读者》；诗集：《繁星》《春水》
- 叶圣陶
 - 原名叶绍钧，有"优秀的语言艺术家"之称
 - 《稻草人》，最早的儿童作品集
 - 《倪焕之》，现代文学史上最早的长篇小说之一
- 朱自清
 - 原名朱自华，字佩弦，号秋实
 - 作品：《荷塘月色》《背影》《匆匆》《春》《桨声灯影里的秦淮河》

> 《荷塘月色》：描写荷塘月色之美，抒发沉郁的心情。
> 《背影》：描述作者从南京到北京大学读书，父亲替他买橘子时在月台爬上攀下的背影。
> 《匆匆》：表达了作者对时间流逝的感慨。

新月社 (021)
- 1923年在北京成立，受泰戈尔《新月集》的影响，以新诗交流为主体并兼顾古典诗词
- 胡适
 - 字适之，"中国文化革命之父"，曾任北京大学校长
 - 提倡白话文，著有《文学改良刍议》
 - 《尝试集》：中国现代文学史上第一部白话新诗集
 - 《终身大事》（独幕剧）中国第一部现代意义的话剧
- 闻一多
 - 诗歌的"三美"：音乐的美、绘画的美、建筑的美
 - 作品：《红烛》《死水》《七子之歌》
- 徐志摩
 - "中国第一个布尔乔亚诗人，也是最后一个布尔乔亚诗人"
 - 作品：《再别康桥》（英国剑桥大学）
- 卞之琳
 - 徐志摩学生
 - 作品：《断章》

> **七子之歌 · 澳门：**
> 你可知"Macau"不是我真姓？
> 我离开你的襁褓太久了，母亲！
> 但是他们掳去的是我的肉体，
> 你依然保管我内心的灵魂。
>
> **再别康桥：**
> 轻轻的我走了，正如我轻轻的来；
> 我轻轻的招手，作别西天的云彩。
>
> **断章：**
> 你站在桥上看风景，看风景人在楼上看你。
> 明月装饰了你的窗子，你装饰了别人的梦。

随学随练

成为艺术常识大神需要每一次高效的练习

选择题

1. 被茅盾称为"中国第一个布尔乔亚诗人，也是最后一个布尔乔亚诗人"的是（　　）。

A. 闻一多　　　B. 李金发　　　C. 徐志摩　　　D. 戴望舒

2. 张恨水在 20 世纪 30 年代写的一部畅销小说是（　　）。

A.《金粉世家》　　B.《啼笑因缘》　　C.《青春之花》　　D.《天上人间》

3. 沈德鸿是中国哪位作家的原名？（　　）

A. 巴金　　　B. 茅盾　　　C. 冰心　　　D. 鲁迅

4. 文学研究会是我国现代文学史上第一个文学团体，它以现实主义创作为原则和宗旨，主张文学"为人生"。其代用机关刊物（　　）是新文学运动中的一家大型文学刊物。

A.《小说月报》　　B.《萌芽月刊》　　C.《十字街头》　　D.《青年杂志》

5. 新文化运动中的"赛先生"是指（　　）。

A. 人文科学与无产阶级专政学说　　　B. 社会科学与马列主义原理

C. 西方资本主义的民主思想与制度　　　D. 自然科学法则和科学精神

6. 闻一多是杰出的爱国诗人，代表作有《红烛》《死水》，他与徐志摩都是（　　）诗人。

A. 九月派　　　B. 九叶诗派　　　C. 象征诗派　　　D. 新月诗派

填空题

1. "倪焕之"是我国现代文学史上著名的文学人物形象，出自（　　）写的小说。

2. 胡适的（　　）是中国现代文学史上第一部白话新诗集。

3. 著名散文《荷塘月色》的作者是（　　）。

4. 叶圣陶原名（　　）。

5. "茅盾"是一位作家的笔名，这位作家的原名是（　　）。

6. "我挥一挥衣袖，不带走一片云彩"的作者是（　　）。

7. 闻一多是杰出的爱国诗人，作品有《红烛》，他是（　　）派诗人。

30页答案：

选择题：1.B　　2.A　　3.C　　4.D　　5.C　　6.D

填空题：1. 河南　　　2.《聊斋志异》　　　3.《红楼梦》

4.《儒林外史》　　　5. 贾惜春　　　6.《红楼梦》　　　7.《源氏物语》

8. 贾探春

不要逼我背艺术常识了

我自觉就好

中国现当代文学

创造社
（022）

1921 年在日本东京成立，前期"为艺术而艺术"，热衷浪漫主义，后期提倡"表同情于无产阶级"的革命文学，创办《创造》刊物

郭沫若
- 新诗奠基者，诗歌《凤凰涅槃》《天上的街市》《天狗》被收集在诗集《女神》之中
- 历史剧：《屈原》《虎符》《孔雀胆》《蔡文姬》
- 《女神》在诗歌形式上突破了旧格套的束缚，创造了雄浑奔放的自由诗体，为"五四"以后自由诗的发展开拓了新的天地，成为中国新诗的奠基之作

郁达夫
- 原名郁文，字达夫，中国现代作家、革命烈士
- 《沉沦》：中国现代第一部短篇白话小说
- 小说：《春风沉醉的晚上》《迟桂花》，散文：《故都的秋》

语丝社
（023）

1924 年在北京成立，因创办《语丝》杂志而得名，文学思想接近文学研究会

鲁迅
- 原名周树人，字豫才，浙江绍兴人，著名文学家、思想家、革命家、教育家、民主战士，新文化运动的重要参与者，中国现代文学奠基人之一
- 《狂人日记》：第一篇用现代体式创作的白话短篇小说
- 散文集：《朝花夕拾》，散文诗集：《野草》，小说集：《呐喊》《彷徨》《故事新编》，学术著作：《唐宋传奇集》
- 杂文集 15 部，被称为"匕首"和"投枪"，如《热风》《坟》《华盖集》等

林语堂　作品：《京华烟云》《吾国与吾民》《生活的艺术》《老子的智慧》

刘半农　作品：《扬鞭集》《教我如何不想她》

左翼作家联盟
（024）

简称左联，由中国共产党于 20 世纪 30 年代在上海领导创建，与国民党争取宣传阵地，吸引广大民众支持

夏衍
- 原名沈乃熙，左翼开拓者、领导者
- 报告文学《包身工》，话剧剧本《秋瑾传》《上海屋檐下》
- 创作改编的电影剧本《狂流》《春蚕》《祝福》《林家铺子》
- 中国电影文学的最高奖，即"夏衍电影文学奖"

田汉
- 领导和发起了南国戏剧运动，中国话剧三大奠基者之一
- 作品：《名优之死》《文成公主》《关汉卿》《三个摩登女性》

柔石
- 原名赵平复，左联五烈士之一
- 中篇小说《二月》（被谢铁骊改编成电影《早春二月》）

丁玲
- 成名作：《莎菲女士的日记》
- 《太阳照在桑干河上》获斯大林文学奖二等奖

民国四大才女： 吕碧城、萧红、石评梅、张爱玲
中国电影文学的最高奖： 夏衍电影文学奖

随学随练

选择题

1. 下列作品中属于郭沫若作品的是（　　　）。
A.《女神》　　　B.《呐喊》　　　C.《春风沉醉的晚上》　　　D.《超人》

2.《凤凰涅槃》的作者是（　　　）。
A. 鲁迅　　　B. 胡适　　　C. 徐志摩　　　D. 郭沫若

3. 不负民族气节，在苏门答腊被害的现代著名作家是（　　　）。
A. 沈从文　　　B. 郁达夫　　　C. 徐志摩　　　D. 柔石

4. 鲁迅的《伤逝》收录在哪个文集中？（　　　）
A.《南腔北调集》　　　B.《故事新编》　　　C.《呐喊》　　　D.《彷徨》

5. "芦柴棒" 是夏衍的报告文学作品（　　　）中的人物形象。
A.《包身工》　　　B.《狂流》　　　C.《上海屋檐下》　　　D.《秋瑾传》

6. 十七年文学时期，田汉创作了话剧（　　　）。
A.《关汉卿》和《文成公主》　　　B.《关汉卿》和《白蛇传》
C.《文成公主》和《王昭君》　　　D.《王昭君》和《关汉卿》

填空题

1. 中国左翼作家联盟成立于（　　　）。

2. 现代著名剧作家（　　　）改编的电影剧本有《祝福》和《林家铺子》等。

3. 丁玲小说《太阳照在桑干河上》的时代背景是（　　　）。

4. 电影《早春二月》是根据现代作家（　　　）的小说改编的。

5. 电视剧《京华烟云》根据同名小说改编，原作者是（　　　）。

6. "宇宙之大，苍蝇之微，皆可取材，故名为人间世。" 出自（　　　）的（　　　）。

7. （　　　）的短篇小说集《沉沦》是中国现代文学史上第一部白话短篇小说集。

8. 戏剧《名优之死》的作者是（　　　）。

前页答案：

选择题：1.C　　2.B　　3.B　　4.A　　5.D　　6.D

填空题：1. 叶圣陶　　2.《尝试集》　　3. 朱自清　　4. 叶绍钧

5. 沈雁冰　　6. 徐志摩　　7. 新月

不要逼我背艺术常识了
我自觉就好

东北作家群 (025)

指"九一八"事变后从东北流亡到关内，在左翼文学影响下的青年创作群体

萧红
- 原名张迺莹，民国四大才女之一
- 作品：《生死场》《呼兰河传》《马伯乐》
- 被誉为 20 世纪 30 年代的文学洛神

萧军
- 笔名三郎
- 作品：《八月的乡村》《五月的矿山》《吴越春秋史话》

京派作家 (026)

活跃于京津地区，反对文学商业化、世俗化，追求"和谐、节制、恰当"

废名
- "京派文学"鼻祖
- 作品：《莫须有先生传》《桥》

沈从文
- 原名沈岳焕，字崇文，撰写出版了《长河》《边城》等小说
- "乡土文学"的代表人物，被誉为"京派第一人"

解放区作家 (027)

周立波
- 与赵树理并称"南周北赵"
- 《暴风骤雨》获斯大林文学三等奖
- 《山乡巨变》是《暴风骤雨》的续篇，为十七年文学时期代表作品

赵树理
- 山药蛋派创始人，被誉为"写农村的铁笔圣手"
- 作品：《李有才板话》《小二黑结婚》《传家宝》

孙犁
- "荷花淀派"创始人
- "诗化小说"充满浪漫主义气息和乐观精神
- 作品：《荷花淀》《白洋淀纪事》《芦花荡》

20 世纪 40 年代作家 (028)

钱钟书
- 中国现代作家、文学研究家。长篇小说《围城》，小说主人公：方鸿渐
- 作品：短篇小说集《人·鬼·兽》，散文集《写在人生边上》

巴金
- 本名李尧棠，字芾甘，中国当代作家
- 杂文集《随想录》
- 激流三部曲：《家》《春》《秋》
- 爱情三部曲：《雾》《雨》《电》
- 《家》中主角：高觉民、高觉慧；"多余人"形象：高觉新

张爱玲
- 民国四大才女之一，与梅娘合称"南玲北梅"
- 长篇小说：《半生缘》《沉香屑》
- 短篇小说：《金锁记》《倾城之恋》《色戒》

老舍
- 原名舒庆春，字舍予，新中国第一位获得"人民艺术家"称号的作家
- 作品：小说《骆驼祥子》《四世同堂》，剧本《茶馆》《龙须沟》
- 墓碑上刻字："文艺界尽责的小卒，睡在这里。"

围城：钱钟书意在通过《围城》喜剧性的讽刺笔调表现现代中国上层知识分子的众生相。通过主人公方鸿渐与几位知识女性的情感婚恋纠葛，以及他由上海到内地的一路遭遇，《围城》刻画了抗战环境下中国一部分知识分子彷徨和空虚的人物形象。

随时随练

选择题

1. 钱钟书的小说（　　　）以留法回国的青年方鸿渐为中心，描绘了战火弥漫的中国，一群远离烽烟的知识分子的工作、生活，以讽刺的笔法揭露了他们内心的贫乏、空虚与卑微。

A.《倾城之恋》　　　B.《围城》　　　C.《生死场》　　　D.《沉沦》

2. 由许鞍华导演的电影《黄金时代》描写了哪位民国传奇女作家的故事？（　　）

A. 萧红　　　B. 丁玲　　　C. 张爱玲　　　D. 冰心

3. 被称为"京派第一人"的是（　　　）。

A. 萧军　　　B. 废名　　　C. 沈从文　　　D. 孙犁

4. "荷花淀派"的创始人是（　　）。

A. 周立波　　　B. 赵树理　　　C. 孙犁　　　D. 钱钟书

5. 沈从文以反映湘西的人生状况及人生哀乐的作品而闻名，其代表作品是（　　　）。

A.《药》　　　B.《边城》　　　C.《小二黑结婚》　　　D.《骆驼祥子》

6. 下列不是老舍戏剧作品的是（　　　）。

A.《骆驼祥子》　　　B.《龙须沟》　　　C.《茶馆》　　　D.《面子问题》

填空题

1. "用言语所能照明的世界里，而那未形成的黑暗是可怕的。"出自（　　　　　）。

2. 老舍先生的墓志铭是（　　　　　　　）。

3.《生死场》的作者是（　　　　　）。

4. 沈世钧和顾曼祯是（　　　　　）中的人物。

5.《八月的乡村》是（　　　　）的代表作。

6. 巴金的激流三部曲是（　　　）、（　　　）、（　　　）。

7. 京派文学的鼻祖是（　　　　）。

前页答案：

选择题：1.A　　2.D　　3.B　　4.D　　5.A　　6.A

填空题：1. 20 世纪 30 年代　　2. 夏衍　　3. 解放战争时期

4. 柔石　　5. 林语堂　　6. 林语堂　《人间世》　　7. 郁达夫　　8. 田汉

不要逼我背艺术常识了

我自觉就好

第二节 当代文学

20世纪五六十年代作家 (029)

- 李准　电影剧本《高山下的花环》及《牧马人》被谢晋改编成同名电影
- 魏巍　报告文学《谁是最可爱的人》，歌颂抗美援朝志愿军
- 贺敬之、丁毅　我国第一部新歌剧《白毛女》，获1951年斯大林文学奖
- 王愿坚、陆柱国　《闪闪的红星》

十七年文学：指从新中国成立之后（1949年）到"文革"之前（1966年）这段时间的中国文学历程，具有强烈的政治倾向性

三红一创，青山保林：对新中国十七年小说坚持政治艺术统一的高度概括
罗广斌、杨益言：《红岩》；　吴强：《红日》；　梁斌：《红旗谱》；
柳青：《创业史》；　杨沫：《青春之歌》；　周立波：《山乡巨变》；
杜鹏程：《保卫延安》；　曲波：《林海雪原》

"文革"时期：一般是指1966—1976年这段时间，在这一时期，中国文坛好似一片荒漠。这一时期出现了八部样板戏：京剧《智取威虎山》《海港》《红灯记》《沙家浜》《奇袭白虎团》，芭蕾舞剧《红色娘子军》《白毛女》，交响音乐《沙家浜》

新时期文学 (030)

这一时期的文学作品大多反映了的作者对时代、对人生的反思。不论是在当时还是在现在都有很强的人文意义以及社会价值，其中很多作品都成了第五代导演的启蒙书籍以及电影创作素材

- **伤痕文学**
 - 揭露"文革"的伤害和对逝去年代的控诉
 - 刘心武：《班主任》；周克芹：《许茂和他的女儿们》
- **反思文学**
 - 对"文革"进行反思，从意识形态、国民性层面进行深入思考
 - 古华：《芙蓉镇》；鲁彦周：《天云山传奇》
- **寻根文学**
 - 对传统意识、民族文化进行挖掘
 - 贾平凹：《腊月正月》；韩少功：《爸爸爸》；张承志：《北方的河》《黑骏马》
- **先锋派文学**
 - 表现现代文明社会中人的现代意识、人生的荒谬性、生命的荒诞感
 - 莫言：《透明的红萝卜》
- **新写实小说**
 - 重视对生活原生态的还原，避免对生活进行人为的矫饰
 - 刘震云：《一地鸡毛》《我叫刘跃进》，刘恒：《狗日的粮食》《伏羲伏羲》
- **改革小说**
 - 反映改革开放初期的思想
 - 蒋子龙：《乔厂长上任》；贾平凹：《浮躁》
- **知青小说**
 - 对上山下乡运动的反思，作者都是当年的知青
 - 梁晓声：《今夜有暴风雪》；史铁生：《我遥远的清平湾》
- **军旅小说**
 - 反映南疆自卫反击战和抗美援朝战争
 - 李存葆：《高山下的花环》；魏巍：《东方》《最可爱的人》
- **风情小说**
 - 反映普通人的日常生活，充满地方色彩和风土民情
 - 刘心武：《钟鼓楼》；汪曾祺：《大淖记事》

随时随练

成为艺术常识大神需要每一次高效的练习

选择题

1. 李准编剧的《高山下的花环》后来被（　　　）拍成了电影。
A. 谢晋　　　B. 凌子风　　　C. 成荫　　　D. 水华

2. 我国第一部新歌剧（　　　）获 1951 年斯大林文学奖。
A.《牧马人》　　　B.《谁是最可爱的人》　　　C.《白毛女》　　　D.《闪闪的红星》

3.《林海雪原》的作者是（　　　）。
A. 周立波　　　B. 吴强　　　C. 曲波　　　D. 刘白羽

4. 下列作品、作家、体裁、人物错误的一组是（　　　）。
A.《保卫延安》—杜鹏程—小说—彭德怀
B.《王昭君》—曹禺—历史剧—王昭君
C.《哥德巴赫猜想》—徐迟—小说—陈景润
D.《第二次握手》—张扬—小说—丁洁琼

5. 小说《红岩》的故事发生在（　　　）。
A. 上海　　　B. 南京　　　C. 重庆　　　D. 成都

6. 长篇叙事诗《王贵与李香香》的作者是（　　　）。
A. 贺敬之　　　B. 田汉　　　C. 李季　　　D. 柳青

填空题

1. 电影《一九四二》改编自（　　　）的小说《温故一九四二》。

2. 小说《没有纽扣的红衬衫》的作者是（　　　）。

3. "垒起七星灶，铜壶煮三江。摆开八仙桌，招待十六方。来的都是客，全凭嘴一张。相逢开口笑，过后不思量。"是现代京剧（　　　）里的唱词。

4.《今夜有暴风雪》的作者是（　　　）。

5. 古华的小说（　　　）后来被谢晋改编成了电影，并且获得了第一届茅盾文学奖。

前页答案：

选择题：1.B　　2.A　　3.C　　4.C　　5.B　　6.A

填空题：1.《诗八首》　　2. 文艺界尽责的小卒，睡在这里　　3. 萧红

4.《半生缘》　　　5. 萧军　　　6.《家》《春》《秋》　　　7. 废名

不要逼我背艺术常识了

我自觉就好

新时期诗歌
(031)

"朦胧诗派"

北岛 —— 曾获诺贝尔文学奖提名

作品:《回答》。"卑鄙是卑鄙者的通行证,高尚是高尚者的墓志铭。"

顾城 —— "童话诗人"

作品:《一代人》《黑眼睛》。"黑夜给了我黑色的眼睛,我却用它来寻找光明。"

舒婷 —— 诗歌:《致橡树》,诗集:《双桅船》

"我如果爱你,绝不像攀缘的凌霄花,借你的高枝炫耀自己"

艾青 —— 原名蒋正涵

作品:《大堰河——我的保姆》《我爱这土地》

戴望舒 —— "雨巷诗人",现代"诗坛领袖"

作品:《雨巷》《我的记忆》

余光中 —— 作品:《乡愁》

《回答》:卑鄙是卑鄙者的通行证,高尚是高尚者的墓志铭。

《黑眼睛》:黑夜给了我黑色的眼睛,我却用它来寻找光明。

《致橡树》:我如果爱你,绝不像攀援的凌霄花,借你的高枝炫耀自己。

《我爱这土地》:为什么我的眼里常含泪水?因为我对这土地爱得深沉……

其他作家
(032)

陈忠实 —— 《白鹿原》获第四届茅盾文学奖,主人公:黑娃、田小娥、白嘉轩

路遥 —— 《平凡的世界》获第三届茅盾文学奖,主人公:孙少平、孙少安、田晓霞

王小波 —— "中国的乔伊斯兼卡夫卡"

"时代三部曲":《黄金时代》《白银时代》《青铜时代》

电影剧本《东宫西宫》

贾平凹 —— "贾平凹三部":《废都》《浮躁》《秦腔》

《秦腔》获第七届茅盾文学奖

莫言 —— 原名管谟业,2012年获得诺贝尔文学奖,是首次获得该奖项的中国作家

长篇小说:《红高粱》《丰乳肥臀》《蛙》

中短篇小说:《欢乐》《透明的红萝卜》《白狗秋千架》

王朔 —— 中国当代作家、编剧,京圈文人

作品:《空中小姐》《顽主》《玩的就是心跳》《我是你爸爸》《看上去很美》等,《动物凶猛》(被姜文改编成电影《阳光灿烂的日子》)

其小说观念有很强的先锋性,并且大量使用当代北京话,以"调侃"冠之的语言和态度成为其鲜明的风格

余华 —— 中国当代作家,被授予法兰西文学和艺术骑士勋章

作品:《活着》(主人公:福贵、家珍)、《许三观卖血记》

王安忆 —— 女作家,上海籍

《长恨歌》获第五届茅盾文学奖(主人公:王琦瑶)

刘慈欣 —— 科幻小说家,作品蝉联1999—2006年中国科幻小说银河奖

作品:长篇小说《三体》;中短篇小说《流浪地球》《乡村教师》

《三体》主人公:罗辑、程心、叶文洁

重要概念:黑暗森林法则、二向箔、降维打击、面壁计划、歌者文明

随时随练

成为艺术常识大神需要每一次高效的练习

选择题

1. 下列不是朦胧诗派作家的是（　　　）。
A. 北岛　　　B. 顾城　　　C. 余光中　　　D. 舒婷

2. 有"雨巷诗人"这一称号的诗人是（　　　）。
A. 路遥　　　B. 顾城　　　C. 戴望舒　　　D. 舒婷

3. 荣获第七届茅盾文学奖的作品是（　　　）。
A.《平凡的世界》　　B.《黄金时代》　　C.《秦腔》　　D.《动物凶猛》

4. 我国获得诺贝尔文学奖的作家是（　　　）。
A. 韩寒　　　B. 蒋方舟　　　C. 郭敬明　　　D. 莫言

5. 张艺谋导演的《红高粱》改编自（　　　）的小说作品。
A. 陈忠实　　　B. 莫言　　　C. 赵树理　　　D. 苏童

6.《一地鸡毛》的作者是（　　　）。
A. 陈忠实　　　B. 舒婷　　　C. 刘震云　　　D. 刘心武

填空题

1. 荣获第七届茅盾文学奖的长篇小说《秦腔》是（　　　）的作品。

2. 王小波的时代三部曲是（　　　）、（　　　）、（　　　）。

3. 被授予法兰西文学和艺术骑士勋章的作家是（　　　）。

4. 被誉为"中国的乔伊斯兼卡夫卡"的作家是（　　　）。

5.《动物凶猛》后来被（　　　）拍成电影《阳光灿烂的日子》。

6. 写出余华的两部代表作品。（　　　）（　　　）

7. 叶文洁是小说（　　　）中的主人公。

8. 讲述上海三小姐王琦瑶一生悲惨命运的小说是王安忆的（　　　）。

前页答案：

选择题：1.A　　2.C　　3.C　　4.C　　5.C　　6.C

填空题：1. 刘震云　　2. 铁凝　　3.《沙家浜》　　4. 梁晓声

5.《芙蓉镇》

不要逼我背艺术常识了
我自觉就好

港台文学
（033）

新武侠小说
三大掌门人

— 梁羽生 —— "新派武侠小说的开山祖师"
作品：《萍踪侠影》《七剑下天山》《白发魔女传》

— 金庸 —— 作品：《射雕英雄传》《神雕侠侣》《倚天屠龙记》
"飞雪连天射白鹿，笑书神侠倚碧鸳" 14 部作品

— 古龙 —— 将戏剧、推理、诗歌等元素引入传统武侠小说之中，并
将自己独特的人生哲学融入其中，使中外经典镕铸一炉，
开创了近代武侠小说新纪元
作品：《多情剑客无情剑》《楚留香传奇》《绝代双骄》

温瑞安 —— 与金庸、古龙、梁羽生并称新武侠四大宗师
作品："四大名捕"系列

三毛 —— 本名陈平，中国台湾当代女作家、旅行家
质朴的文字之中不失情调与浪漫
作品：《雨季不再来》《撒哈拉的故事》《滚滚红尘》

林海音 —— 中国文化的典雅气质涓涓流淌在她的文字之间
自传体小说《城南旧事》，后来被吴贻弓改编成同名电影，主角：英子

席慕蓉 —— 蒙古族，当代画家、诗人、散文家
外柔内刚，坚毅不拔的奇女子
作品：《一棵开花的树》

飞雪连天射白鹿，笑书神侠倚碧鸳：

《飞狐外传》《雪山飞狐》《连城诀》《天龙八部》《射雕英雄传》《白马啸西风》《鹿鼎记》《笑傲江湖》《书剑恩仇录》《神雕侠侣》《侠客行》《倚天屠龙记》《碧血剑》《鸳鸯刀》

书中主要人物：
天龙八部： 乔峰、段誉、虚竹
射雕英雄传： 郭靖、黄蓉
神雕侠侣： 杨过、小龙女、郭襄
倚天屠龙记： 张无忌、赵敏、周芷若
笑傲江湖： 令狐冲、任盈盈、东方不败
鹿鼎记： 韦小宝、康熙爷

随学随练

选择题

1. 下列不是由金庸小说改编的电视剧是（　　　　）。
A.《绝代双骄》　　　B.《连城诀》　　　C.《康熙与韦小宝》　　　D.《书剑恩仇录》

2. 下列属于武侠小说的是（　　　　）。
A.《动物凶猛》　　　B.《射雕英雄传》　　　C.《康熙王朝》　　　D.《大宅门》

3.《萍踪侠影录》是（　　　）的作品。
A. 金庸　　　B. 古龙　　　C. 梁羽生　　　D. 温瑞安

4. 被誉为"新派武侠小说的开山鼻祖"的是（　　　）
A. 梁羽生　　　B. 金庸　　　C. 古龙　　　D. 兰陵笑笑生

5.《一棵开花的树》的作者是（　　　）。
A. 温瑞安　　　B. 三毛　　　C. 林海音　　　D. 席慕蓉

6. 影片《城南旧事》的小说原作者是（　　　）。
A. 张爱玲　　　B. 沈从文　　　C. 林海音　　　D. 白先勇

填空题

1. 小说《多情剑客无情剑》的作者是（　　　　）。

2. 说出三毛的三部代表作：（　　　）、（　　　）、（　　　）。

3. 网易旗下游戏《逆水寒》是根据（　　　　）的系列小说改编的。

4. 天龙八部是以（　　　）、（　　　）、（　　　）结义三兄弟的故事展开的。

5. 李寻欢是古龙笔下的美男子，出自小说（　　　）。

6. 新派武侠小说三大掌门人是（　　　）、（　　　）、（　　　）。

7. 小李飞刀是（　　　）的绝技。

前页答案：

选择题：1.C　　2.C　　3.C　　4.D　　5.B　　6.C

填空题：1.贾平凹　　2.《青铜时代》《白银时代》《黄金时代》

3. 莫言　　4. 王小波　　5. 姜文　　6.《活着》《许三观卖血记》

7.《三体》　　8.《长恨歌》

不要逼我背艺术常识了

我自觉就好

第三章　外国文学

音乐舞蹈

外国文学

中国美术
外国美术

美术

戏剧戏曲

文艺方针政策

电影

广播电视

中国电影
外国电影

本章重点梳理

<div style="text-align:center">第三章 外国文学 (034)</div>

南欧：希腊、意大利、丹麦、西班牙

东南亚：印度、日本

西亚北非

西欧：英国、爱尔兰、法国

中欧：德国、奥匈帝国、奥地利

东欧：俄国

美洲：美国、哥伦比亚

北欧：瑞典、丹麦

英国
(035)

杰弗雷·乔叟
- 英国小说家、诗人
- 英国诗歌的奠基人，被誉为"英国诗歌之父"
- 《坎特伯雷故事集》是英国第一部现实主义典范作品

丹尼尔·笛福
- 英国和欧洲"小说之父"，现实主义作家
- 作品：《鲁滨孙漂流记》。恩格斯评价鲁滨孙是"一个真正的资产者"，作品中还有一个代表人物"星期五"

威廉·S.毛姆
- "最会讲故事的作家"
- 戏剧：《圈子》；长篇小说：《月亮和六便士》《人生的枷锁》
- 《月亮和六便士》以法国印象派画家保罗·高更的生平为创作原型，主人公：思特里克兰德

查尔斯·狄更斯
- 批判现实主义作家
- 作品：《雾都孤儿》《大卫·科波菲尔》《艰难时世》《远大前程》
- 《双城记》，双城是指伦敦和巴黎。名句："这是最好的时代，也是最坏的时代。"

简·奥斯汀
- 现实主义女作家
- 作品：《傲慢与偏见》《理智与情感》

威廉·M.萨克雷
- 与狄更斯齐名，为维多利亚时代的代表小说家
- 作品：《名利场》，后被改编成电影《浮华世界》

英国

托马斯·S.艾略特
- 诗人、剧作家和文学批评家，诗歌现代派运动领袖
- 作品：《四个四重奏》、《荒原》（现代诗歌的里程碑）
- 1948年获得诺贝尔文学奖

阿瑟·柯南·道尔
- 侦探小说家
- 《福尔摩斯探案集》
- 《福尔摩斯探案集》开辟了侦探小说历史上经典的"黄金时代"

阿加莎·克里斯蒂
- "推理小说女王""侦探女王"
- 作品：《东方快车谋杀案》《尼罗河上的惨案》
- 与日本的松本清张、英国的阿瑟·柯南·道尔并称世界推理小说三大宗师

勃朗特三姐妹
- 夏洛蒂·勃朗特　《简爱》（主人公：简爱、罗切斯特）
- 艾米莉·勃朗特　《呼啸山庄》，文学史上的"斯芬克斯之谜"
- 安妮·勃朗特　《艾格尼丝·格雷》

乔治·奥威尔
- "一代人的冷峻良知"
- 作品：《动物庄园》、《一九八四》（主要角色：老大哥）

浪漫主义诗人
- 乔治·G.拜伦　作品：诗体长篇小说《唐璜》
- 珀西·B.雪莱　作品：《西风颂》（"冬天来了，春天还会远吗？"）、《解放了的普罗米修斯》

随时随练

选择题

1. () 是乔治·G.拜伦的长篇小说。
A.《格列佛游记》　　B.《唐璜》　　C.《解放了的普罗米修斯》　　D.《羊泉村》

2. () 被叫作"最会讲故事的作家"。
A. 杰弗雷·乔叟　　B. 丹尼尔·笛福　　C. 威廉·S.毛姆　　D. 查尔斯·狄更斯

3. () 是简·奥斯汀的代表作，小说讲述了乡绅之女伊丽莎白·班内特五姐妹的爱情故事。
A.《傲慢与偏见》　　B.《简·爱》　　C.《呼啸山庄》　　D.《飘》

4. 被誉为英国小说之父的是 ()。
A. 杰弗雷·乔叟　　B. 丹尼尔·笛福　　C. 威廉·S.毛姆　　D. 查尔斯·狄更斯

5.《东方快车谋杀案》是推理小说女王 () 的作品。
A. 阿瑟·柯南·道尔　　　　　　B. 阿加莎·克里斯蒂
C. 夏洛蒂·勃朗特　　　　　　　D. 乔治·奥威尔

6. 长诗《荒原》的作者是 () 人。
A. 德国　　B. 美国　　C. 加拿大　　D. 英国

填空题

1. 英国诗歌之父是 ()，代表作品有 ()。

2. () 的《双城记》写的是发生在巴黎和 () 这两个城市的故事。

3. 世界推理小说三大宗师是 ()、()、()。

4. "冬天来了，春天还会远吗"出自珀西·B.雪莱的 ()。

5. 英国著名小说家乔治·G.拜伦的代表作品是 ()。

6.《名利场》的作者是 ()，他是 () 国人。

7. 英国小说家威廉·S.毛姆根据 () 国画家 () 的生平创作的小说作品是 ()。

8. 被誉为文学史上的"斯芬克斯之谜"的作品是 ()。

9. 乔治·奥威尔的代表作品有 () 和 ()。

44页答案：

选择题：1.A　2.B　3.C　4.A　5.D　6.C

填空题：1. 古龙　2.《雨季不再来》《撒哈拉的故事》《滚滚红尘》

3. 温瑞安　4. 萧峰（乔峰）　虚竹　段誉　5.《多情剑客无情剑》

6. 金庸　古龙　梁羽生　7. 李寻欢

不要逼我背艺术常识了
我自觉就好

外国文学

法国
(036)

弗朗索瓦·拉伯雷
- 人文主义作家
- 作品：《巨人传》

维克多·雨果
- 19 世纪前期积极浪漫主义文学的代表作家
- 作品：《巴黎圣母院》（主人公：卡西莫多、爱斯梅拉达、克罗德 ）、《悲惨世界》（主人公：冉 · 阿让 ）、《九三年》
- 被称为"法兰西的莎士比亚"

阿尔丰斯·都德
- 法国普罗旺斯人，现实主义作家
- 被称为"法国的狄更斯"
- 作品：《最后一课》《柏林之围》《小东西》
- 《小东西》集中表现了都德不带恶意的讽刺和含蓄的感伤，该作品被人们被称为"含泪的微笑"

司汤达
- 批判现实主义作家
- 作品：《红与黑》（主人公：于连 ）、《阿尔芒斯》

儒勒·凡尔纳
- "科学时代的预言家""科幻小说的鼻祖"
- 作品：《海底两万里》《地心历险记》

居斯塔夫·福楼拜
- 批判现实主义作家，西方现代小说的奠基人
- 作品：《包法利夫人》《情感教育》
- 左拉称其为"自然主义之父"

居伊·德·莫泊桑
- 与俄国的契诃夫和美国的欧 · 亨利并称"世界三大短篇小说巨匠"
- 作品：《羊脂球》《项链》《我的叔叔于勒》《一生》《俊友》

法国

奥诺雷·德·巴尔扎克
- 批判现实主义小说家，现代法国小说之父
- 代表作：《人间喜剧》《高老头》《欧也妮 · 葛朗台》
- 作品集《人间喜剧》被称为"资本主义社会的百科全书"
- 《人间喜剧》的社会历史内容：
 - 1. 贵族的衰亡　2. 资产者的发迹　3. 金钱罪恶
- 《人间喜剧》的三重研究：
 - 1. 风俗研究　2. 哲理研究　3. 分析研究

罗曼·罗兰
- 他的小说特点被人们形容为"用音乐写小说"
- 长篇小说《约翰 · 克利斯朵夫》被人们称为"音乐小说"，该书以贝多芬生平为原型，获诺贝尔文学奖
- 《名人传》：《贝多芬传》《米开朗基罗传》《托尔斯泰传》

大小仲马
- **大仲马**
 - 浪漫主义作家，被誉为"通俗小说之王"
 - 作品：《基督山伯爵》、《三个火枪手》（又名《三剑客》）
- **小仲马**
 - 法国剧作家、小说家，和大仲马是父子关系
 - 作品：《茶花女》《私生子》《放荡的父亲》《半上流社会》

玛格丽特·杜拉斯
- 法国作家，电影编导
- 作品：《广岛之恋》《情人》《长离别》
- 《广岛之恋》被阿伦 · 雷乃拍成同名电影

名著作品中需要记住的主人公：

《巴黎圣母院》：卡西莫多	《悲惨世界》：冉 · 阿让
《红与黑》：于连	《茶花女》：玛格丽特

随时随练

成为艺术常识大神需要每一次高效的练习

选择题

1. 弗朗索瓦·拉伯雷的代表作为（　　　　）。
A.《巨人传》　　　B.《熙德》　　　C.《三个火枪手》　　　D.《十日谈》

2.《茶花女》是谁的作品？（　　　　）
A. 大仲马　　　B. 小仲马　　　C. 查尔斯·狄更斯　　　D. 列夫·托尔斯泰

3. 下列不正确的连线是（　　　　）。
A. 司汤达—《红与黑》　　　　　　B. 约翰·沃尔夫冈·冯·歌德—《浮士德》
C. 奥诺雷·德·巴尔扎克—《巴黎圣母院》
D. 米哈伊尔·肖洛霍夫—《静静的顿河》

4. 被称为法国社会"百科全书"的著作是（　　　　）。
A.《红与黑》　　　B.《人间喜剧》　　　C.《包法利夫人》　　　D.《奥赛罗》

5.《羊脂球》《战争与和平》《伪君子》的作者完全正确的一项是（　　　　）。
A. 居伊·德·莫泊桑　　　阿·托尔斯泰　　　塞万提斯·萨维德拉
B. 欧·亨利　　　列夫·托尔斯泰　　　弗兰兹·卡夫卡
C. 居伊·德·莫泊桑　　　列夫·托尔斯泰　　　莫里哀
D. 安东·巴甫洛维奇·契科夫　　　阿·托尔斯泰　　　莫里哀

6. 在法国文坛上与维克多·雨果齐名的是（　　　　）。
A. 约翰·沃尔夫冈·冯·都德　　　B. 奥诺雷·德·巴尔扎克
C. 居伊·德·莫泊桑　　　　　　　D. 伏尔泰

填空题

1. 法国文艺复兴时期，（　　　　）的代表作是《巨人传》。

2.《人间喜剧》的三重研究是（　　　　）、（　　　　）、（　　　　）。

3.《红与黑》的作者是（　　　　）。

4. 罗曼·罗兰的小说特点是（　　　　）。

5.《海底两万里》是19世纪法国享有"（　　　　）小说之父"美誉的小说家（　　　　）的作品。

6. 法国作家奥诺雷·德·巴尔扎克在作品（　　　　）中塑造了世界文学史上著名的吝啬鬼形象。

7.《我的叔叔于勒》的作者是（　　　　），他还写过《项链》。

8.《巴黎圣母院》的作者是法国人（　　　　）。

不要逼我背艺术常识了
我自觉就好

俄国
（037）

伊凡·安德列耶维奇·克雷洛夫
- 与伊索、拉·封丹和G.E.莱辛并称"世界四大寓言家"
- 小说：《大炮和风帆》

亚历山大·谢尔盖耶维奇·普希金
- "俄罗斯诗歌的太阳"
- 诗体小说：《叶甫盖尼·奥涅金》
- 中篇小说：《上尉的女儿》《黑桃皇后》；政治诗：《致大海》《自由颂》；诗歌：《假如生活欺骗了你》
- 被马克西姆·高尔基称为"俄罗斯文学之父"

尼古莱·瓦西里耶维奇·果戈理
- 讽刺作家
- 小说：《死魂灵》《钦差大臣》《外套》《狂人日记》

安东·巴甫洛维奇·契科夫
- 与居伊·德·莫泊桑、欧·亨利并称"世界三大短篇小说家"
- 小说：《变色龙》《套中人》
- 戏剧：《海鸥》《万尼亚舅舅》《三姊妹》《樱桃园》

马克西姆·高尔基
- 自传体三部曲：《我的童年》《在人间》《我的大学》
- 散文诗：《海燕》
- 长篇小说：《母亲》，列宁评价其是"一本非常及时的书"，是世界上第一部正面歌颂无产阶级革命的作品

弗奥多尔·米哈伊洛维奇·陀思妥耶夫斯基
- 批判现实主义作家
- 小说：《罪与罚》《卡拉马佐夫兄弟》《白痴》

列夫·尼古拉耶维奇·托尔斯泰
- 批判现实主义作家
- 被誉为"俄国革命的一面镜子"
- 小说：《战争与和平》《安娜·卡列尼娜》《复活》

尼古拉·阿列克谢耶维奇·奥斯特洛夫斯基　小说：《钢铁是怎样炼成的》

伊凡·谢尔盖耶维奇·屠格涅夫　小说：《罗亭》《父与子》

世界三大意识流小说家：

马赛尔·普鲁斯特　《追忆似水年华》，意识流小说的开山之作

詹姆斯·乔伊斯　《尤利西斯》

弗吉尼亚·伍尔夫　《墙上的斑点》

世界名著中的多余人形象：

奥涅金：出自亚历山大·谢尔盖耶维奇·普希金的《叶甫盖尼·奥涅金》

罗亭：出自伊凡·谢尔盖耶维奇·屠格涅夫的《罗亭》

奥勃洛摩夫：出自伊凡·亚历山大罗维奇·冈察洛夫的《奥勃洛摩夫》

毕巧林：出自米哈伊尔·尤里耶维奇·莱蒙托夫的《当代英雄》

别尔托夫：出自亚历山大·赫尔岑的《谁之罪》

涓生：出自鲁迅的《伤逝》

觉新：出自巴金的《家》

肖涧秋：出自柔石的《二月》

倪焕之：出自叶圣陶的《倪焕之》

周萍：出自曹禺的《雷雨》

随时随练

成为艺术常识大神需要每一次高效的练习

选择题

1. 弗谢沃洛德·伊拉里昂诺维奇·普多夫金的《母亲》改编自（　　　）的同名小说。

A. 亚历山大·谢尔盖耶维奇·普希金　　B. 尼古莱·瓦西里耶维奇·果戈理

C. 安东·巴甫洛维奇·契科夫　　D. 马克西姆·高尔基

2. "思想上的巨人，行动上的矮子"是列宁对哪个多余人的描绘？（　　　）

A. 叶普盖尼·奥涅金　　B. 罗亭　　C. 奥勃洛摩夫　　D. 毕巧林

3. "幸福的家庭都是相似的，不幸的家庭各有各的不幸"出自哪部作品？（　　　）

A.《安娜·卡列尼娜》　　B.《双城记》　　C.《雾都孤儿》　　D.《战争与和平》

4.《复活》中玛丝洛娃的身份是什么？（　　　）

A. 上流社会妇女　　B. 被侮辱的下层妇女

C. 追求个性解放的贵族妇女　　D. 下贱的女人

5. 保尔·柯察金是哪一部苏联小说中的主人公？（　　　）

A.《母亲》　　B.《怎么办》　　C.《青年近卫军》　　D.《钢铁是怎样炼成的》

6. 19 世纪被称为俄国"社会生活百科全书"的作家是（　　　）。

A. 安东·巴甫洛维奇·契科夫　　B. 亚历山大·谢尔盖耶维奇·普希金

C. 列夫·托尔斯泰　　D. 弗奥多尔·米哈伊洛维奇·陀思妥耶夫斯基

填空题

1. （　　　），19 世纪俄国伟大的作家。除《战争与和平》外，代表作还有长篇小说《复活》《安娜·卡列尼娜》等。

2. 世界三大著名短篇小说家是指法国的（　　　）、俄国的（　　　）、美国的欧·亨利三位文学大师。

3. 19 世纪后期伟大的批判现实主义文学家（　　　）被列宁称为"俄国革命的一面镜子"。

4.《樱桃园》的作者是俄国作家、剧作家（　　　），其代表作品还有《变色龙》《装在套子里的人》等。

5.《致大海》是"俄罗斯文学之父"（　　　）的抒情诗杰作。

6. 安东·巴甫洛维奇·契科夫的短篇小说（　　　）成功地塑造了一个寡廉鲜耻、欺下媚上的"变色龙"的典型形象。

7. 长篇小说《简·爱》的作者是（　　　），《樱桃园》的作者是（　　　），《罪与罚》的作者是（　　　）。

8. （　　　）是 19 世纪初俄罗斯伟大的作家，被誉为"俄罗斯文学之父"，代表作是诗体小说（　　　）。

不要逼我背艺术常识了

我自觉就好

第四节 其他国家、地区文学

外国文学

希腊
（038）

- 古希腊神话 —— 希腊神话是原始氏族社会的精神产物，是欧洲最早的文学形式，大约产生于公元前 8 世纪
- 古希腊史诗 —— 荷马：《荷马史诗》
 - 《伊利亚特》 特洛伊战争
 - 《奥德赛》 奥德修战后还乡
- 伊索
 - 与克雷洛夫、拉·封丹和 G.E. 莱辛并称"世界四大寓言家"
 - 作品：《伊索寓言》：《狼与小羊》《狮子与野驴》《乌龟与兔》《农夫与蛇》

印度
（039）

拉宾德拉纳特·泰戈尔
- 人称"诗圣"，亚洲第一位诺贝尔文学奖得主
- 作品：《人民的意志》（印度国歌），《吉檀伽利》《新月集》《飞鸟集》
- 与黎巴嫩诗人纪·哈·纪伯伦齐名，并称"架起东西方文化桥梁的两位巨人"

西亚、北非
（040）

- 《一千零一夜》
 - 又译《天方夜谭》，阿拉伯民间故事集
 - 作品：《阿拉丁神灯》《阿里巴巴和四十大盗》
- 《圣经》 宗教经典，分为《旧约全书》和《新约全书》两部分
- 纪·哈·纪伯伦
 - 人称"艺术天才""黎巴嫩文坛骄子"
 - 作品：《泪与笑》《先知》

意大利
（041）

- 乔万尼·薄伽丘
 - 意大利文艺复兴运动的先驱
 - 《十日谈》：一部框架结构的短篇小说集（10 天讲述 100 个故事）
 - 薄伽丘与但丁、彼特拉克并称文艺复兴文学三杰
- 但丁·阿利吉耶里
 - "中世纪的最后一位诗人，同时也是新时代的第一位诗人"
 - 《神曲》：分《地狱》《炼狱》《天国》，各 33 章，加序曲共 100 章
- 弗兰齐斯科·彼特拉克
 - 文艺复兴时期第一个人文主义者，被誉为"文艺复兴之父"
 - 作品：《歌集》《十四行诗》

德国
（042）

- 约翰·沃尔夫冈·冯·歌德
 - 德国"狂飙突进文学运动"的旗手
 - 成名作：书信体小说《少年维特之烦恼》
 - 其诗剧《浮士德》的构思和写作贯穿了歌德的一生，创作此书前后历时 64 年（角色：魔鬼靡菲斯特）
- 海因里希·海涅
 - 被称为"德国古典文学的最后一位代表"
 - 诗歌：《德国——一个冬天的童话》《时代的诗》《佛罗伦萨之夜》
- 埃里希·玛利亚·雷马克
 - 德国小说家
 - 小说：《西线无战事》，描写第一次世界大战最著名和最有代表性的作品
- 格林兄弟 《格林童话》：《灰姑娘》《白雪公主》《小红帽》
- 君特·格拉斯 《铁皮鼓》获诺贝尔文学奖，后被德国导演沃尔克·施隆多夫改编成同名电影

奥林匹斯众神：

宙斯—众神之王、阿瑞斯—战神、阿波罗—太阳神、丘比特—爱神、雅典娜—智慧女神、缪斯—文艺科学女神、潘多拉—貌美性诈女人

随时随练

成为艺术常识大神需要每一次高效的练习

选择题

1. 拉宾德拉纳特·泰戈尔是哪个世纪的文学家、艺术家和社会活动家？（　　）

A. 19—20 世纪　　　　B. 20 世纪　　　　C. 19 世纪　　　　D. 20—21 世纪

2. 弗朗索瓦·拉伯雷的代表作为（　　）。

A.《巨人传》　　　B.《熙德》　　　C.《三个火枪手》　　　D.《十日谈》

3.《浮士德》是谁的作品？（　　）

A. 大仲马　　　B. 小仲马　　　C. 约翰·沃尔夫冈·冯·歌德　　　D. 列夫·托尔斯泰

4. 下列不正确的连线是（　　）。

A. 司汤达—《红与黑》　　　　　　　B. 约翰·沃尔夫冈·冯·歌德—《浮士德》

C. 奥诺雷·德·巴尔扎克—《巴黎圣母院》

D. 米哈伊尔·肖洛霍夫—《静静的顿河》

5.（　　）是乔万尼·薄伽丘的作品。

A.《格列佛游记》　　　B.《十日谈》　　　C.《解放了的普罗米修斯》　　　D.《羊泉村》

6. 下列作家、国别、代表作搭配错误的一项是（　　）。

A. 威廉·莎士比亚—英国—《威尼斯商人》

B. 约翰·沃尔夫冈·冯·歌德 —德国—《浮士德》

C. 马克·吐温—法国—《人间喜剧》

D. 维克多·雨果—法国—《巴黎圣母院》

填空题

1. 童话故事集《一千零一夜》又称（　　　）。

2. 现当代阿拉伯的文学泰斗是（　　　），代表作品有（　　　）。

3. 欧洲文艺复兴的三杰是米开朗基罗·博纳罗蒂、列奥纳多·达·芬奇和（　　　）。

4.《红与黑》的作者是（　　　）。

5.《少年维特之烦恼》中女主角的名字是（　　　）。

6.《十日谈》的作者是（　　　）。

7. 14 世纪的意大利诗人（　　　），他的代表作品是一部有 14,000 多行的长诗（　　　），分为《地狱》《炼狱》《天堂》。

前页答案：

选择题：　1.D　　2.C　　3.A　　4.B　　5.D　　6.C

填空题：1. 列夫·托尔斯泰　　2. 居伊·德·莫泊桑　　安东·巴甫洛维奇·契科夫　　3. 列夫·托尔斯泰　　4. 安东·巴甫洛维奇·契科夫

5. 亚历山大·谢尔盖耶维奇·普希金　　6.《变色龙》　　7. 夏洛蒂·勃朗特　　安东·巴甫洛维奇·契科夫　　弗奥多尔·米哈伊洛维奇·陀思妥耶夫斯基　　8. 亚历山大·谢尔盖耶维奇·普希金　《叶甫盖尼·奥涅金》

不要逼我背艺术常识了
我自觉就好

扫码查看配套题目

外国文学

美国
(043)

斯托夫人
- 女小说家
- 其作品《汤姆叔叔的小屋》刻画了善良的黑人保姆以及忠心的汤姆叔叔等人物形象，该书也因此成为重要的反奴隶制度的代表作
- 在特殊的时间节点下，这部小说成了南北战争的导火索，因而被称为"一部小说引发了一场战争"

沃尔特·惠特曼
- 被誉为"美国诗歌之父"，浪漫主义诗人
- 创造了诗歌的自由体
- 诗集：《草叶集》

欧·亨利
- 美国现代短篇小说创始人
- 与居伊·德·莫泊桑、安东·巴甫洛维奇·契诃夫并称"世界三大短篇小说家"
- 他的作品被誉为"美国生活幽默的百科全书"
- 作品：《警察与赞美诗》《麦琪的礼物》《最后一片叶子》

马克·吐温
- 批判现实主义代表人物
- 作品：《百万英镑》《汤姆·索亚历险记》

杰克·伦敦
- 批判现实主义代表人物
- 作品：《野性的呼唤》《热爱生命》

欧内斯特·海明威
- 美国"迷惘的一代"作家中的代表人物，提出"冰山原则"
- 作品以硬汉文学著称
- 作品：《永别了，武器》《丧钟为谁而鸣》《太阳照常升起》
- 《老人与海》获普利策新闻奖
- 1954年获得诺贝尔文学奖

玛格丽特·米切尔
- 女作家
- 《飘》获得普利策小说奖（主人公：斯嘉丽），后被改编成电影《乱世佳人》

塞杰罗姆·大卫·林格 作品：《麦田里的守望者》

约瑟夫·海勒 作品：《第二十二条军规》

日本
(044)

紫式部
- 女作家
- 《源氏物语》世界上第一部长篇小说

夏目漱石 作品：《我是猫》

川端康成
- "新感觉派"发起者
- 日本首位、亚洲第三位诺贝尔文学奖得主
- 作品：《雪国》《古都》《千只鹤》《伊豆的舞女》
- 1968年获诺贝尔文学奖

大江健三郎
- 《个人的体验》和《万延元年的足球队》
- 1994年获诺贝尔文学奖

村上春树 作品：《海边的卡夫卡》《挪威的森林》《1Q84》

其他国家作者
(045)

弗兰茨·卡夫卡
- 奥地利作家，现代派
- 作品：《变形记》，主人公格里高尔变成了甲壳虫

斯蒂芬·茨威格
- 奥地利作家
- 作品：《一个陌生女人的来信》，被徐静蕾改编成同名电影

塞万提斯·萨维德拉 西班牙作家 作品：《堂吉诃德》

汉斯·克里斯汀·安徒生
- 丹麦作家
- 作品：《海的女儿》《皇帝的新衣》《丑小鸭》《卖火柴的小女孩》

加夫列尔·加西亚·马尔克斯
- 哥伦比亚魔幻现实主义作家
- 作品：《百年孤独》《霍乱时期的爱情》
- 1982年获诺贝尔文学奖
- 名句："多年以后，面对行刑队，奥雷里亚诺·布恩迪亚上校将会回想起父亲带他去见识冰块的那个遥远的下午。"

随时随练

成为艺术常识大神需要每一次高效的练习

选择题

1. 文学创作中的"冰山原则"是下列哪位作家提出来的？（　　　）
A. 拉宾德拉纳特·泰戈尔　　　　　B. 欧内斯特·海明威
C. 马克西姆·高尔基　　　　　　　D. 奥诺雷·德·巴尔扎克

2. 下列哪个不是海明威的作品？（　　　）
A.《阴谋与爱情》　　　　　B.《永别了，武器》
C.《丧钟为谁而鸣》　　　　D.《老人与海》

3. 下列对应错误的是（　　　）。
A.《羊脂球》—居伊·德·莫泊桑—法国
B.《唐璜》— 乔治·G.拜伦— 美国
C.《变形记》—弗兰兹·卡夫卡—奥地利
D.《浮士德》— 约翰·沃尔夫冈·冯·歌德— 德国

4. 下列哪部作品不是村上春树的？（　　　）。
A.《挪威的森林》　　B.《海边的卡夫卡》　　C.《且听风吟》　　D.《雪国》

5. 没有获得诺贝尔文学奖的作家有（　　　）。
A. 村上春树　　B. 欧内斯特·海明威　　C. 君特·格拉斯　　D. 鲍勃·迪伦

6.《百年孤独》是魔幻现实主义的代表作，其作者是（　　　）。
A. 豪尔赫·路易斯·博尔赫斯　　　　　B. 加夫列尔·加西亚·马尔克斯
C. 米格尔·安赫尔·阿斯图里亚斯　　　D. 阿莱霍·卡彭铁尔

填空题

1.《堂吉诃德》的作者是（　　　），作者的国籍是（　　　）。

2. 奥地利作家弗兰茨·卡夫卡的小说（　　　）叙述了主人翁格里高尔变成大甲虫的荒诞故事。

3.（　　　）是欧洲文学史上第一部以个人遭遇为主要内容的作品，它成为文艺复兴和 18 世纪流浪汉小说及批判现实主义小说的先驱。主人公堂吉诃德幻想自己是一位骑马拿枪的中世纪骑士，甚至去大战风车，因为他把那看成了魔鬼。

4. 文学作品《一个陌生女人的来信》的作者是（　　　），该小说被我国导演（　　　）改编成同名电影。

5. 日本有两位作家获得了诺贝尔文学奖，他们是（　　　）和（　　　）。

6. 被《纽约时报》誉为"现代恐怖小说大师"的作者是（　　　）。

7. 童话《丑小鸭》《拇指姑娘》的作者是（　　　）。

前页答案：

选择题：1.A　　2.A　　3.C　　4.C　　5.B　　6.C

填空题：1.《天方夜谭》　　2. 纳吉布·马哈福兹　《开罗三部曲》

3. 拉斐尔·桑西　　4. 司汤达　　5. 绿蒂　　6. 乔万尼·薄伽丘

7. 但丁·阿利吉耶里　　《神曲》

不要逼我背艺术常识了

我自觉就好

电影篇
第四章 中国电影

文学
中国古代文学
中国现当代文学
外国文学

中国电影

音乐舞蹈

美术
中国美术
外国美术

戏剧戏曲

文艺方针政策

广播电视

本章重点梳理

第四章 中国电影 (046)

无声片时代：《定军山》《难夫难妻》《庄子试妻》《阎瑞生》《火烧红莲寺》

有声片时代：《歌女红牡丹》《神女》《桃李劫》《渔光曲》《马路天使》《风云儿女》

全面抗战时期：万氏兄弟、延安电影团

解放战争时期：《一江春水向东流》《生死恨》《小城之春》

十七年电影：《武训传》《白毛女》

动画片：《大闹画室》《铁扇公主》《神笔》《小蝌蚪找妈妈》

代际导演：第一代导演、第二代导演、第三代导演、第四代导演、第五代导演、第六代导演、无法归入代际的导演

香港电影：张彻、徐克、吴宇森、刘伟强、尔冬升、许鞍华、王家卫、陈可辛、周星驰

台湾导演：李安、侯孝贤、杨德昌、蔡明亮

中国电影

1905 年，北京丰泰照相馆拍摄的中国第一部电影戏曲片《定军山》标志着中国电影的诞生，该片由京剧谭派代表人物谭鑫培主演。

第一代导演 (047)

特点
- 19 世纪 20 年代末出现
- 反封建的民主思想
- 拍摄条件简陋，缺乏经验
- 用传统戏剧观念处理电影，沿用戏剧舞台方法，摄影机基本固定

张石川
- 故事性强，通俗易懂
- 作品：《歌女红牡丹》《火烧红莲寺》《难夫难妻》《啼笑姻缘》
- 1913 年与郑正秋共同导演，拍摄了中国第一部短故事片《难夫难妻》
- 创办了中国第一个电影公司——上海新民公司
- 拍摄了中国第一个长故事片——《阎瑞生》，该片被视为中国电影商业化的发轫之作
- 拍摄了中国第一部喜剧短片——《劳工之爱情》（别名《掷果缘》）
- 1928 年拍摄了中国第一部武侠神怪片——《火烧红莲寺》
- 1931 年拍摄了中国第一部有声片——《歌女红牡丹》（使用腊盘发声的方式）

郑正秋
- 中国最早的电影编剧和导演之一，注重电影的教化作用和伦理价值
- 多数电影都与张石川合作
- 剧本：《难夫难妻》《孤儿救祖记》；导演：《姊妹花》（胡蝶一人分饰两角）

第二代导演 (048)

特点
- 从单纯的娱乐中解放出来，比较深入地反映社会生活
- 把"写实"和电影化结合，逐渐掌握电影艺术基本规律
- 戏剧意识比较强烈，但已从关注其形式转向注重内涵
- 中国电影从这一代导演开始，显露出自己独立的价值

蔡楚生
- 作品：《渔光曲》《一江春水向东流》
- 1935 年《渔光曲》在上海连映 84 天，创当时票房最高纪录
- 1935 年，《渔光曲》在莫斯科国际电影节获奖，这是中国第一部在国际上获奖的影片
- 1947 年与郑君里联合执导《一江春水向东流》，创新中国成立前票房最高纪录

费穆
- 探求古典美学与民族电影之间的内在关系
- 作品：《小城之春》（主人公：戴礼言、周玉纹）
- 1948 年执导了中国第一部彩色戏曲片《生死恨》
- 1948 年上映的《小城之春》开创了心理写实主义、诗化电影的先河

孙瑜
- 中国第一个在国外接受系统培训的电影导演
- 作品：《野草闲花》《大路》《故都春梦》《小玩意》
- 1930 年拍摄的《野草闲花》中出现了中国第一首电影插曲《寻兄词》
- 十七年时期拍摄的《武训传》被称作"新中国第一部禁片"

许幸之
- 中国电影导演、著名画家、"左联"发起人之一
- 作品：《风云儿女》（1935 年拍摄）；主题曲：《义勇军进行曲》，该片由许幸之拍摄，田汉、夏衍编剧，吴印咸摄影

随时随练

选择题

1. 下列属于中国第一代导演的是（　　　）。
A. 吴天明　　　B. 蔡楚生　　　C. 张石川　　　D. 谢晋

2. （　　　）执导了中国第一部武侠神怪片《火烧红莲寺》。
A. 张石川　　　B. 郑正秋　　　C. 蔡楚生　　　D. 郑君里

3. 电影《一江春水向东流》的导演是（　　　）。
A. 黎民伟　　　B. 蔡楚生　　　C. 任彭年　　　D. 谢晋

4. 下列导演中，属于第二代导演的是（　　　）。
A. 张石川　　　B. 谢晋　　　C. 张艺谋　　　D. 蔡楚生

5. 中国第一部在国际上获奖的影片是（　　　）。
A.《渔光曲》　　　B.《红高粱》　　　C.《黄土地》　　　D.《卧虎藏龙》

6. 下列有关第二代导演的表述中，不正确的是（　　　）。
A. 完成了中国电影从默片到有声片的转变
B. 反映社会生活，同时注意把写实和电影化结合起来
C. 发展了民族电影自身的艺术手段和表现技巧
D. 主要人物有蔡楚生、郑君里、费穆、崔嵬、桑弧等

填空题

1. 我国第一部短故事片是（　　　）。

2. 我国第一部电影戏曲片是（　　　）。

3. 在上海成立的第一个电影机构是（　　　）。

4. 我国第一家电影公司是（　　　）。

5. 我国第一部在国际上获奖的电影是（　　　）。

6. 中国第一首电影插曲《寻兄词》出自电影（　　　）。

7.《渔光曲》的导演是（　　　）。

8. 早期电影人都把电影称为（　　　）。

56 页答案：

选择题：1.B　　2.A　　3.B　　4.D　　5.A　　6.B

填空题：1. 塞万提斯·萨维德拉　西班牙　2.《变形记》

3.《堂吉诃德》　　4. 斯蒂芬·茨威格　徐静蕾　5. 川端康成

大江健三郎　6. 斯蒂芬·金　7. 汉斯·克里斯汀·安徒生

不要逼我背艺术常识了

我自觉就好

第二代导演

应云卫
- 作品:《桃李劫》《塞上风云》
- 1934 年,应云卫导演、袁牧之编剧的《桃李劫》中,音响第一次成为中国电影的艺术元素
- 由聂耳作曲的《毕业歌》出自《桃李劫》

袁牧之
- 作品:《都市风光》《马路天使》
- 1935 年自编自导的《都市风光》是中国电影史上第一部音乐喜剧故事片
- 1937 年,由赵丹、周璇主演的《马路天使》标志着 20 世纪 30 年代中国电影艺术发展的高峰
- 《马路天使》中的歌曲:《四季歌》《天涯歌女》

吴永刚
- 作品:《神女》
- 1934 年,吴永刚导演的《神女》被称为无声电影的巅峰之作

马徐维邦
- 作品:《夜半歌声》
- 《夜半歌声》被称为中国第一部恐怖电影

第三代导演
(049)

特点
- 艰难曲折、大起大落、历经三个阶段
- 遵循现实主义原则,表现生活本质,努力反映时代,深入展现矛盾冲突
- 追求民族风格、地方特色、艺术意蕴

水华
- 电影风格朴素、诗意、含蓄
- 作品:《伤逝》《林家铺子》《白毛女》《在烈火中永生》

谢晋
- 新中国电影史上的贯穿性人物,其电影具有时代的烙印及反思精神
- 作品:《高山下的花环》《女篮五号》《红色娘子军》《女足九号》
- 伤痕三部曲:《天云山传奇》《芙蓉镇》《牧马人》
- 《女篮五号》是新中国第一部表现运动员生活的影片

谢铁骊
- 作品:《暴风骤雨》《早春二月》《智取威虎山》
- 《早春二月》改编自柔石的小说《二月》

凌子风
- 第一部自编自导自演的作品《狱》
- 个人首部电影《中华女儿》
- 《边城》(第五届中国电影金鸡奖最佳导演奖)

北影四帅:

成荫: "大气磅礴,史诗般真实"(《南征北战》)。

水华: 现实主义—"诗意含蓄,冷隽隽永"(《林家铺子》)。

凌子风: 革命历史—"个性十足,随心所欲",关注个人成长(《中华儿女》《红旗谱》)。

崔嵬: "粗犷豪放,浓郁炽烈"(《青春之歌》《小兵张嘎》)。

随时随练

成为艺术常识大神需要每一次高效的练习

选择题

1. 音响第一次成为中国电影的艺术元素是从（ ）开始的。
A.《桃李劫》 B.《塞上风云》 C.《神女》 D.《马路天使》

2.《四季歌》出自电影（ ）。
A.《夜半歌声》 B.《马路天使》 C.《林家铺子》 D.《烈火中永生》

3. 被称为"无声电影的巅峰之作"的是（ ）。
A.《桃李劫》 B.《高山下的花环》 C.《神女》 D.《马路天使》

4. 新中国第一部表现运动员生活的影片是（ ）。
A.《女足九号》 B.《女篮五号》 C.《中国女排》 D.《夺金》

5.《智取威虎山》改编自曲波的（ ）。
A.《红日》 B.《红岩》 C.《林海雪原》 D.《刘胡兰》

6. 改编自柔石的小说《二月》的电影是（ ）导演的。
A. 应云卫 B. 袁牧之 C. 谢晋 D. 谢铁骊

填空题

1. 中国第一部恐怖电影是（ ）。

2. 谢晋的伤痕三部曲是（ ）、（ ）、（ ）。

3. 电影《红色娘子军》是（ ）导演的作品。

4. "北影四帅"是（ ）、（ ）、（ ）、（ ）。

5.《神女》的上映时间是（ ）。

不要逼我背艺术常识了

我自觉就好

中国电影

第四代导演
(050)

特点
- 20 世纪 60 年代各大电影学院的毕业生
- 1977 年后发挥艺术才华，力图用新观念改造和发展中国电影
- 有理论有实践，提出"丢掉戏剧的拐杖"，打破戏剧式结构
- 提倡纪实性，追求质朴、自然的风格和开放式结构

吴贻弓
- 抒情诗般的艺术风格
- 作品：《城南旧事》《巴山夜雨》
- 《城南旧事》改编自林海音的同名小说

谢飞
- 富于人性深度，体现时代社会文化思潮
- 作品：《香魂女》《湘女萧萧》《黑骏马》《本命年》
- 《香魂女》获得柏林电影节金熊奖
- 《本命年》获得柏林电影节银熊奖

黄蜀芹
- 女导演
- 作品：《人·鬼·情》，该片是内地首部"女性电影"

吴天明
- 作品：《老井》（主演张艺谋）、《生活的颤音》、《百鸟朝凤》

第五代导演
(051)

特点
- 20 世纪 80 年代从北京电影学院毕业的学生
- 探索民族文化历史和民族心理结构
- 在选材、叙事、人物、镜头、画面等方面力求标新立异
- 作品的主观性、象征性、寓意性强

张军钊
- 作品：《一个和八个》，该片被视为第五代导演的开山之作

陈凯歌
- 充满忧思的文化关注、与众不同的艺术格调
- 作品：《黄土地》《霸王别姬》《梅兰芳》《赵氏孤儿》《搜索》《大阅兵》《道士下山》《妖猫传》《长津湖》
- 《霸王别姬》成为首次获得戛纳国际电影节金棕榈奖的中国电影

张艺谋
- 作品色彩浓烈、注重空间造型、求新求变、集民族文化、社会思考、文化寻根和电影创新于一体
- 作品：《红高粱》《秋菊打官司》《大红灯笼高高挂》《我的父亲母亲》《有话好好说》《活着》《山楂树之恋》《金陵十三钗》《一个都不能少》《英雄》《菊豆》《归来》《长城》《影》《一秒钟》《悬崖之上》《狙击手》
- 《红高粱》改编自莫言的同名小说，获得中国首个国际电影节金熊奖
- 《我的父亲母亲》改编自鲍十的《纪念》
- 《大红灯笼高高挂》改编自苏童的《妻妾成群》
- 《秋菊打官司》改编自陈源斌的《万家诉讼》
- 《活着》改编自余华的同名小说
- 《一个都不能少》改编自施祥生的《天上有个太阳》
- 《菊豆》改编自刘恒的《伏羲伏羲》
- 《归来》改编自严歌苓的《陆犯焉识》
- 《金陵十三钗》改编自严歌苓的同名小说
- 《悬崖之上》改编自全勇先的同名小说
- 担任 2008 年北京夏季奥运会和夏季残疾人奥运会以及 2022 年北京冬季奥运会和冬季残疾人奥运会开闭幕式总导演

随时随练

成为艺术常识大神需要每一次高效的练习

选择题

1. 第五代导演的开山之作是（　　　）。

A.《老井》　　　B.《一个和八个》　　　C.《大阅兵》　　　D.《霸王别姬》

2. 吴贻弓导演的《城南旧事》改编自（　　　）的同名小说。

A. 林海音　　　B. 席慕蓉　　　C. 余华　　　D. 莫言

3. 中国首部获柏林国际电影节金熊奖的影片是（　　　）。

A.《红高粱》　　　B.《大红灯笼高高挂》　　　C.《活着》　　　D.《金陵十三钗》

4. （　　　）是中国第一部获得戛纳国际电影节金棕榈奖的影片。

A.《霸王别姬》　　　B.《红高粱》　　　C.《活着》　　　D.《梅兰芳》

5. 张艺谋的哪一部影片改编自《雷雨》？（　　　）

A.《英雄》　　　B.《满城尽带黄金甲》　　　C.《秋菊打官司》　　　D.《长城》

6. 以下影片与小说原著不同名的是（　　　）。

A.《大红灯笼高高挂》　　　B.《平凡的世界》　　　C.《倾城之恋》　　　D.《天龙八部》

填空题

1.《秋菊打官司》改编自（　　　）的（　　　）。

2. 提出"丢掉戏剧的拐杖"，提倡纪实性，追求质朴、自然的风格和开放式结构的是我国的第（　　　）代导演。

3. 吴天明导演的最后一部影片是（　　　）。

4. 获得2021年金鸡奖最佳导演的是（　　　）。

5. 谢飞执导的《香魂女》和《本命年》分获柏林国际电影节（　　　）、（　　　）。

6. 陈凯歌导演的《赵氏孤儿》改编自（　　　）的同名戏剧。

7. 张艺谋的故事片《长城》的美方出版公司是（　　　）、（　　　）。

8. 陈凯歌执导的电影《霸王别姬》主要反映的是（　　　）戏曲演员的生活。

前页答案：

选择题：1.A　2.B　3.C　4.B　5.C　6.D

填空题：1.《夜半歌声》　2.《天云山传奇》《芙蓉镇》《牧马人》

3. 谢晋　4. 成荫　水华　凌子风　崔嵬　5.1934年

不要逼我背艺术常识了

我自觉就好

中国电影

第五代导演

田壮壮
将柔情和理想隐于旷野的环境与质朴的生活中
作品：《盗马贼》《猎场扎撒》《蓝风筝》，翻拍《小城之春》

黄建新
充满现实感悟、人生体察、国家期望，具有社会责任感
作品：《黑炮事件》《建国大业》《建党伟业》《1921》《站直啰别趴下》《背靠背，脸对脸》《求求你，表扬我》《说出你的秘密》

吴子牛
对战争的思考
作品：《喋血黑谷》

第五代导演：

"第五代导演"狭义上是指1978年入学，1982年以后陆续毕业于北京电影学院的导演系学生（后来扩展到摄影系、美术系），他们在电影创作上表现出文化观念、审美旨趣、创作风格上的某种共性，在20世纪80年代集体崛起，创造了中国电影的神话，被约定俗成地视为"中国第五代导演群落"。

张军钊：于1983年执导的《一个和八个》揭开了第五代导演作品的序幕，而后陈凯歌拍出了《黄土地》、田壮壮拍出了《猎场扎撒》，至此，第五代导演经历了第一个重要时期。

张艺谋：1988年，处女作《红高粱》问世，并获得柏林电影节金熊奖，该片成为第一部获得世界三大国际电影节最高奖的华语电影，标志着第五代导演正式进入创作的巅峰时期。之后张艺谋执导的《秋菊打官司》和《一个都不能少》两度荣获威尼斯电影节金狮奖。

陈凯歌：执导的《霸王别姬》荣获戛纳电影节金棕榈奖。

第五代导演包揽了世界三大国际电影节最高奖，完成了华语影坛一大壮举。至今第五代导演依旧活跃在影坛上，引领着中国电影的前进方向。

第六代导演 (052)

特点
20世纪90年代带有先锋性、前卫性、青春性、叛逆性的创作群体
"新生代电影""独立制片运动""地下电影"
灰色调，关注边缘人，讲述当代城市青年成长的故事

贾樟柯
风格写实，表现小人物的生存状态
获得戛纳国际电影节导演双周单元终身成就奖
代表作："故乡三部曲"（《任逍遥》《小武》《站台》）
其他作品：《三峡好人》《天注定》《山河故人》《江湖儿女》《一直游到海水变蓝》
《三峡好人》获得威尼斯国际电影节金狮奖
《天注定》获得戛纳国际电影节最佳编剧奖

管虎
作品犀利、生动，具有人文关怀
作品：《斗牛》《杀生》《老炮儿》《八佰》《金刚川》

陆川
独特的人文视角、犀利的影像语言
电影：《寻枪》《可可西里》《南京！南京！》《王的盛宴》《九层妖塔》
纪录片：《我们诞生在中国》

宁浩
独立态度、荒诞风格、反讽精神
作品：《疯狂的石头》《疯狂的赛车》《无人区》《心花路放》《疯狂外星人》《我和我的家乡》

随时随练

选择题

1. 贾樟柯导演的"故乡三部曲"是指（ ）。
A.《家》《春》《秋》 B.《小武》《站台》《任逍遥》
C.《三峡好人》《站台》《任逍遥》 D.《任逍遥》《小武》《三峡好人》

2. 贾樟柯的电影（ ）在 2006 年第 63 届威尼斯国际电影节上获金狮奖。
A.《小武》 B.《站台》 C.《三峡好人》 D.《世界》

3. 下列哪个导演是第六代导演？（ ）
A. 冯小刚 B. 王小帅 C. 陈凯歌 D. 姜文

4. 田小娥是电影（ ）中的主要人物。
A.《四大名捕》 B.《画皮 2》 C.《白鹿原》 D.《新妈妈再爱我一次》

5. 下列不是娄烨作品的是（ ）。
A.《苏州河》 B.《颐和园》 C.《三峡好人》 D.《推拿》

填空题

1. 电影《图雅的婚事》获得了（ ）电影节最高奖项。

2.《地久天长》的主演王景春和咏梅在柏林国际电影节上分别获得了（ ）奖和（ ）奖。

3.《十七岁的单车》中一个穿红色衣服的保姆的扮演者是（ ）。

4. 贾樟柯在《天注定》中讲述了（ ）个小故事。

5.《喋血黑谷》的导演是（ ）。

6.《图雅的婚事》中，巴特尔因为（ ）而双腿残疾。

7. 麦穗饺子是贾樟柯电影（ ）中的符号。

8. 写出田壮壮导演的三部电影：（ ）、（ ）、（ ）。

前页答案：

选择题：1.B 2.A 3.A 4.A 5.B 6.A

填空题：1.陈源斌 《万家诉讼》 2.四 3.《百鸟朝凤》

4.张艺谋 5.金熊奖 银熊奖 6.纪君祥 7.传奇影业 环球影业

8.京剧

不要逼我背艺术常识了
我自觉就好

中国电影

第六代导演

王小帅

- 构图优美精准，造型意识强烈
- 作品：《青红》《左右》《十七岁的单车》《日照重庆》《地久天长》
- 《十七岁的单车》获得柏林国际电影节评审团大奖银熊奖
- 《地久天长》中的主演王景春、咏梅获得柏林国际电影节最佳男演员银熊奖和最佳女演员银熊奖

王全安

- 将写实的内容以强烈的戏剧方式表达出来
- 作品：《图雅的婚事》《白鹿原》
- 《图雅的婚事》获得柏林国际电影节金熊奖

娄烨

- "迷幻"，在无限的遐想中夹杂着现实
- 作品：《苏州河》《颐和园》《春风沉醉的夜晚》《推拿》《兰心大剧院》《风中有朵雨做的云》
- 《推拿》获得柏林国际电影节最佳艺术贡献（摄影）银熊奖

无法归入代际的导演

(053)

冯小刚

- "市民导演"、"贺岁片之父"、商业电影
- 作品：《甲方乙方》《一声叹息》《手机》《不见不散》《1942》《夜宴》《私人订制》《非诚勿扰》《集结号》；作为主角参演了《老炮儿》

姜文

- 独特的个人风格，留有想象空间
- 导演：《阳光灿烂的日子》《太阳照常升起》《让子弹飞》《一步之遥》《邪不压正》《鬼子来了》
- 参演：《芙蓉镇》《红高粱》《本命年》《寻枪》
- 《鬼子来了》获得戛纳国际电影节评审团大奖
- 《阳光灿烂的日子》由王朔的小说《动物凶猛》改编
- 《让子弹飞》改编自马识途的《盗官记》

顾长卫

- "中国第一摄影师"
- 摄影：《红高粱》《霸王别姬》《阳光灿烂的日子》
- 导演：《孔雀》《立春》

动画片

(054)

《大闹画室》

- 1926 年，中国第一部动画片
- 片长 12 分钟，万氏兄弟制作

《骆驼献舞》

- 1935 年，中国第一部有声动画片
- 万氏兄弟制作

《铁扇公主》

- 1941 年，中国第一部长动画片
- 万氏兄弟制作
- 山水画风格

《神笔》　1955 年，中国第一部在国际上获奖的动画片

《小蝌蚪找妈妈》　1960 年，中国第一部水墨动画片

贾樟柯、王小帅、张元：

　　用镜头语言描绘巨大的社会转型时期普通人要承受的代价和命运发生的转变。倾向于放弃强烈的政治关怀和愤怒的对立情绪，在对边缘生存和个人境遇进行个体写生的过程中，传达出一种更能被舆论接受的社会批判。

管虎： 关注青年群体的生存困境。

娄烨： 迷离恍惚的颓废气息。

路学长： 注重体制反省和观众接受的程度。

张扬： 展现年轻人的情感世界和父辈之间的文化冲突与伦理亲情。

陆川： 浓厚的悲剧感和荒诞色彩。

随时随练

选择题

1. 下列不是管虎作品的是（　　　）。
A.《心花路放》　　　　B.《杀生》　　　　C.《斗牛》　　　　D.《八佰》

2. 在《老炮儿》中饰演六爷的是下列哪位导演？（　　　）
A. 张艺谋　　　　B. 冯小刚　　　　C. 田壮壮　　　　D. 吴子牛

3. 冯小刚执导的《1942》是根据（　　　）的小说《温故1942》改编的。
A. 严歌苓　　　　B. 李碧华　　　　C. 刘震云　　　　D. 莫言

4. 有"中国第一摄影师"之称的摄影师没有参与过下列哪部电影？（　　　）
A.《红高粱》　　　　B.《杀生》　　　　C.《孔雀》　　　　D.《立春》

5. 在陆川导演的电影《王的盛宴》中，扮演"项羽"的是（　　　）。
A. 吴彦祖　　　　B. 沙溢　　　　C. 陆毅　　　　D. 刘烨

6. 电影《无人区》是2013年年底上映的影片，该片的导演还执导过下列哪部作品？（　　　）
A.《奋斗》　　　　B.《向左走，向右走》　　　　C.《疯狂的赛车》　　　　D.《可可西里》

填空题

1. 电影《心花路放》的导演是（　　　）。

2.《阳光灿烂的日子》是根据（　　　）的小说《动物凶猛》改编的。

3. 中国第一部水墨动画片是（　　　）。

4. 纪录片《我们诞生在中国》的配音演员是（　　　）。

5.《让子弹飞》改编自（　　　）的（　　　）。

6. 开启贺岁片模式的导演是（　　　）。

7.《疯狂的外星人》的导演是（　　　）。

8. 冯小刚的电影《芳华》是根据（　　　）的小说改编的。

不要逼我背艺术常识了

我自觉就好

中国电影

香港电影
(055)

黎北海
— 1913 年执导《庄子试妻》
— 《庄子试妻》中的主演是黎民伟，他是中国第一个男子反串女子的电影演员，被称为"香港电影之父"。黎民伟的妻子严珊珊在电影中也有出演，她是中国第一位女演员。

张彻
— "新派武侠片之父"，渲染暴力、阳刚
— 作品：《阿里山风云》《独臂刀》《十三太保》

徐克
— 开创了"吊威亚"的拍摄手法，武打设计华丽，视觉冲击力强
— 作品：《蝶变》、《鬼马智多星》、《新龙门客栈》、《龙门飞甲》、"七剑"系列、"狄仁杰"系列、《长津湖》

吴宇森
— "暴力美学大师"，第一位在好莱坞星光大道留下手印的华人导演
— 作品：《英雄本色》《变脸》《喋血双雄》《赤壁》《碟中谍2》《太平轮》

刘伟强
— 多类型电影均有涉猎
— 作品：《雏菊》、《头文字 D》、《旺角卡门》、《龙虎风云》、"无间道"系列、"古惑仔"系列、《中国机长》《中国医生》

王家卫
— 极端风格化的视觉影像，镜头对准都市青年男女的感情世界
— 作品：《阿飞正传》《花样年华》《2046》《一代宗师》《重庆森林》《东邪西毒》《春光乍泄》

许鞍华
— 女导演，文艺电影，关注女性
— 作品：《倾城之恋》《女人四十》《姨妈的后现代生活》《黄金时代》《桃姐》《沉香屑·第一炉香》

香港电影

杜琪峰
— 风格明显，偏向黑色电影
— 作品：《三人行》《黑社会》《枪火》《暗战》《毒战》

陈可辛
— 文艺商业两不误
— 作品：《甜蜜蜜》《如果爱》《投名状》《中国合伙人》《亲爱的》《夺冠》

关锦鹏
— 关注女性和同性恋人物
— 作品：《阮玲玉》《蓝宇》《女人心》《胭脂扣》《放浪记》

周星驰
— 无厘头喜剧
— 作品：《喜剧之王》《食神》《少林足球》《功夫》《美人鱼》《西游降魔篇》

林超贤
— 擅拍动作戏、警匪片，师承陈嘉上
— 作品：《湄公河行动》《红海行动》《紧急救援》《长津湖》

1913 年：

1913 年，中国第一部短故事片《难夫难妻》诞生，与此同时，香港的黎北海兄弟拍摄了《庄子试妻》，其中庄子妻子的角色由黎民伟之妻严珊珊扮演，该片令严珊珊成为中国电影史上第一位女演员，也奠定了黎北海兄弟"香港电影之父"的地位。

随时随练

选择题

1. 下列哪个导演没有改编过《鬼吹灯》？（　　　）

A. 陆川　　　B. 乌尔善　　　C. 徐克　　　D. 孔笙

2. 吴宇森导演的电影《赤壁》中，由（　　　）饰演诸葛亮。

A. 金城武　　　B. 甄子丹　　　C. 张丰毅　　　D. 梁朝伟

3. 2006 年马丁·斯科塞斯执导的美国电影《无间行者》翻拍自香港导演（　　　）的《无间道》。

A. 陈可辛　　　B. 刘伟强　　　C. 袁和平　　　D. 黄真真

4. 2014 年上映的电影《黄金时代》主要描绘了众多现代作家的生活，该电影的导演是（　　　）。

A. 张艾嘉　　　B. 陈可辛　　　C. 马俪文　　　D. 许鞍华

5. 被称为"日本王家卫"的导演是（　　　）。

A. 北野武　　　B. 宫崎骏　　　C. 岩井俊二　　　D. 小津安二郎

6. 电影《亲爱的》《中国合伙人》的导演是（　　　）。

A. 杜琪峰　　　B. 贾樟柯　　　C. 陈可辛　　　D. 姜文

填空题

1. 1986 年，（　　　）执导了影片《英雄本色》，奠定了其暴力美学的风格。

2. 周迅、金城武、张学友等人主演的电影《如果·爱》的导演是（　　　）。

3. 被称为香港电影"暴力美学大师"的是（　　　）。

4. 许鞍华 2003 年执导的《玉观音》由谢霆锋、陈建斌主演，该片根据（　　　）的同名小说改编。

5.《一代宗师》中，章子怡出演的角色是（　　　）。

6. 电影《亲爱的》《中国合伙人》的导演是（　　　）。

7.《枪火》的导演是（　　　）。

前页答案：

选择题： 1.A　　2.B　　3.C　　4.B　　5.A　　6.C

填空题： 1. 宁浩　　2. 王朔　　3.《小蝌蚪找妈妈》　　4. 周迅

5. 马识途的《盗官记》　　6. 冯小刚　　7. 宁浩　　8. 严歌苓

不要逼我背艺术常识了

我自觉就好

台湾电影

(056)

李安
- 凭借《断背山》首次获得奥斯卡金像奖最佳导演奖的亚洲导演
- 《卧虎藏龙》获得奥斯卡金像奖最佳外语片奖
- 《少年派的奇幻漂流》获得奥斯卡金像奖最佳导演奖
- "父亲三部曲"：《推手》《喜宴》《饮食男女》
- 作品：《理智与情感》《比利·林恩的中场战事》《双子杀手》

侯孝贤
- 台湾乡土电影，长镜头，即兴式的街头、乡间实景拍摄，非职业演员
- 台湾金马学院创始人
- 作品：《童年往事》《悲情城市》《刺客聂隐娘》

杨德昌
- "台湾社会的手术灯"，强烈的社会意识，长镜头
- 作品：《牯岭街少年杀人事件》《一一》

蔡明亮
- 台湾电影史上第一位关注同性恋题材的导演
- 作品：《青少年哪吒》《爱情万岁》《天边一朵云》《行者》

李安：

李安年少时在台南服兵役。1984 年，李安以毕业作《分界线》从纽约大学结业后，取得了硕士学位，同时，这部影片也获得了纽约大学沃瑟曼最佳导演奖及最佳影片奖。

之后，李安在家待了 6 年。在此期间，他阅读、看片、写剧本、做家务，家庭的全部开销由他的妻子林惠嘉承担。

直到他的"父亲三部曲"问世，这个满腹才华的导演才出现在大众视野。此后，李安一路高歌，几乎每部片子都开创了一个新的纪元，从《推手》到《卧虎藏龙》，再到《双子杀手》，如今，年近 70 的李安依然在寻找新的电影题材。

在《鲁豫有约》中，李安自诩一辈子都是外人。在台南，他是外地人；在美国，他是外国人。不像别人对自己的归属很清楚，他的家乡情、中国结、美国梦，都没有落实，反而在电影里找到了归宿，电影是他的全部生命。

谈及 4K/120 帧技术，他笑道："我现在 60 多了，不太想等到未来，想现在就看到。"

被问到有没有想过放弃拍电影时，他答道："当然有，每天至少想三次。"

"（现在拍电影）只是困难的我好像都没兴趣，它要'不可能'，我才有兴趣。"

"一方面，我抱怨拍戏很累；另一方面，它要不是这么折磨我，我就没有兴趣，人也没劲儿。不拼命的时候，做电影没什么意思，不做电影，那就更没有意思了。"

"我这个人，可能这辈子就是来干这个事情的吧，我也认命了，拍电影就是我的宿命。"

中国电影

随时随练

成为艺术常识大神需要每一次高效的练习

选择题

1. 台湾电影《喜宴》《推手》《饮食男女》被称为"父亲三部曲"，其导演是（　　）。
A. 王家卫　　　B. 关锦鹏　　　C. 李安　　　D. 杨德昌

2. 电影《悲情城市》的导演是（　　）。
A. 贾樟柯　　　B. 杨德昌　　　C. 陈国富　　　D. 侯孝贤

3. 下列电影中有一部是侯孝贤导演的，这部电影作品是（　　）。
A.《冬冬的假期》　　B.《私人订制》　　C.《一生一世》　　D.《蓝莓之夜》

4.《一一》的导演是谁？（　　）
A. 李安　　　B. 侯孝贤　　　C. 杨德昌　　　D. 蔡明亮

5. 以下人物与所得奖项对应错误的是（　　）。
A. 罗素 — 诺贝尔文学奖　　　　B. 郝景芳 — 雨果奖
C. 东野圭吾 — 直木奖　　　　　D. 杨德昌 — 金鸡奖

填空题

1. 被誉为"台湾社会的手术刀"的导演是（　　　　）。

2. 台湾电影史上第一位关注同性恋题材的导演是（　　　　）。

3. "父亲三部曲"是指（　　　　　　）。

4. 杨德昌执导的（　　　）取材自真实的社会事件。

5. 张艾嘉执导的（　　　）讲述了三代女性的婚恋观。

前页答案：

选择题：　1.C　　2.A　　3.B　　4.D　　5.C　　6.C

填空题：　1.吴宇森　　2.陈可辛　　3.吴宇森　　4.海岩

5. 宫二　　6.陈可辛　　7.杜琪峰

不要逼我背艺术常识了
我自觉就好

第五章 外国电影

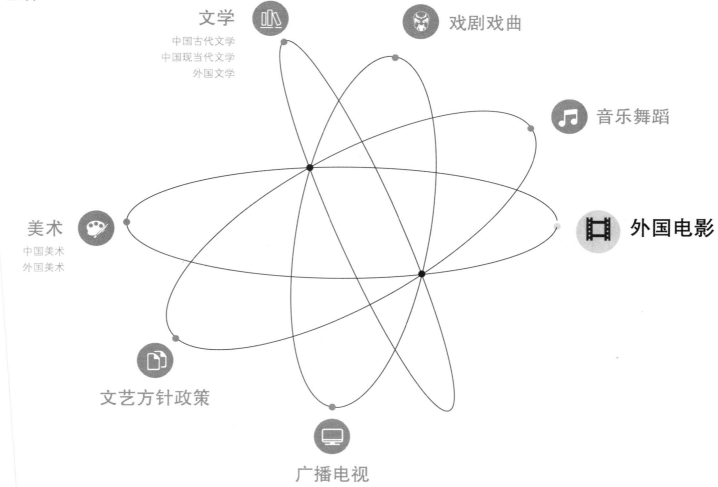

文学
中国古代文学
中国现当代文学
外国文学

戏剧戏曲

音乐舞蹈

美术
中国美术
外国美术

外国电影

文艺方针政策

广播电视

本章重点梳理

第五章 外国电影 (057)

电影的诞生：卢米埃尔兄弟、乔治·梅里爱

美国默片时代：巴斯特·基顿、查理·卓别林

电影初期发展：布莱顿学派、大卫·格里菲斯、罗伯特·弗拉哈迪、《爵士歌王》、《浮华世界》

三次电影美学运动：欧洲先锋派、意大利新现实主义、法国新浪潮

苏联蒙太奇学派：谢尔盖·爱森斯坦、弗谢沃罗德·普多夫金、列夫·库里肖夫、吉加·维尔托夫

经典好莱坞时期：大制片厂制度、明星制、类型片、奥逊·威尔斯、阿尔弗雷德·希区柯克

新好莱坞时期：阿瑟·佩恩、乔治·卢卡斯、马丁·斯科塞斯、史蒂文·斯皮尔伯格

新德国电影：赖纳·维尔纳·法斯宾德、沃尔克·施隆多夫、沃纳·赫尔佐格

著名导演：欧洲、亚洲；美国、日本、韩国

第一节 电影的发展之初

扫码查看配套题目

电影的诞生 (058)

卢米埃尔兄弟
- "电影之父"
- 1895 年 12 月 28 日首次在巴黎 "大咖啡馆" 的地下室公开放映电影
- 作品：《工厂的大门》《火车进站》《婴儿午餐》《代表们登陆》
- 《水浇园丁》是世界上最早有故事情节的喜剧电影
- 现实主义的创作态度，摆脱了照相馆封闭空间的束缚

乔治·梅里爱
- "银幕即舞台" 的美学观念，"乐队指挥视点"
- 电影特技：停机再拍、透视合成、升降格
- 作品：《月球旅行记》（电影史上第一部科幻片）
- 成立 "明星制片公司"，成为电影企业家，搭建史上第一个摄影棚

美国默片时代喜剧片 (059)

- 1912-1930 年被称为美国 "电影喜剧最伟大的时代"
- 美国喜剧奠基人麦克·塞纳特开创了启斯东的 "棍棒喜剧" 形式

巴斯特·基顿
- "冷面笑匠"
- 作品：《福尔摩斯二世》
- 充满悬疑的 "轨杆式" 绝技

查理·卓别林
- 塑造了流浪汉夏尔洛的银幕喜剧形象
- 作品：《摩登时代》《城市之光》《淘金记》《凡尔杜先生》
- 《大独裁者》是卓别林拍摄的第一部有声电影，讽刺希特勒
- 美国喜剧的最高成就者，擅长人道主义小人物喜剧，以鲜明的人物形象、深刻的社会批判价值和独特的喜剧观念闻名于世

电影叙事的初期发展 (060)

埃德温·鲍特
- 为西部片开创了先河
- 作品：《火车大劫案》（第一部西部片）
- 确立了电影中的剪辑原则

大卫·格里菲斯
- "美国电影之父"
- 创造了全新的镜头语言——蒙太奇，使电影真正成为一门独立的艺术
- 其作品《党同伐异》运用 "最后一分钟营救" 开创了现代的剪辑观念
- 其作品《一个国家的诞生》标志着电影艺术的诞生

罗伯特·弗拉哈迪
- "世界纪录电影之父"
- 其作品《北方的纳努克》是第一部 "具有真正记录意义的纪录片"

《爵士歌王》
- 1927 年，世界上第一部有声电影
- 华纳兄弟

《浮华世界》
- 1935 年，世界上第一部彩色故事片
- 马摩里安

外国电影

两种倾向与风格（卢米埃尔兄弟与梅里爱）：

1. **对电影的认知上：** 在卢米埃尔兄弟看来，电影无非是一种手段，最终目的在于 "再现生活"；梅里爱认为电影能够创造艺术，"银幕即舞台"，可以 "改变生活"。

2. **拍摄对象上：** 卢米埃尔兄弟力求触发旁观者的感觉，引起其对 "当场抓住的自然" 的好奇心；梅里爱沉湎于幻想，全然不顾自然界的实际活动。

3. **对现实的态度上：** 卢米埃尔兄弟表现现实生活是完全写实的、记录性的；梅里爱表现的 "银幕戏剧" 则是幻想的，浪漫主义的。

4. **艺术追求上：** 卢米埃尔兄弟倾向于自然，模拟现实，是再现主义的；梅里爱则更倾向于技术，改变现实，是表现主义的。

5. 卢米埃尔兄弟和梅里爱在一定程度上划分了后来的纪录片与剧情片。

随时随练

成为艺术常识大神需要每一次高效的练习

选择题

1. 以下哪部电影不是喜剧大师查理·卓别林的代表作？（　　）
 A.《城市之光》　　B.《摩登时代》　　C.《淘金记》　　D.《四百击》

2. 世界上最早有故事情节的喜剧电影是（　　）。
 A.《火车进站》　　B.《摩登时代》　　C.《水浇园丁》　　D.《婴儿午餐》

3. 电影诞生日是（　　）。
 A. 1895.12.8　　B. 1895.2.8　　C. 1895.12.28　　D. 1895.12.18

4. 下面哪部电影是巴斯特·基顿执导的？（　　）
 A.《一一》　　B.《水浇园丁》　　C.《七次机会》　　D.《控方证人》

5. 有着"世界上第一部真正意义上的纪录电影"之称的是（　　）。
 A.《火车进站》　　B.《北方的纳努克》　　C.《水浇园丁》　　D.《火车大劫案》

填空题

1. 被称为"冷面笑匠"的美国默片时代著名导演是（　　）。

2. 电影史上最著名的喜剧大师查理·卓别林在其电影中塑造了一个被中产阶级排挤，生活在社会底层却保持着中产阶级文明的绅士流浪汉（　　）的银幕喜剧形象。

3. 电影史上著名的喜剧大师查理·卓别林的代表作有（　　）、（　　）、（　　）、（　　）。

4. 搭建史上第一个摄影棚的是（　　）。

5. 乔治·梅里爱创造了哪些电影特技？（　　）、（　　）、（　　）。

6. 乔治·梅里爱在拍摄（　　）时发现了停机再拍的原理。

7. 世界电影史上第一部科幻电影是（　　）。

8. 《浮华世界》是世界上第一部（　　）。

9. 大卫·格里菲斯率先在电影（　　）中开创了"最后一分钟营救"的剪辑观念。

72页答案：

选择题：1.C　　2.D　　3.A　　4.C　　5.D

填空题：1. 杨德昌　　2. 蔡明亮　　3.《推手》《喜宴》《饮食男女》

4.《牯岭街少年杀人事件》　　5.《相亲相爱》

不要逼我背艺术常识了

我自觉就好

外国电影

欧洲先锋派 (061)

"一战"后，欧洲电影业迅速恢复，电影艺术的中心回归到欧洲。涌现出一批为创作者独立拍摄的短片，这些短片表现出反传统的叙事结构，强调视觉感受，体现出了达达主义、印象主义、超现实主义、表现主义等艺术流派的特点，加速了现代主义文艺思潮的发展

超现实主义
- 经历了印象派、抽象主义之后，受弗洛伊德影响，超现实主义认为人的潜意识活动和本能是艺术创作的源泉
- 路易斯·布努埃尔
 - 西班牙导演
 - "超现实主义电影之父"
 - 作品：《一条安达鲁狗》

德国表现主义
- "一战"后的德国面临饥饿、失业、贫困等危机，从绘画、戏剧领域发展而来的表现主义流派影响了电影风格
- 罗伯特·维内
 - 德国表现主义电影旗帜性的人物
 - 作品：《卡里加里博士》

法国诗意现实主义 (062)

20世纪30年代后出现，诗意的对话，引人入胜的视觉影像，透彻的社会分析，复杂的结构虚构形式，丰富多彩的哲理暗示

雷内·克莱尔 作品：《巴黎屋檐下》

让·维果
- 纪录片：《尼斯现象》
- 电影：《操行零分》

让·雷诺阿
- "法国电影之父"
- 作品：《大幻灭》《游戏规则》

艺术电影运动：

　　在法国百代电影公司推动下，一家名为"艺术影片"的制片公司于1908年拍摄了《吉斯公爵的被刺》一片，由此开创了艺术电影这一电影类别。艺术家们把更严肃的艺术带到了电影中，将文学家、音乐家、戏剧表演艺术家等吸收到了电影行业中，开创了艺术电影运动，随后影响到意大利、英国、美国等地。随着1911年卡努杜《第七艺术宣言》的发表，在电影史上第一次宣称电影是一种艺术。

随时随练

成为艺术常识大神需要每一次高效的练习

选择题

1. 超现实主义电影之父是（　　）。
A. 埃德温·鲍特　　B. 大卫·格里菲斯　　C. 路易斯·布努埃尔　　D. 罗伯特·维内

2. 德国表现主义电影旗帜性的作品《卡里加里博士》的导演是（　　）。
A. 威廉·史密斯　　B. 埃德温·鲍特　　C. 路易斯·布努埃尔　　D. 罗伯特·维内

3. 20 世纪 30 年代，夏衍的《上海屋檐下》借鉴了（　　）的《巴黎屋檐下》。
A. 雷内·克莱尔　　B. 让·维果　　C. 让·雷诺阿　　D. 安德烈·巴赞

4. 下列不是法国诗意现实主义代表作品的是（　　）。
A.《操行零分》　　B.《巴黎屋檐下》　　C.《四百击》　　D.《游戏规则》

5.《尼斯现象》的导演是（　　）。
A. 雷内·克莱尔　　B. 让·维果　　C.让·雷诺阿　　D. 安德烈·巴赞

6. 艺术电影运动的发起公司是（　　）。
A. 百代电影公司　　B. 高蒙电影公司　　C. Tristar 电影公司　　D. 派拉蒙电影公司

填空题

1. 路易斯·布努埃尔的代表作品是（　　）。

2. 20 世纪 20 年代德国表现主义电影代表人物茂瑙的代表作《最卑贱的人》改编自果戈里的小说（　　）。

3. 法国电影之父是（　　）。

4. 让·雷诺阿导演的电影（　　）讲述了在"二战"之前的 20 世纪 30 年代，一群法国贵族在某庄园共度周末的景象。

5. 乔托·卡努杜提出了电影是第（　　）艺术。

前页答案：

选择题：1.D　　2.C　　3.C　　4.C　　5.B

填空题：1. 巴斯特·基顿　　2. 夏尔洛

3.《城市之光》《淘金记》《大独裁者》《摩登时代》　4. 乔治·梅里爱

5. 停机再拍　透视合成　升降格　6.《贵妇人的失踪》　7.《月球旅行记》

8. 彩色电影　9.《党同伐异》

不要逼我背艺术常识了

我自觉就好

20 世纪 20 年代中期，电影人力求探索新的电影表现手段，创立了电影蒙太奇的系统理论，并将理论用于艺术实践

苏联蒙太奇学派
(063)

谢尔盖·爱森斯坦 —— 杂耍蒙太奇、吸引力蒙太奇
作品:《罢工》、《战舰波将金号》(著名情节：敖德萨阶梯)

列夫·库里肖夫 —— "库里肖夫效应"
剪辑的艺术

弗谢沃罗德·普多夫金 —— 联想蒙太奇
作品:《母亲》

吉加·维尔托夫 —— "电影眼睛派"
作品:《电影眼睛》《带摄影机的人》

《战舰波将金号》:

　　拍摄于 1925 年，影片由五个部分构成: 人与蛆、船上的戏剧、死者激发人们、敖德萨阶梯、同舰队相遇。敖德萨阶梯以视觉节奏的造型因素突出影片，创造情绪；以蒙太奇视觉结构形式强化影片的视觉形象，扩大空间效果；以多角度反复重复的延续动作使影片的时间抽象化。

库里肖夫效应:

　　库里肖夫效应是蒙太奇电影理论的出发点。库里肖夫将演员莫兹尤辛一个毫无表情的特写与一碗汤、一个正在做游戏的孩子和一个老妇人的尸体放在一起分别进行剪接，产生了三种截然不同的联想效果。他由此得出结论：造成电影情绪反应的，并不是单个镜头的内容，而是多个镜头的并列与剪接。

外国电影

随时随练

成为艺术常识大神需要每一次高效的练习

选择题

1. 电影眼睛派的代表人物是（　　　）。
A. 谢尔盖·爱森斯坦　　　　　B. 列夫·库里肖夫
C. 弗谢沃罗德·普多夫金　　　D. 吉加·维尔托夫

2. 电影《罢工》的导演是（　　　）。
A. 谢尔盖·爱森斯坦　　　　　B. 列夫·库里肖夫
C. 弗谢沃罗德·普多夫金　　　D. 吉加·维尔托夫

填空题

1. 苏联蒙太奇学派的代表人物谢尔盖·爱森斯坦的经典代表作《战舰波将金号》中的（　　　　　）成为电影史上的经典段落。

2. 苏联蒙太奇学派的代表人物弗谢沃罗德·普多夫金的经典代表作（　　　　　）改编自马克西姆·高尔基的同名小说。

简答题

解释一下库里肖夫效应。

前页答案：

选择题：　1.C　　2.D　　3.A　　4.C　　5.B　　6.D

填空题：　1.《一条安达鲁狗》　　2.《外套》　　3.让·雷诺阿

4.《游戏规则》　　5.七

不要逼我背艺术常识了
我自觉就好

经典好莱坞（064）

- **有声片时代**
 - 1927 年，《爵士歌王》标志着有声电影的诞生
 - 好莱坞取代欧洲艺术中心的位置

- **好莱坞制片厂制度**
 - 麦克·塞纳特开创启斯东"棍棒喜剧"模式，奠定了好莱坞制片厂制度
 - 好莱坞八大公司垄断制片、放映、发行权
 - 流水线生产方式，没有真正的艺术家，制片人掌握话语权
 - 明星制度确立，批量化打造明星
 - 类型电影的成熟

- **奥逊·威尔斯**
 - 作品：《公民凯恩》
 - 从结构上突破了好莱坞影片封闭的单视点结构，对故事片做了开放式的多视点结构形式的叙事处理
 - "玫瑰花蕾"的意象至今成为未解之谜，引起多方讨论

- **阿尔弗雷德·希区柯克**
 - 从英国涌入好莱坞的移民导演
 - 尤其擅长悬疑片、恐怖片的拍摄
 - 进入好莱坞拍摄的第一部影片是《蝴蝶梦》
 - 其他代表影片：《后窗》《电话谋杀案》《西北偏北》《惊魂记》（又名《精神病患者》）

启斯东喜剧：

　　麦克·赛纳特开创了启斯东"棍棒喜剧"模式，这是一种传送带式流水作业的电影产品生产方式，它把一部电影的出场分为出主意、剧本会议、噱头和类型演员、拍摄制作五个部分。这种方式提高了影片产出的速度，降低了成本，很快便被各制片厂纷纷效仿。启斯东"棍棒喜剧"模式对好莱坞制片制度的发展具有奠基作用和借鉴意义。

新好莱坞电影（065）

"二战"后，类型电影发展走向僵化，形成了反传统、反模式、反类型和反神话的新好莱坞电影，这些电影饱含对美国社会的批判精神

- **阿瑟·佩恩**
 - 柏林国际电影节终身成就奖
 - 《邦妮与克莱德》成为新好莱坞电影的开篇之作

- **迈克·尼科尔斯** 作品：《毕业生》

- **福特·科波拉**
 - 作品：《教父》三部曲、《现代启示录》、《巴顿将军》、《吸血僵尸惊情四百年》

- **乔治·卢卡斯** 作品："星球大战"系列

- **史蒂文·斯皮尔伯格**
 - 作品：《大白鲨》《E.T. 外星人》《辛德勒的名单》《侏罗纪公园》《拯救大兵瑞恩》《慕尼黑》《头号玩家》《林肯》《夺宝奇兵》

- **詹姆斯·卡梅隆** 作品：《泰坦尼克号》《终结者》《异形》《真实的谎言》《阿凡达》

- **昆汀·塔伦蒂诺**
 - "暴力美学"
 - 作品：《低俗小说》《杀死比尔》《落水狗》《好莱坞往事》

- **马丁·斯科塞斯**
 - "电影社会学家"
 - 作品：《出租车司机》《愤怒的公牛》《无间行者》《华尔街之狼》

- **斯坦利·库布里克** 作品：《奇爱博士》《2001 太空漫游》《发条橙》《闪灵》

外国电影

随时随练

成为艺术常识大神需要每一次高效的练习

选择题

1. 被称为世界电影史上的里程碑之作的是（　　　）。

A.《公民凯恩》　　　　B.《爵士歌王》　　　　C.《浮华世界》　　　　D.《蝴蝶梦》

2.《惊魂记》又被叫作（　　　）。

A.《后窗》　　　B.《迷魂记》　　　C.《精神病患者》　　　D.《蝴蝶梦》

3.《大白鲨》的导演还执导了下列哪部影片？（　　　）

A.《泰坦尼克号》　　　B.《E.T. 外星人》　　　C.《终结者》　　　D.《异形》

4. 拍摄了 3D 史诗级巨制的科幻电影《阿凡达》的导演是（　　　）。

A. 阿瑟·佩恩　　　　　B. 迈克·尼科尔斯

C. 福特·科波拉　　　　D. 詹姆斯·卡梅隆

5. 马丁·斯科塞斯的《无间行者》改编自香港导演（　　　）的《无间道》。

A. 刘伟强　　　B. 吴宇森　　　C. 杜琪峰　　　D. 陈木胜

6. "玫瑰花蕾"的意象出现在（　　　）的电影作品当中。

A. 阿瑟·佩恩　　　　　B. 奥逊·威尔斯

C. 福特·科波拉　　　　D. 阿尔弗雷德·希区柯克

填空题

1. 1927 年，（　　　）的出现标志着有声电影的诞生。

2.《公民凯恩》的导演是（　　　）。

3. （　　　）被誉为"悬念大师"。

4.《蝴蝶梦》的导演是（　　　）。

5. 新好莱坞电影的开篇之作是（　　　）。

6.《教父》三部曲的导演是（　　　）。

7. 被称为电影社会学家的导演是（　　　）。

8.《2001 太空漫游》《发条橙》《闪灵》的导演是（　　　）。

前页答案：

选择题：1.D　　2.A

填空题：1. 敖德萨阶梯　　2.《母亲》

简答题：苏联电影导演列夫·库里肖夫为了弄清楚蒙太奇的并列作用，给俄国著名演员伊万·莫兹尤辛拍了一个无表情的特写镜头，并且这个镜头分别和一碗汤、一个老妇人的尸体、一个正在做游戏的小女孩的镜头并列剪辑在一起，观众在观看过程中认为莫兹尤辛演技非常好，分别表现出了饥饿、悲伤及愉悦的感情。因此，库里肖夫意识到，造成观众情绪反应的并不是单个镜头的内容，而是几个画面的并列：单个镜头只是电影的素材，蒙太奇的创作才是电影艺术。

不要逼我背艺术常识了

我自觉就好

第五节 战后两次重要的电影运动

法国左岸派 (066)

20世纪50年代末至60年代初兴起的电影派别，又称"作家电影"，法国左岸派艺术家都住在巴黎塞纳河左岸，他们从战争浩劫、梦境等非理性题材中寻找能够表现人的精神世界、带有普遍意义的全人类性质的主题

阿伦·雷乃　作品：《去年在马里昂巴德》《广岛之恋》

法国新浪潮电影运动 (067)

发生于20世纪50年代末至60年代初，又称"电影手册派"或"作者电影"；法国新浪潮电影注重个人独创性，作品体现出"作者论"的风格主张，与传统电影大相径庭

重视拍摄的自由度，往往只凭纲要性的脚本拍摄，偏爱即兴与自发的拍摄方式，法国新浪潮电影的主要导演都是安德烈·巴赞创办的《电影手册》杂志的影评人

安德烈·巴赞
- "法国新浪潮之父"
- 《电影手册》创始人之一，提出了长镜头理论
- 理论专著《电影是什么？》

让-吕克·戈达尔
- 跳接、快速剪辑
- 作品：《筋疲力尽》

弗朗索瓦·特吕弗
- 纪实性，浓重的个人传记色彩
- 作品：《四百击》

意大利新现实主义 (068)

1945年—1951年，真实反映"二战"后意大利的社会环境和人们的生存状况，具有实景拍摄、运用长镜头、使用非职业演员等特点

口号："把摄影机扛到大街上去"和"还我普通人"。新现实主义这一概念首次出现在影评人安东尼奥·彼特朗吉里评论卢奇诺·维斯康蒂的电影《沉沦》的文章中

卢奇诺·维斯康蒂　作品：《沉沦》《大地在波动》

罗伯特·罗西里尼　作品：《罗马，不设防的城市》

维多里奥·德·西卡　作品：《偷自行车的人》

朱塞佩·德·桑蒂斯　作品：《罗马十一时》

新现实主义继承 (069)

费德里科·费里尼、米开朗基罗·安东尼奥尼曾分别做过罗伯特·罗西里尼、卢奇诺·维斯康蒂和维多里奥·德·西卡的助手，但二人在创作和发展中形成了与新现实主义有所不同的个人风格

他们对待现实的再现，不是对现实问题的写照，而是对人物心理的反射

米开朗基罗·安东尼奥尼
- 电影：《奇遇》《放大》；纪录片：《中国》
- 《红色沙漠》是第一部真正意义上的彩色片

朱塞佩·托纳多雷
- "回家三部曲"：《天堂电影院》《海上钢琴师》《西西里的美丽传说》

贝纳尔多·贝托鲁奇　《末代皇帝》获第60届奥斯卡金像奖包括最佳影片在内的九项大奖

随时随练

成为艺术常识大神需要每一次高效的练习

选择题

1. "把摄影机扛到大街上去"这一口号是（ ）时期提出的。

A. 欧洲先锋主义　　B. 意大利新现实主义　　C. 法国新浪潮　　D. 法国左岸派

2. 下列影片中不是维多里奥·德·西卡的作品的是（ ）。

A.《偷自行车的人》　B.《罗马十一时》　C.《孩子们注视着我们》　D.《擦鞋童》

3.《广岛之恋》的原著作者是（ ）。

A. 阿伦·雷乃　　　　　　B. 玛格丽特·米切尔

C. 玛格丽特·杜拉斯　　　D. 斯蒂芬·埃德温·金

4. 下列电影作品哪部不是弗朗索瓦·特吕弗的？（ ）

A.《筋疲力尽》　　B.《四百击》　　C.《偷吻》　　D.《夫妻生活》

5. "法国新浪潮之父"是（ ）。

A. 安德烈·巴赞　B. 让-吕克·戈达尔　C. 弗朗索瓦·特吕弗　D. 阿伦·雷乃

填空题

1. 世界上三次电影美学运动分别是（ ）、（ ）、（ ）。

2. 1951年4月由法国著名影评人安德烈·巴赞等人创办的电影杂志是（ ）。

3.《广岛之恋》的导演是（ ）。

4. 法国新浪潮时期的代表导演是（ ）、（ ）。

5. 法国左岸派的盛行时期是（ ）。

6. （ ）是第一部真正意义上的彩色片。

不要逼我背艺术常识了

我自觉就好

新德国电影（070）

20 世纪 60 年代初开始了振兴德国电影运动；1962 年奥伯豪森第八届国际电影节召开，26 位青年电影导演、编剧和演员联名发表了《奥伯豪森宣言》

宣称要"与传统电影决裂"。1975 年，运动出现第二次高潮，电视台开始资助青年导演拍片

德国新电影四杰

赖纳·瓦尔特·法斯宾德
乌托邦思想和悲观绝望同新浪潮一样消极
作品：《爱比死更冷》《莉莉·玛莲》
《玛丽娅·布劳恩的婚姻》

威尔纳·赫尔措格
孤独和疯狂、异域疆土的自然风光
作品：《人人为自己，上帝反大家》

福尔克·施隆多夫
兼顾影片的娱乐性和商业性
《铁皮鼓》改编自君特·格拉斯的同名小说

维姆·文德斯
迁徙、旅行
作品：《得克萨斯州的巴黎》

意识流电影（071）

20 世纪 50 年代，意识流已不仅是结构手段，而是上升为整个影片的主旨，事件的主观色彩浓于客观色彩，现实时空与意识流中的几个时空已经无法明确分辨，任何风格的电影场面都可能出现意识流的段落：荒诞的、梦幻的、错觉的、抽象的，等等

英格玛·伯格曼
瑞典导演
"现代电影教父"、"作者电影"典型代表
作品：《处女泉》《第七封印》《野草莓》

外国电影

随时随练

成为艺术常识大神需要每一次高效的练习

选择题

1. 《铁皮鼓》的原著作者是（　　　　）。
　A. 君特·格拉斯　　B. 斯蒂芬·金　　C. 大卫·塞林格　　D. 约瑟夫·海勒

2. 被称为"现代电影教父"的导演是（　　　　）。
　A. 英格玛·伯格曼　　　　B. 克日什托夫·基耶斯洛夫斯基
　C. 贝纳尔多·贝托鲁奇　　D. 盖·里奇

3. 《野草莓》的导演是（　　　）。
　A. 汤姆·提克威　　　　B. 克日什托夫·基耶斯洛夫斯基
　C. 贝纳尔多·贝托鲁奇　　D. 英格玛·伯格曼

4. 《爱比死更冷》的导演是（　　　）。
　A. 伍迪·艾伦　　　　　　B. 福尔克·施隆多夫
　C. 赖纳·瓦尔特·法斯宾德　　D. 斯坦利·库布里克

5. 《得克萨斯州的巴黎》是导演（　　　）的作品。
　A. 赖纳·瓦尔特·法斯宾德　　B. 威尔纳·赫尔措格
　C. 福尔克·施隆多夫　　　　　D. 维姆·文德斯

填空题

1. 《处女泉》的导演是（　　　　　）。

2. 标志着新德国电影运动爆发的宣言是（　　　　　）。

3. 新德国电影四杰是（　　　）、（　　　　）、（　　　　）、（　　　　）。

4. 《人人为自己，上帝反大家》的导演是（　　　　　）。

5. 《铁皮鼓》是导演（　　　　）的作品。

前页答案：

选择题：　1.B　　2.B　　3.C　　4.A　　5.A

填空题：　1. 欧洲先锋主义　意大利新现实主义　法国新浪潮电影运动

2. 《电影手册》　　3. 阿伦·雷乃　　4. 弗朗索瓦·特吕弗

让-吕克·戈达尔　　5. 20世纪60年代　　6. 《红色沙漠》

不要逼我背艺术常识了
我自觉就好

第七节 欧美的其他重要导演

美国其他导演 (072)

伍迪·艾伦　　　　作品：《午夜巴黎》

科恩兄弟　　　　　作品：《血迷宫》《老无所依》

奥利弗·斯通　　　作品：《野战排》《天生杀人狂》

大卫·芬奇
- 电影：《异形3》《七宗罪》《搏击俱乐部》《返老还童》《消失的爱人》
- 美剧：《纸牌屋》

罗伯特·泽米吉斯　　作品：《阿甘正传》《极地特快》《回到未来》

欧洲其他导演 (073)

波兰　克日什托夫·基耶斯洛夫斯基
- 被誉为"当代欧洲最具独创性、最有才华和最无所顾忌的"电影大师
- "三部曲"：《蓝》《白》《红》

英国　盖·里奇　　作品：《两杆大烟枪》

德国　汤姆·提克威　作品：《罗拉快跑》《香水》《云图》

法国　吕克·贝松
- 被誉为"法国的斯皮尔伯格"
- 作品：《这个杀手不太冷》《第五元素》《超体》

随时随练

成为艺术常识大神需要每一次高效的练习

选择题

1. 下列作品中哪部不是罗伯特·泽米吉斯的作品？（　　　）
A.《阿甘正传》　　　B.《极地特快》　　　C.《回到未来》　　　D.《老无所依》

2. 克日什托夫·基耶斯洛夫斯基是哪个国家的导演？（　　　）
A. 瑞典　　　B. 波兰　　　C. 意大利　　　D. 英国

3.《阿甘正传》的男主角是（　　　）扮演的。
A. 汤姆·汉克斯　　　　　　B. 汤姆·提克威
C. 贝纳尔多·贝托鲁奇　　　D. 乔治·卢卡斯

4. 讲述大叔跟小女孩的故事，主角叫莱昂的电影是（　　　）。
A.《罗拉快跑》　　　B.《末代皇帝》　　　C.《这个杀手不太冷》　　　D.《香水》

5. 下列作品中哪部不是大卫·芬奇的电影作品？（　　　）
A.《七宗罪》　　　B.《搏击俱乐部》　　　C.《返老还童》　　　D.《纸牌屋》

填空题

1. 克日什托夫·基耶斯洛夫斯基的"三部曲"分别是（　　　）、（　　　）、（　　　）。

2.《两杆大烟枪》是导演（　　　）的作品。

3.（　　　）被称为"法国的斯皮尔伯格"。

4.《第五元素》《超体》是导演（　　　）的作品。

5.《午夜巴黎》是导演（　　　）的作品。

前页答案：

选择题：　1.A　　2.A　　3.D　　4.C　　5.D

填空题：　1. 英格玛·伯格曼　　2.《奥伯豪森宣言》

3. 赖纳·瓦尔特·法斯宾德　　威尔纳·赫尔措格　　福尔克·施隆多夫
维姆·文德斯　　4. 威尔纳·赫尔措格　　5. 福尔克·施隆多夫

不要逼我背艺术常识了
我自觉就好

日本导演
（074）

黑泽明
- 人称"黑泽天皇"，获得奥斯卡终身成就奖
- "电影界的莎士比亚"
- 与三船敏郎共同开创了日本电影的"黄金时代"
 作品：《罗生门》《七武士》《姿三四郎》

沟口健二
- 被誉为"日本女性电影大师"
- 作品：《雨月物语》《西鹤一代女》

小津安二郎
- 常使用榻榻米视角镜头
- 作品：《东京物语》《秋刀鱼之味》

北野武
- 人称"日本电影新天皇"
- 作品：《坏孩子的天空》《花火》《菊次郎的夏天》

岩井俊二
- 人称"日本的王家卫"
- 作品：《情书》《你好，之华》《花与爱丽丝》《燕尾蝶》《关于莉莉周的一切》

是枝裕和
- 于平静中诉说人物宿命
- 作品：《小偷家族》《步履不停》

宫崎骏
- 人称"动画界的黑泽明"，获得奥斯卡终身成就奖
 作品：《千与千寻》《悬崖上的金鱼姬》《幽灵公主》《哈尔的移动城堡》《起风了》《天空之城》《龙猫》

韩国四大名导
（075）

金基德
- "问题导演"
- 作品：《空房间》《漂流浴室》《撒玛利亚女孩》

奉俊昊
- 《寄生虫》获得第72届戛纳国际电影节和第92届奥斯卡国际电影节双料最佳影片
- 作品：《寄生虫》《玉子》《汉江怪物》《雪国列车》《杀人回忆》

李沧东
- "绿色三部曲"：《绿洲》《绿鱼》《薄荷糖》
- 作品：《燃烧》《杀人回忆》

朴赞郁
- 成立"西江电影联合会"
- "复仇三部曲"：《我要复仇》《老男孩》《亲切的金子》

亚洲其他导演
（076）

伊朗
- 阿巴斯·基亚罗斯塔米　　作品：《何处是我朋友的家》《樱桃的滋味》
- 马基德·马基迪　　作品：《小鞋子》（又名《天堂的孩子》）

印度
- 萨蒂亚吉特·雷伊
 - "阿普三部曲"：《道路之歌》《不可征服的人》《阿普的世界》
 - "奥斯卡终身成就奖"
- 阿米尔·汗　作品：《三傻大闹宝莱坞》《我滴个神啊》《摔跤吧！爸爸》

外国电影

随时随练

成为艺术常识大神需要每一次高效的练习

选择题

1. （　　　） 与三船敏郎一起开创了日本电影的"黄金时代"。

A. 黑泽明　　　　B. 沟口健二　　　　C. 小津安二郎　　　　D. 北野武

2. 是枝裕和的《小偷家族》曾经获得了（　　　）。

A. 金狮奖　　　　B. 金熊奖　　　　C. 金棕榈奖　　　　D. 金爵奖

3. 小津安二郎常使用的榻榻米视角镜头实际上是一种（　　　）镜头。

A. 仰视　　　B. 俯视　　　C. 平视　　　D. 侧视

4. 有"动画界的黑泽明"之称的是（　　　）。

A. 今敏　　　B. 宫崎骏　　　C. 新海诚　　　D. 汤山邦彦

5. 下列没有获得过奥斯卡金像奖的是（　　　）。

A. 黑泽明　　　　B. 小津安二郎　　　　C. 萨蒂亚吉特·雷伊　　　　D. 宫崎骏

填空题

1. 日本电影导演黑泽明的作品有（　　　　　）、（　　　　　）、（　　　　　）。

2. 电影导演（　　　　　）的主要兴趣集中在艺术与自然的综合上，擅长用长镜头和全景镜头是他的创作特点，其代表作主要有《雨月物语》《西鹤一代女》。

3. （　　　　　）的影片都是通过微妙的表情和语言、舒缓的情节表达出来的，并且，拍摄时出于对拍摄者的尊重，一般镜头高度较低，其代表作品有《东京物语》《秋刀鱼之味》《晚春》。

4. 拍摄了《撒玛利亚女孩》的韩国电影导演是（　　　　　），其作品具有典型的暴力美学风格。

5. 伊朗导演（　　　　　）善于从平凡的事件中揭示人类最深的情感，其代表作品有《樱桃的滋味》。

6. 请列举三部有阿尔米·汗出演的印度电影：（　　　　）、（　　　　）、（　　　　）。

7. 电影《坏孩子的天空》导演是（　　　　　），他被誉为日本电影复兴的旗手。

不要逼我背艺术常识了

我自觉就好

第九节　重要的电影节及奖项

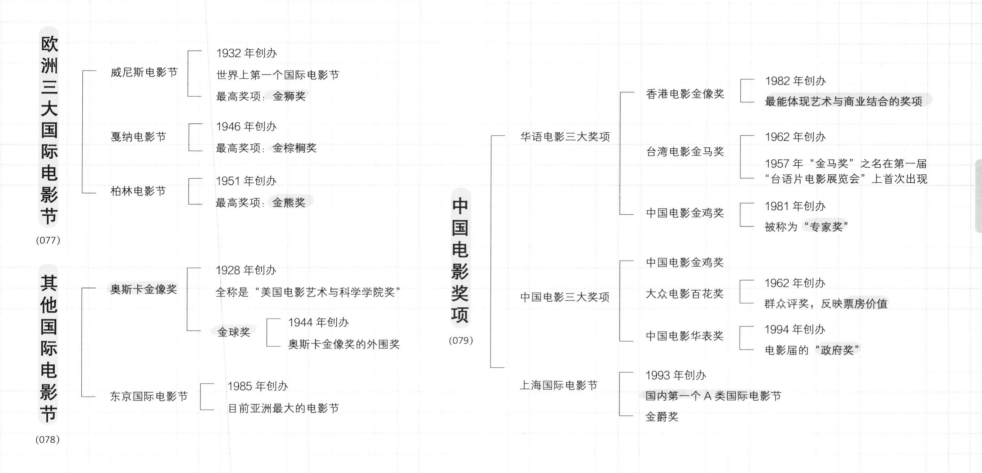

欧洲三大国际电影节 (077)

威尼斯电影节
- 1932 年创办
- 世界上第一个国际电影节
- 最高奖项：金狮奖

戛纳电影节
- 1946 年创办
- 最高奖项：金棕榈奖

柏林电影节
- 1951 年创办
- 最高奖项：金熊奖

其他国际电影节 (078)

奥斯卡金像奖
- 1928 年创办
- 全称是"美国电影艺术与科学学院奖"

金球奖
- 1944 年创办
- 奥斯卡金像奖的外围奖

东京国际电影节
- 1985 年创办
- 目前亚洲最大的电影节

中国电影奖项 (079)

华语电影三大奖项

香港电影金像奖
- 1982 年创办
- 最能体现艺术与商业结合的奖项

台湾电影金马奖
- 1962 年创办
- 1957 年"金马奖"之名在第一届"台语片电影展览会"上首次出现

中国电影金鸡奖
- 1981 年创办
- 被称为"专家奖"

中国电影三大奖项

中国电影金鸡奖

大众电影百花奖
- 1962 年创办
- 群众评奖，反映票房价值

中国电影华表奖
- 1994 年创办
- 电影届的"政府奖"

上海国际电影节
- 1993 年创办
- 国内第一个 A 类国际电影节
- 金爵奖

随时随练

检索能力提升：

除了知名的电影奖项以外，还有很多电视类型的奖项，如中国电视金鹰奖、飞天奖、五个一工程奖、上海电视节白玉兰奖、四川电视节金熊猫奖、华鼎奖、国剧盛典，这些你都知道吗？请把今年获得了奖项的电影电视剧写在这里以及 94 页吧。

例如：2021 年戛纳金棕榈奖最佳影片：《钛》。

需要关注的奖项：最佳影片、最佳导演、最佳男主角、最佳女主角、最佳剧本。

填空题

1. 欧洲三大国际电影节是（　　　）、（　　　）、（　　　）。

2. 威尼斯国际电影节的最高奖项是（　　　）。

3. 戛纳国际电影节的最高奖项是（　　　）。

4. 柏林国际电影节的最高奖项是（　　　）。

5. 华语电影的三大奖项是（　　　）、（　　　）、（　　　）。

6. 中国第一个 A 类国际电影节是（　　　）。

7. 中国三大电影奖项是（　　　）、（　　　）、（　　　）。

前页答案：

选择题：1.A　2.C　3.A　4.B　5.B

填空题：1.《罗生门》《七武士》《影子武士》　2. 岩井俊二

3. 小津安二郎　4. 金基德　5. 阿巴斯·基亚罗斯塔米

6.《三傻大闹宝莱坞》《我滴个神啊》《摔跤吧！爸爸》　7. 北野武

不要逼我背艺术常识了

我自觉就好

第十节 世界电影史上的"第一" ₍₀₈₀₎

世界篇

第一部正式上映的电影：《工厂大门》（1895）

第一部喜剧片：《水浇园丁》（1895）

第一部出现中国元素的电影：《中国教会被袭记》（1900）

第一部科幻片：《月球旅行记》

第一部警匪片：《火车大劫案》（1903）

第一部恐怖片：《科学怪人》（1910）

第一部有声电影：《爵士歌王》（1927）

第一部全彩色长片：《浮华世界》（1935）

第一部彩色动画长片：《白雪公主与七个小矮人》（1937）

第一部全 3D 动画长片：《玩具总动员》（1995）

世界上第一个国际电影节：威尼斯国际电影节

意大利新现实主义电影第一部作品：《罗马，不设防的城市》

中国篇

第一部中国电影：《定军山》（1905）

第一部短故事片：《难夫难妻》（1913）

第一部香港电影（也是第一部海外上映的中国电影）：《庄子试妻》（1913）

第一部中国动画片：《大闹画室》（1926）

第一部中国有声电影：《歌女红牡丹》（1930）

第一部中国武侠电影：《火烧红莲寺》（1928）

第一部获得国际奖项的中国电影：《渔光曲》（1934）

第一部恐怖片：《夜半歌声》（1937）

第一部动画长片：《铁扇公主》（1941）

中国第一部彩色电影：《生死恨》（1948）

中国第一部在国际上获奖的动画片：《神笔马良》（1955）

中国第一部彩色动画长片：《大闹天宫》（1964）

中国第一部票房过亿的电影：《少林寺》（1982）

中国第一部奥斯卡最佳外语片：《卧虎藏龙》（2000）

中国第一部戛纳金棕榈奖：《霸王别姬》（1993）

中国第一部柏林金熊奖：《红高粱》（1988）

中国第一部威尼斯金狮奖：《悲情城市》（1989）

随时随练

填空题

1. 第一部中国电影是（ ）。

2. 第一部有声片是（ ）。

3. 世界上第一个国际电影节是（ ）。

4. 中国第一部有声电影是（ ）。

5. 中国第一部获得戛纳国际电影节金棕榈奖的电影是（ ）。

6. 中国第一部获得柏林国际电影节金熊奖的电影是（ ）。

7. 中国第一部故事长片是（ ）。

8. 第一部获得国际奖项的中国电影是（ ）。

前页答案：

填空题：1. 法国戛纳国际电影节　德国柏林国际电影节　威尼斯国际电影节　2. 金狮奖　3. 金棕榈奖　4. 金熊奖　5. 金鸡奖　金马奖　金像奖　6. 上海国际电影节　7. 金鸡奖　百花奖　华表奖

不要逼我背艺术常识了

我自觉就好

戏剧戏曲篇

第六章 戏剧戏曲

电影
中国电影
外国电影

文学
中国古代文学
中国现当代文学
外国文学

戏剧戏曲

美术
中国美术
外国美术

音乐舞蹈

广播电视

文艺方针政策

本章重点梳理

第六章 戏剧戏曲 (081)

- **文明古国** 古希腊：三大悲剧家、阿里斯托芬　　古印度：迦梨陀娑

- **外国戏剧**
 - 西欧　英国：威廉·莎士比亚、奥斯卡·王尔德
 - 　　　法国：莫里哀、尤金·尤涅斯库、塞缪尔·贝克特
 - 　　　爱尔兰：萧伯纳
 - 北欧　挪威：亨利克·易卜生
 - 东欧　俄国：安东·巴甫洛维奇·契诃夫
 - 南欧　意大利：卡罗·哥尔多尼　　西班牙：洛卜·德·维加
 - 中欧　德国：埃贡·席勒、G.E.莱辛、贝尔托·布莱希特
 - 美国：米勒

- **中国戏曲** 角抵戏、歌舞戏、参军戏、南戏、元曲四大家、王实甫、纪君祥、元杂剧、汤显祖、双美派、李玉、李渔、南洪北孔

- **中国戏剧** 诞生、爱美剧运动、中国话剧三大奠基人、阳翰笙、曹禺、夏衍、洪深、八大样板戏

- **曲艺杂技** 朱绍文、侯宝林、马三立、田连元、骆玉笙、夏菊花、阿迪力·吾休尔

扫码查看配套题目

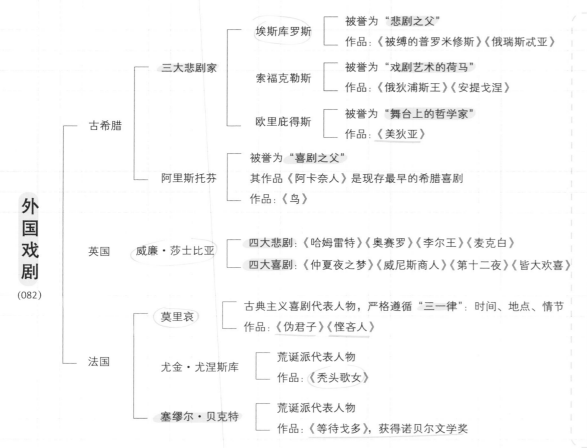

外国戏剧 (082)

- 古希腊
 - 三大悲剧家
 - 埃斯库罗斯
 - 被誉为"悲剧之父"
 - 作品：《被缚的普罗米修斯》《俄瑞斯忒亚》
 - 索福克勒斯
 - 被誉为"戏剧艺术的荷马"
 - 作品：《俄狄浦斯王》《安提戈涅》
 - 欧里庇得斯
 - 被誉为"舞台上的哲学家"
 - 作品：《美狄亚》
 - 阿里斯托芬
 - 被誉为"喜剧之父"
 - 其作品《阿卡奈人》是现存最早的希腊喜剧
 - 作品：《鸟》
- 英国
 - 威廉·莎士比亚
 - 四大悲剧：《哈姆雷特》《奥赛罗》《李尔王》《麦克白》
 - 四大喜剧：《仲夏夜之梦》《威尼斯商人》《第十二夜》《皆大欢喜》
- 法国
 - 莫里哀
 - 古典主义喜剧代表人物，严格遵循"三一律"：时间、地点、情节
 - 作品：《伪君子》《悭吝人》
 - 尤金·尤涅斯库
 - 荒诞派代表人物
 - 作品：《秃头歌女》
 - 塞缪尔·贝克特
 - 荒诞派代表人物
 - 作品：《等待戈多》，获得诺贝尔文学奖

威廉·莎士比亚创作风格的变化：

在创作初期，莎士比亚对其人文主义理想和信念充满信心，作品的主题和内容皆为积极明快的风格，洋溢着乐观明朗的色彩，这也奠定了莎翁人文主义思想和戏剧艺术风格的基础。

这一时期，他的历史剧的基本主题是拥护中央王权，谴责封建暴君和歌颂开明君主，他谴责封建贵族争权夺利给国家造成的内乱，认为通过道德改善可以产生开明的君主，实行自上而下的改革，建立和谐的社会关系与理想的社会制度。其作品在内容上赞美多于嘲讽，肯定多于批判，主要笔力用在正面形象（那些具有人文主义特点的青年男女主人公）的刻画上。

17世纪初，莎士比亚从对社会、对生活的逐步了解中感受到了与自己之前人生理想截然不同的情况，他感到人性并不是理想中的至善，他为人世间的黑暗和丑恶而痛心，其创作由此转变为对现实社会黑暗的不良现象进行揭露和批判，其人文主义精神的思想和创作艺术都慢慢趋向成熟。他的作品的基调也与前期不同，风格由明亮转向灰暗，由轻松乐观趋向沉重压抑。

在创作后期，其作品主题与早期创作有相似之处，再次体现出和解、和谐及宽恕的人文主义精神。

在他全部的作品中，表现的基础及核心思想在于人文主义或人道主义精神，作品基于性格各异的人物形象，揭示了人性中善与恶的矛盾冲突，进而在这些矛盾冲突中碰撞出人性的闪光点。

戏剧戏曲

随时随练

选择题

1. 下列剧目属于莎士比亚四大悲剧的是（　　　）。
A.《李尔王》　　　B.《第十二夜》　　　C.《仲夏夜之梦》　　　D.《威尼斯商人》

2. 莎士比亚生于（　　　）世纪。
A. 15　　　B. 16　　　C. 17　　　D. 18

3. 莎士比亚喜剧中最具有社会批判意义的剧作是（　　　）。
A.《仲夏夜之梦》　　　B.《威尼斯商人》　　　C.《皆大欢喜》　　　D.《第十二夜》

4. （　　　）的《等待戈多》获得了诺贝尔文学奖。
A. 塞缪尔·贝克特　　　B. 莫里哀　　　C. 奥斯卡·王尔德　　　D. 尤金·尤涅斯库

5. "舞台上的哲学家"说的是（　　　）。
A. 埃斯库罗斯　　　B. 索福克勒斯　　　C. 欧里庇得斯　　　D. 阿里斯托芬

6.《秃头歌女》是（　　　）的代表作品。
A. 象征派　　　B. 荒诞派　　　C. 现实主义　　　D. 浪漫主义

填空题

1. 罗密欧是（　　　）创作的戏剧（　　　）中的人物。

2.《少奶奶的扇子》的作者是（　　　），后经张石川、郑正秋改编为电影。

3. 莎士比亚的四大喜剧是（　　　）、（　　　）、（　　　）、（　　　）。

4. 被誉为"喜剧之父"的是（　　　）。

5.《俄狄浦斯王》的作者是（　　　）。

6. "三一律"是（　　　）提出的。

7. 古希腊三大悲剧家分别是（　　　）、（　　　）、（　　　）。

8. 世界四大吝啬鬼之一的阿巴贡出自（　　　）的《悭吝人》。

94 页答案：

填空题：1.《难夫难妻》　　　2.《爵士歌王》　　　3. 威尼斯国际电影节

4.《歌女红牡丹》　　　5.《霸王别姬》　　　6.《红高粱》

7.《阎瑞生》　　　8.《渔光曲》

不要逼我背艺术常识了
我自觉就好

《阴谋与爱情》:

 《阴谋与爱情》讲的是宰相瓦尔特的儿子斐迪南与平民乐师米勒的女儿露易丝之间的爱情故事。作家展现了当时社会特别是上层社会的人际关系和生活场景,既具有鲜明的时代、地域特征,又反映了具有普世意义的爱情理想。

外国戏剧

德国
- 埃贡·席勒
 - 指导的《阴谋与爱情》是德国第一部有政治倾向的戏剧
 - 作品:《强盗》
- G.E.莱辛　美学著作:《汉堡剧评》《拉奥孔》
- 贝尔托·布莱希特
 - 提出"史诗戏剧"理论
 - "间离效果"表演方法
 - 作品:《大胆妈妈和她的孩子们》《四川好人》

俄国
- 安东·巴甫洛维奇·契诃夫
 - 戏剧:《海鸥》《万尼亚舅舅》《三姊妹》《樱桃园》
 - 小说:《变色龙》《套中人》

挪威
- 亨利克·易卜生
 - 被誉为"现代戏剧之父"
 - 作品:《玩偶之家》《娜拉出走》《人民公敌》

美国
- 阿瑟·米勒
 - 被誉为"美国戏剧的良心"
 - 作品:《推销员之死》(主人公:威利)

意大利
- 卡罗·哥尔多尼
 - 现代喜剧创始人
 - 作品:《一仆二主》《女店主》

中国早期戏曲发展

(083)

汉代　"角抵戏"
- 民间出现了"百戏",其中具有表演成分的是"角抵戏"
- 作品:《东海黄公》

南北朝　"歌舞戏"
- 民间出现了歌舞与表演相结合的"歌舞戏"
- 作品:《踏摇娘》

唐朝　"参军戏"
- 以滑稽表演为特点
- 被戏谑的一方被称为"参军",戏谑的一方被称为"苍鹘"

宋代
- "瓦舍"和"勾栏"　市民的娱乐场所
- 《张协状元》　中国发现最早、保存最完整的古代戏曲
- 南戏
 - 又称文戏,南方最早兴起的剧种,中国戏曲最早成熟的曲种
 - 四大声腔:海盐腔、余姚腔、昆山腔、弋阳腔
 - 四大南戏:《荆钗记》《刘知远白兔记》《拜月亭》《杀狗记》

戏剧戏曲

随时随练

成为艺术常识大神需要每一次高效的练习

选择题

1. 被誉为"现代戏剧之父"的是（　　　）。
A. 安东·巴甫洛维奇·契诃夫　　　　B. 萧伯纳
C. 埃贡·席勒　　　　　　　　　　　D. 亨利克·易卜生

2. "娜拉"是作品（　　　）中的人物。
A.《玩偶之家》　　B.《变色龙》　　C.《阴谋与爱情》　　D.《拉奥孔》

3. "阴谋是爱情的敌人"出自（　　　）的《阴谋与爱情》。
A. 约翰·沃尔夫冈·冯·歌德　　　　B. 埃贡·席勒
C. G.E.莱辛　　　　　　　　　　　D. 贝尔托·布莱希特

4. "瓦舍"和"勾栏"是（　　　）时期出现的娱乐场所。
A. 唐朝　　　B. 宋朝　　　C. 元朝　　　D. 明朝

5. 在"参军戏"中戏谑的一方叫（　　　）。
A. 参军　　　B. 苍鹘　　　C. 杜鹃　　　D. 人羊

6. "间离效果"这种表演方法是（　　　）创立的。
A. 贝尔托·布莱希特　　　B. 埃贡·米勒　　　C. G.E.莱辛　　　D. 亨利克·易卜生

填空题

1. 易卜生是（　　　）的戏剧家。（填入国家名）

2.《变色龙》的作者是（　　　）。

3.《推销员之死》的剧作家是（　　　）。

4.《海鸥》的作者是（　　　）。

5. 世界三大表演体系分别是（　　　　　）、（　　　　　）、（　　　　　）。

6. 四大声腔是指（　　　）、（　　　）、（　　　）、（　　　）。

　　四大南戏是指（　　　）、（　　　）、（　　　）、（　　　）。

7. （　　　　　　　　）的戏剧被称为社会剧，而且主要以悲剧形态呈现，表现出强烈的社会责任感，被称为"美国戏剧的良心"。

不要逼我背艺术常识了

我自觉就好

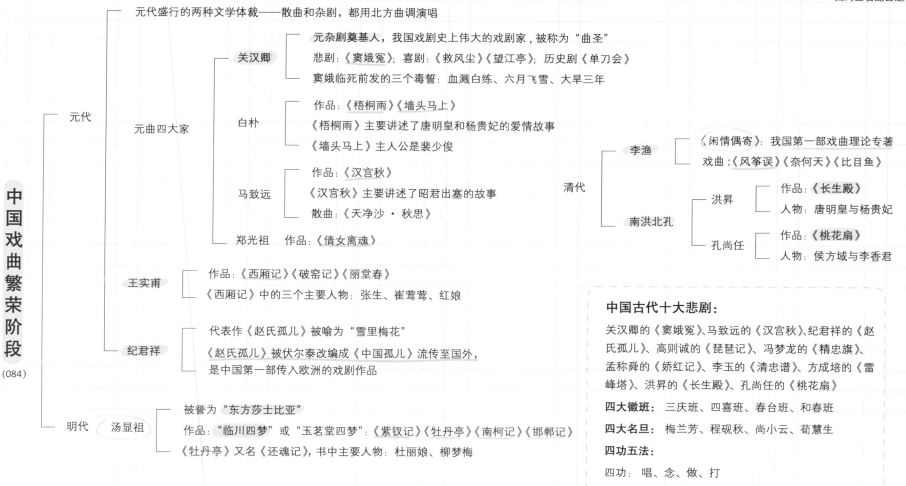

中国戏曲繁荣阶段 (084)

元代
　元代盛行的两种文学体裁——散曲和杂剧，都用北方曲调演唱

元曲四大家
　关汉卿
　　元杂剧奠基人，我国戏剧史上伟大的戏剧家，被称为"曲圣"
　　悲剧：《窦娥冤》；喜剧：《救风尘》《望江亭》；历史剧《单刀会》
　　窦娥临死前发的三个毒誓：血溅白练、六月飞雪、大旱三年

　白朴
　　作品：《梧桐雨》《墙头马上》
　　《梧桐雨》主要讲述了唐明皇和杨贵妃的爱情故事
　　《墙头马上》主人公是裴少俊

　马致远
　　作品：《汉宫秋》
　　《汉宫秋》主要讲述了昭君出塞的故事
　　散曲：《天净沙·秋思》

　郑光祖　作品：《倩女离魂》

王实甫
　作品：《西厢记》《破窑记》《丽堂春》
　《西厢记》中的三个主要人物：张生、崔莺莺、红娘

纪君祥
　代表作《赵氏孤儿》被喻为"雪里梅花"
　《赵氏孤儿》被伏尔泰改编成《中国孤儿》流传至国外，
　是中国第一部传入欧洲的戏剧作品

明代　汤显祖
　被誉为"东方莎士比亚"
　作品："临川四梦"或"玉茗堂四梦"：《紫钗记》《牡丹亭》《南柯记》《邯郸记》
　《牡丹亭》又名《还魂记》，书中主要人物：杜丽娘、柳梦梅

清代
　李渔
　　《闲情偶寄》：我国第一部戏曲理论专著
　　戏曲：《风筝误》《奈何天》《比目鱼》

　南洪北孔
　　洪昇
　　　作品：《长生殿》
　　　人物：唐明皇与杨贵妃
　　孔尚任
　　　作品：《桃花扇》
　　　人物：侯方域与李香君

中国古代十大悲剧：

关汉卿的《窦娥冤》、马致远的《汉宫秋》、纪君祥的《赵氏孤儿》、高则诚的《琵琶记》、冯梦龙的《精忠旗》、孟称舜的《娇红记》、李玉的《清忠谱》、方成培的《雷峰塔》、洪昇的《长生殿》、孔尚任的《桃花扇》

四大徽班：　三庆班、四喜班、春台班、和春班

四大名旦：　梅兰芳、程砚秋、尚小云、荀慧生

四功五法：

四功：唱、念、做、打

五法：手、眼、身、法、步

戏剧戏曲

随时随练

成为艺术常识大神需要每一次高效的练习

选择题

1. （　　）被称为"曲圣"，是我国元杂剧奠基人。
 A. 关汉卿　　　　B. 白朴　　　　C. 马致远　　　　D. 郑光祖

2. （　　）被称为"雪里梅花"，是中国第一部传入欧洲的戏剧作品。
 A.《窦娥冤》　　B.《梧桐雨》　　C.《赵氏孤儿》　　D.《长生殿》

3. 被誉为"东方莎士比亚"的是（　　）。
 A. 汤显祖　　　　B. 白朴　　　　C. 马致远　　　　D. 李渔

4. 崔莺莺是（　　）中的女主角。
 A.《牡丹亭》　　B.《西厢记》　　C.《桃花扇》　　D.《长生殿》

5.《汉宫秋》讲述的是（　　）的故事。
 A. 西施　　　　B. 貂蝉　　　　C. 王昭君　　　　D. 杨贵妃

6.《还魂记》中的主人公是（　　）。
 A. 裴少俊　　　　B. 张生　　　　C. 柳梦梅　　　　D. 侯方域

填空题

1. 我国第一部戏曲理论专著是（　　　　）。

2.《西厢记》的作者是（　　　　）。

3. "玉茗堂四梦"是指（　　　）、（　　　）、（　　　）、（　　　）。

4. 南洪北孔是指（　　　）、（　　　）。

5. 四大徽班是指（　　　）、（　　　）、（　　　）、（　　　）。

6. 戏曲中的"四功"是指（　　　）、（　　　）、（　　　）、（　　　）。

7.《桃花扇》的作者是（　　　　）。

8. 窦娥临死前发的三个毒誓（　　　）、（　　　）、（　　　）。

不要逼我背艺术常识了

我自觉就好

中国戏剧
(085)

- 诞生
 - 1907 年，留日学生欧阳予倩等人成立了中国最早的话剧团体春柳社
 - 话剧以"新剧""文明戏"的名义流传
 - 中国第一部话剧是《黑奴吁天录》（改编自斯托夫人的《汤姆叔叔的小屋》）

- 爱美剧运动
 - 五四运动之后出现，以非营业的性质提倡艺术的新剧
 - 以欧阳予倩、洪深、田汉、郭沫若等人为代表
 - 1928 年，经过洪深提议，称新剧为"话剧"

- 中国话剧三大奠基者
 - 欧阳予倩
 - 与梅兰芳并称"南欧北梅"
 - 历史剧：《忠王李秀成》
 - 田汉
 - 话剧：《关汉卿》《文成公主》《名优之死》
 - 电影剧本：《风云儿女》《三个摩登的女性》《丽人行》
 - 郭沫若
 - 作品：《屈原》《王昭君》《蔡文姬》《棠棣之花》《虎符》《孔雀胆》

- 阳翰笙
 - 历史剧：《天国春秋》
 - 电影剧本：《逃亡》

- 八大样板戏
 - 1964 年全国京剧现代戏会演中，改编了一批现代戏剧
 - 《智取威虎山》《海港》《红灯记》《沙家浜》《奇袭白虎团》《红色娘子军》
 - 《白毛女》《龙江颂》

中国戏剧

- 曹禺
 - 原名万家宝
 - 《雷雨》："中国话剧现实主义的基石"
 - 作品：《日出》（主人公：陈白露、潘月亭）、《原野》、《北京人》

- 夏衍
 - 原名沈乃熙
 - 报告文学：《包身工》（主人公：芦柴棒）
 - 话剧：《上海屋檐下》《秋瑾传》
 - 剧本：《狂流》（左翼电影代表作）、《上海 24 小时》

- 洪深
 - 《少奶奶的扇子》改编自王尔德的《温德米尔夫人的扇子》
 - 《申屠氏》：中国电影史上第一个比较完整的电影剧本

三大古老戏剧：
古希腊戏剧、古印度梵剧、中国戏曲

三大表演体系：
俄国：斯坦尼斯拉夫斯基表演体系
德国：布莱希特表演体系
中国：以梅兰芳为代表的戏曲表演体系

戏剧戏曲

随时随练

选择题

1. 中国第一部话剧是（ ）。

A.《黑奴吁天录》　　B.《名优之死》　　C.《日出》　　D.《雷雨》

2. 下列不属于三大话剧奠基者的是（ ）。

A. 欧阳予倩　　B. 田汉　　C. 郭沫若　　D. 阳瀚笙

3. 下列不属于八大样板戏的是（ ）。

A.《智取威虎山》　　B.《红灯记》　　C.《龙江颂》　　D.《日出》

4. 被誉为"中国话剧现实主义的基石"的是（ ）。

A.《雷雨》　　B.《上海屋檐下》　　C.《上海24小时》　　D.《申屠氏》

5.《黑奴吁天录》改编自斯托夫人的（ ）。

A.《汤姆叔叔的小屋》　　B.《第二十二条军规》　　C.《飘》　　D.《西线无战事》

6.（ ）的话剧作品《棠棣之花》取材自越剧剧目，叙述的是战国时义士聂政刺韩相侠累的故事。

A. 田汉　　B. 郭沫若　　C. 阳瀚笙　　D. 李叔同

填空题

1.（ ）与梅兰芳被称为"南欧北梅"。

2. 曹禺的原名是（ ）。

3. 电影《风云儿女》的编剧是（ ）。

4. 三大古老戏剧是（ ）、（ ）、（ ）。

5. 中国电影史上第一个比较完整的电影剧本是（ ）。

6. 八大样板戏分别是（ ）、（ ）、（ ）、（ ）、
（ ）、（ ）、（ ）、（ ）

前页答案：

选择题：1.A　2.C　3.A　4.B　5.C　6.C

填空题：1.《闲情偶寄》　2. 王实甫　3.《紫钗记》《牡丹亭》
《南柯记》《邯郸记》　4. 洪昇　孔尚任　5. 三庆班　四喜班　春台班
和春班　6. 唱　念　做　打　7. 孔尚任　8. 血溅白练　六月飞雪
大旱三年

不要逼我背艺术常识了

我自觉就好

美术篇
第七章 美术

文学
中国古代文学
中国现当代文学
外国文学

美术
中国美术
外国美术

电影
中国电影
外国电影

广播电视

戏剧戏曲

音乐舞蹈

文艺方针政策

本章重点梳理

第七章 美术

(086)

19 世纪之前的艺术：古希腊时期、文艺复兴时期、荷兰画派、新古典主义画派、浪漫主义画派

与印象派有关的画派：巴比松画派、印象主义画派、后印象画派、新印象派、巡回展览画派

西方现代艺术：野兽派、抽象主义、达达主义、立体主义、表现主义

中国早期美术：《女史箴图》、《步辇图》、《送子天王图》、《清明上河图》、《芙蓉锦鸡图》、元四家、郑燮

中国近现代美术：南张北齐、徐悲鸿、傅抱石、关山月、丰子恺、张乐平、李可染、罗中立

中国书法：飞白书、草圣、书圣、欧阳询、颜筋柳骨、颠张醉素

扫码查看配套题目

19世纪之前的艺术（087）

古希腊时期
- 米隆　《掷铁饼者》
- 希腊艺术黄金时期——古典时期的开创者

文艺复兴时期（15—16世纪）
- 人文主义思想，肖像画、风景画多，宗教题材世俗化
- 意大利文艺复兴三杰
 - 列奥纳多·达·芬奇
 - 作品：《最后的晚餐》《蒙娜丽莎》
 - 被称为"文艺复兴时期最完美的代表"
 - 擅长绘画、雕刻、发明、建筑，通晓数学、生物学、物理学、天文学、地质学等学科
 - 米开朗基罗·博纳罗蒂
 - 文艺复兴时期雕塑艺术最高峰的代表
 - 雕塑：《大卫》《摩西》，巨型天顶拱画《创世纪》
 - 小行星3001以他的名字命名，以此表达后人对他的尊敬
 - 罗曼·罗兰写过《米开朗基罗传》，归入《名人传》中
 - 拉斐尔·桑西
 - 作品：《西斯廷圣母》
 - 代表了文艺复兴时期艺术家从事理想美的事业所能达到的巅峰
 - 作品充分体现了安宁、协调、和谐、对称以及完美和恬静的秩序
- 德国　阿尔布雷特·丢勒
 - 德国画家、版画家及木版画设计家
 - 作品：《农民和他的妻子》《骑士、死神和魔鬼》《启示录》

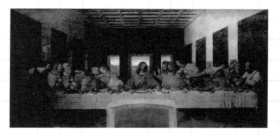

列奥纳多·达·芬奇　《最后的晚餐》

《最后的晚餐》：

以《圣经》中耶稣跟十二门徒共进最后一次晚餐为题材。逾越节那天，耶稣跟12个门徒坐在一起，共进最后一次晚餐。他忧郁地对12个门徒说："我实话告诉你们，你们中有一个人要出卖我了！"12个门徒闻言后，或震惊、或愤怒、或激动、或紧张。作品现收藏于意大利米兰圣玛利亚感恩教堂。

美术

随时随练

成为艺术常识大神需要每一次高效的练习

选择题

1. 下列不是著名画家的是（　　　）。
 A. 米开朗基罗·博纳罗蒂　　　　　B. 巴勃罗·毕加索
 C. 彼得·伊里奇·柴可夫斯基　　　　D. 吴道子

2. 《大卫》是意大利文艺复兴时期（　　　）的重要作品。
 A. 列奥纳多·达·芬奇　　　　B. 拉斐尔·桑西
 C. 文森特·梵高　　　　　　　D. 米开朗基罗·博纳罗蒂

3. 《掷铁饼者》是（　　　）时期的雕塑作品。
 A. 古希腊　　　B. 文艺复兴　　　C. 巴洛克　　　D. 印象主义

4. 文艺复兴时期雕塑艺术最高峰的代表是（　　　）。
 A. 列奥纳多·达·芬奇　　　　B. 米开朗基罗·博纳罗蒂
 C. 拉斐尔·桑西　　　　　　　D. 阿尔布雷特·丢勒

5. 《最后的晚餐》的故事取材自（　　　）。
 A. 《古兰经》　　　B. 《圣经》　　　C. 《天方夜谭》　　　D. 《吉檀伽利》

6. 巨型天顶画《创世纪》在（　　　）的顶部。
 A. 梵蒂冈西斯廷教堂　　　　B. 意大利米兰大教堂
 C. 西班牙塞维利亚大教堂　　D. 意大利佛罗伦萨大教堂

填空题

1. 名画《最后的晚餐》的作者是（　　　）。

2. 文艺复兴前期的"三杰"是但丁·阿利吉耶里、彼特拉克、乔万尼·薄伽丘，后期的"三杰"是美术史上的（　　　）（　　　）（　　　）。

3. 《农民和他的妻子》《骑士、死神和魔鬼》的作者（　　　）是哪国人？（　　　）

4. 《最后的晚餐》以耶稣跟十二门徒共进最后一次晚餐为题材，其中背叛耶稣的是（　　　）。

5. 哪颗小行星是以米开朗基罗·博纳罗蒂的名字命名来表达后人对他的尊敬的？（　　　）

104页答案：

选择题：1.A　2.D　3.D　4.A　5.A　6.B

填空题：1.欧阳予倩　2.万家宝　3.田汉　4.古希腊戏剧　古印度梵剧　中国戏曲　5.《申屠氏》　6.《智取威虎山》《海港》《红灯记》《沙家浜》《奇袭白虎团》《龙江颂》《红色娘子军》《白毛女》

不要逼我背艺术常识了
我自觉就好

扫码查看配套题目

19世纪之前的艺术

荷兰画派
（17世纪）

　写实、纯朴，把现实生活作为艺术创作的源泉

　伦勃朗·莱茵
　- 发明了伦勃朗光
　- 作品：《夜巡》《杜普教授的解剖课》
　- 《夜巡》现藏于阿姆斯特丹国立博物馆

　约翰内斯·维米尔
　- 被看作"荷兰小画派"的代表画家
　- 作品：《倒牛奶的女仆》《花边女工》《戴珍珠耳环的少女》

新古典主义画派
（18—19世纪）

　对为贵族服务的奢华的洛可可艺术不满，强调理性而非感性地进行艺术表现

　法国
　- 雅克·路易·大卫
　　- 主张艺术为政治服务
　　- 作品：《马拉之死》《拿破仑加冕式》
　- 让·奥古斯特·多米尼克·安格尔
　　- 新古典主义画家、美学理论家和教育家
　　- 作品：《泉》《土耳其浴女》

浪漫主义画派
（18—19世纪）

　偏重于发挥艺术家自己的想象力和创造力

　法国
　- 欧仁·德拉克洛瓦
　　- 被称为"浪漫主义狮子"
　　- 作品：《西奥岛的屠杀》《自由引导人民》
　- 泰奥多尔·籍里柯
　　- 《梅杜萨之筏》被视为浪漫主义的伟大宣言

伦勃朗光：

　　伦勃朗式用光是一种专门用于拍摄人像的特殊用光技术。拍摄时，被摄者脸部阴影一侧对着相机，灯光照亮脸部的四分之三。以这种用光方法拍摄的人像酷似伦勃朗的人物肖像绘画，伦勃朗光因而得名。

伦勃朗·莱茵　　《夜巡》

美术

随时随练

选择题

1. 伦勃朗·莱茵的巅峰之作是（　　　）。

A.《夜巡》　　B.《倒牛奶的女仆》　　C.《花边女工》　　D.《戴珍珠耳环的少女》

2. 主张艺术为政治服务的法国画家是（　　　）。

A. 伦勃朗·莱茵　　　　　　B. 雅克·路易·大卫

C. 约翰内斯·维米尔　　　　D. 让·奥古斯特·多米尼克·安格尔

3. 下列属于荷兰画派的是（　　　）。

A. 巴勃罗·毕加索　　　　　B. 伦勃朗·莱茵

C. 列奥纳多·达·芬奇　　　D. 克劳德·莫奈

4.《马拉之死》的作者是（　　　）。

A. 雅克·路易·大卫　　　　B. 让·奥古斯特·多米尼克·安格尔

C. 马塞尔·杜尚　　　　　　D. 保罗·高更

5.《泉》的作者是（　　　）人。

A. 日本　　　B. 德国　　　C. 法国　　　D. 英国

填空题

1.（　　　）被称为"浪漫主义狮子"。

2. 现收藏于法国巴黎卢浮宫的《梅杜萨之筏》的作者是（　　　）。

3. 约翰内斯·维米尔的代表作品有（　　　）、（　　　）。

4. 古典主义时期美术作品《泉》的作者是（　　　）。

5.《自由引导人民》的作者是（　　　）。

简答题

伦勃朗光

不要逼我背艺术常识了

我自觉就好

扫码查看配套题目

与印象派有关的画派 (088)

巴比松画派（19 世纪）
- 风景画派，巴比松为法国巴黎枫丹白露森林进口处，该画派以真实的自然风景画创作否定了学院派虚假的历史风景画程式
- 法国 让·弗朗索瓦·米勒 作品：《播种者》《拾穗者》《晚钟》

印象派（19 世纪）
- 在阳光下直接描绘景物，追求于光色变化中表现对象的整体感
- 法国 克劳德·莫奈
 - 被誉为印象派"绘画之父"
 - 作品：《睡莲》《日出·印象》
 - 印象派源于《日出·印象》

后印象派（19 世纪末）
- 反对印象派客观表现和片面追求外光与色彩，强调主观感受的表达
- 法国
 - 保罗·塞尚
 - 被誉为"现代艺术之父"
 - 作品：《果盘》《女浴者》《玩牌者》
 - 保罗·高更 作品：《塔希提少女》《我们从哪里来？我们是什么？我们到哪里去？》
- 荷兰 文森特·梵高 作品：《向日葵》《星月夜》《麦田上的乌鸦》
- 保罗·高更与文森特·梵高、保罗·塞尚并称后印象派三大巨匠

新印象派（19 世纪末）
- 用点状小笔触划分形象，所以又被称为"点彩派"
- 法国 乔治·修拉 作品：《大碗岛星期日的下午》

巡回展览画派（19 世纪）
- 以批判现实主义为创作方法和原则，真实地描绘历史、社会和大自然
- 俄国 伊里亚·叶菲莫维奇·列宾 作品：《伏尔加河上的纤夫》《托尔斯泰肖像》

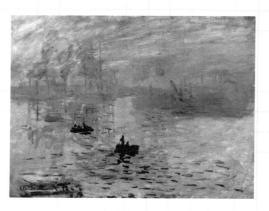

克劳德·莫奈 《日出·印象》

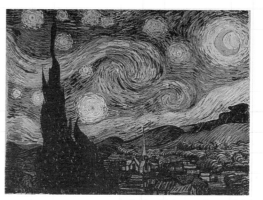

文森特·梵高 《星月夜》

美术

随时随练

成为艺术常识大神需要每一次高效的练习

选择题

1. 以下名画为克劳德·莫奈所作的是（　　　）。

A.《日出·印象》　　　B.《拾穗者》　　　C.《暴风雨》　　　D.《创世纪》

2.《我们从哪里来？我们是什么？我们到哪里去？》出自（　　）的笔下。

A. 克劳德·莫奈　　　　　B. 伊里亚·叶菲莫维奇·列宾

C. 保罗·塞尚　　　　　　D. 保罗·高更

3. 被称为"现代艺术之父"的是（　　　）。

A. 保罗·塞尚　　　B. 文森特·梵高　　　C. 保罗·高更　　　D. 埃德加·德加

4. 下面属于巴比松画派的作家是（　　　）。

A. 克劳德·莫奈　　　　　B. 让·弗朗索瓦·米勒

C. 保罗·塞尚　　　　　　D. 保罗·高更

5.《大碗岛星期日的下午》的作者是（　　　）。

A. 提香·韦切利奥　　　　　B. 小汉斯·小荷尔拜因

C. 乔治·修拉　　　　　　　D. 埃德加·德加

填空题

1. 保罗·塞尚，法国著名画家，被誉为（　　　　）。

2. 克劳德·莫奈是法国19世纪画家，印象派的创始人，他的画刻意追求形、光、色的和谐与瞬间印象，"印象派"的名称就源于他的画（　　　　）。

3. 文森特·梵高的代表作品有（　　　　）（　　　　）。（列举两部）

4. 法国后印象派画家保罗·高更，代表作品有《塔希提少女》、（　　　　）。

5. 米勒三部曲是指（　　　　）、（　　　　）、（　　　　）。

6. 后印象画派三杰是指（　　　　）、（　　　　）、（　　　　）。

7. 用点状小笔触划分形象的美术流派是（　　　　）。

8. 伊里亚·叶菲莫维奇·列宾属于（　　　　）画派的代表人物。

前页答案：

选择题：　1.A　　2.B　　3.B　　4.A　　5.C

填空题：　1.欧仁·德拉克洛瓦　　2.泰奥多尔·籍里柯

3.《倒牛奶的女仆》　　《戴珍珠耳环的少女》（其他所属作品亦可）

4. 让·奥古斯特·多米尼克·安格尔　　5.欧仁·德拉克洛瓦

不要逼我背艺术常识了

我自觉就好

西方现代艺术 (089)

野兽派（20世纪初）
- 表达主观感受，狂野的色彩使用和强烈的视觉冲击力
- 法国 亨利·马蒂斯 作品：《音乐》《舞蹈》《钢琴课》

抽象主义（20世纪初）
- 脱离模仿自然的绘画风格，以直觉和想象力为创作的出发点，仅将造型和色彩加以综合，组织在画面上
- 俄国 瓦里希·康定斯基 作品：《秋》《冬》

达达主义（20世纪初）
- 反战、反传统、反艺术，提倡无目的、无理想的生活和文艺风格，强调非逻辑性或荒诞性，夸张艺术创作过程中的偶然性的作用
- 美国 马塞尔·杜尚
 - 被誉为"现代艺术的守护神"
 - 作品：《泉》《楼下的裸女》

立体主义（20世纪初）
- 消减作品中的描述性和表现性成分，组织起一种几何化倾向的画面结构
- 西班牙 巴勃罗·毕加索
 - 立体主义运动、现代艺术的创始人
 - 作品：《亚威农的少女》《格尔尼卡》《和平鸽》

表现主义（20世纪初）
- 利用线条及色彩之夸张扭曲来表现激情，有一种情绪上的歇斯底里
- 挪威 爱德华·蒙克 作品：《呐喊》《生命之舞》

西方现代艺术

超现实主义（20世纪）
- 描写潜意识领域的矛盾现象，具有恐怖、离奇、怪诞的特点，以表现绝对真实和超现实的情景
- 西班牙 萨尔瓦多·达利 作品：《记忆的永恒》

波普艺术（20世纪）
- 又称POP，被视为"流行的"（popular）的缩写。战后青年一代表现自我，追求标新立异，利用大众传播媒介普及波普艺术
- 安迪·沃霍尔 作品：《玛丽莲·梦露》

其他
- **罗丹**
 - 19世纪法国伟大的现实主义雕塑家
 - 作品：《青铜时代》《思想者》《雨果》《巴尔扎克》
 - 欧洲三大雕刻支柱：奥古斯特·罗丹、阿里斯蒂德·马约尔、埃米尔·安托万·布德尔
- **贝聿铭**
 - 美籍华人建筑师
 - 被誉为"现代建筑的最后大师"
 - 设计作品：法国卢浮宫玻璃金字塔、北京香山饭店、苏州博物馆

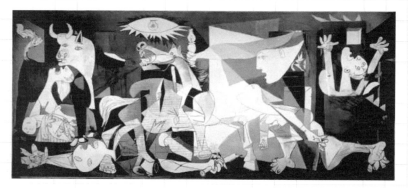

巴勃罗·毕加索 《格尔尼卡》

美术

随时随练

选择题

1. 野兽派画家的代表人物是（　　　）。
A. 亨利·马蒂斯　　　　　　　　B. 彼埃·蒙德里安
C. 瓦里希·康定斯基　　　　　　D. 马塞尔·杜尚

2. 现代艺术的守护神是（　　　）。
A. 亨利·马蒂斯　　B. 马塞尔·杜尚　　C. 贝聿铭　　D. 爱德华·蒙克

3. 毕加索笔下以法西斯纳粹轰炸西班牙北部巴斯克的重镇格尔尼卡、杀害无辜的事件创作的《格尔尼卡》是描绘（　　　）时期的故事。
A. 第一次世界大战　　B. 第二次世界大战　　C. 西班牙内战　　D. 太平洋战争

4. 萨尔瓦多·达利创作的《记忆的永恒》是（　　　）的作品。
A. 野兽派　　　B. 达达主义　　　C. 立体主义　　　D. 超现实主义

5. 与王小波《青铜时代》同名的雕塑作品是（　　　）创作的。
A. 奥古斯特·罗丹　　B. 米开朗基罗·博纳罗蒂　　C. 王小波　　D. 贝聿铭

填空题

1. 巴勃罗·毕加索是（　　　）的代表画家。（填入派别）

2. 马塞尔·杜尚是（　　　）的代表画家。（填入派别）

3. 野兽派画家亨利·马蒂斯是（　　　）国人。

4. （　　　）是法国最伟大的现实主义雕塑家，代表作品有《思想者》《雨果》。

5. 被誉为"现代建筑的最后大师"的是（　　　）。

6. 欧洲三大雕刻支柱大师是（　　　）、（　　　）、（　　　）。

7. 安迪·沃霍尔的代表作品是（　　　）。

8. 波普艺术的英文简称是（　　　）。

前页答案：

选择题：1.A　　2.D　　3.A　　4.B　　5.C

填空题：1."现代绘画之父"　　2.《日出·印象》　　3.《向日葵》
《星月夜》　　4.《我们从哪里来？我们是什么？我们到哪里去？》
5.《播种者》《拾穗者》《晚种》　　6.保罗·塞尚　保罗·高更
文森特·梵高　　7.新印象派　　8.巡回展览

不要逼我背艺术常识了
我自觉就好

扫码查看配套题目

中国早期美术 (090)

- 东晋　顾恺之
 - 中国第一位著名画家
 - 代表画作：《洛神赋图卷》《女史箴图》
 - 理论专著：《论画》
- 隋代　展子虔
 - 唯一有画迹可考的隋代著名画家
 - 其作品《游春图》是中国第一部青绿山水图，也是世界上最早的画卷
- 唐代
 - 阎立本
 - 擅长画人像
 - 作品：《帝王图》《步辇图》
 - 吴道子
 - 被称为"画圣"
 - 世人形容他的画风为"吴带当风"
 - 作品：《送子天王图》《地狱变相图》
 - 王维
 - "味摩诘诗，诗中有画，观摩诘画，画中有诗"
 - 作品：《雪溪图》《辋川图》
 - 李思训
 - 大李将军，李景玄称赞其"国朝山水第一，列神品"
 - 作品：《江帆楼阁图》
 - 牛马二韩
 - 韩滉
 - 擅长画牛
 - 作品：《五牛图》
 - 韩干
 - 擅长画马
 - 作品：《牧马图》
 - 张萱
 - 善画仕女图
 - 作品：《虢国夫人游春图》
 - 周昉
 - 作品：《簪花仕女图》《挥扇仕女图》

中国早期美术

- 五代南唐　顾闳中　作品：《韩熙载夜宴图》
- 北宋
 - 文同
 - 开创了"湖州竹派"，擅长画竹
 - 作品：《墨竹图》
 - 张择端　作品：《清明上河图》（开封）
 - 范宽　《溪山行旅图》被誉为山水画的"第一神品"
 - 王希孟　作品：《千里江山图》
 - 赵佶
 - 宋徽宗
 - 作品：《芙蓉锦鸡图》

"曹衣出水，吴带当风"分别形容了曹仲达跟吴道子的绘画风格。

吴道子　《送子天王图》

随时随练

成为艺术常识大神需要每一次高效的练习

选择题

1. 我国历史上被尊称为"画圣"的画家是（　　）。
A. 阎立本　　　B. 张择端　　　C. 吴道子　　　D. 顾炎武

2.《清明上河图》的作者是中国古代北宋著名画家（　　）。
A. 吴道子　　　B. 顾恺之　　　C. 张择端　　　D. 董其昌

3. 绘画《虢国夫人游春图》的作者是（　　）。
A. 展子虔　　　B. 张萱　　　C. 周昉　　　D. 关仝

4. 唐代大画家（　　）所画的《步辇图》描绘的是贞观十五年唐太宗接见吐蕃松赞干布的使者和亲的场面。
A. 吴道子　　　B. 顾恺之　　　C. 阎立本　　　D. 张旭

5. 中国第一部青绿山水图、世界上最早的画卷是（　　）。
A.《游春图》　　B.《虢国夫人游春图》　　C.《捣练图》　　D.《簪花仕女图》

6. 苏轼盛赞（　　）"味摩诘诗，诗中有画，观摩诘画，画中有诗"。
A. 王之涣　　　B. 王昌龄　　　C. 王维　　　D. 王勃

填空题

1. "曹衣出水"是后人对画家（　　　　）人物画风格的概述。

2.（　　　　）被后世尊为画圣，《送子天王图》是他的著名作品之一，他笔下的人物神情生动逼真，衣带飘飘若飞，人们称之为（　　　　）。

3. 阎立本的代表作品是（　　　　）。

4. "湖州竹派"的创始人是（　　　　）。

5. "牛马二韩"一个擅长画牛，一个擅长画马，分别是指（　　　　）、（　　　　）。

6. 李景玄称赞（　　　　）"国朝山水第一，列神品"。

7.《帝王图》上有相对独立的十三组人物,共计四十六人。其作者是（　　　　）。

8.《芙蓉锦鸡图》是宋徽宗（　　　　）的作品。

不要逼我背艺术常识了
我自觉就好

中国早期美术

南宋 马夏
├ 马远 ─ 世称"马一角"
│ 作品:《踏歌图》《水图》《寒江独钓图》
└ 夏圭 ─ 世称"夏半边"
 作品:《溪山清远图》

元代
├ 赵孟頫 ─ 世称"元人冠冕"
│ 作品:《鹊华秋色图》《秋郊饮马图》
└ 元四家
 ├ 王蒙 ─ 赵孟頫外孙
 │ 作品:《青卞隐居图》《夏山高隐图》
 ├ 黄公望 ─ "浅绛山水"的开创者
 │ 作品:《富春山居图》
 └ 吴镇 作品:《渔父图》《雪竹图》

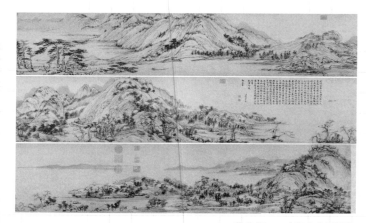

黄公望 《富春山居图》

中国早期美术

明代
├ 明四家/吴门四家
│ ├ 唐寅 ─ 世称"江南第一风流才子"
│ │ 作品:《骑驴思归图》
│ ├ 仇英 作品《汉宫春晓图》为中国重彩使女第一长卷
│ ├ 沈周 ─ 吴门画派的创始人
│ │ 作品:《庐山高图》《仿黄公望富春山居图》
│ └ 文征明 ─ 号衡山居士,诗、文、书、画无一不精,人称"四绝"
│ 作品:绘画《古木苍烟图》、书法《归去来辞》
├ 董其昌 ─ 提出山水画"南北宗"论
│ 作品:《秋兴八景图》
└ 朱耷 ─ 号"八大山人"
 师从董其昌
 作品:《水木清华图》《荷花水鸟图》

清代
├ 扬州八怪:郑燮(郑板桥)、汪士慎、高翔、金农、李鱓、黄慎、李方膺、罗聘
├ 郑燮 ─ 字板桥,擅长画竹,郑板桥一生只画兰、竹、石
│ 自称"四时不谢之兰,百节长青之竹,万古不败之石,千秋不变之人"
│ "眼中之竹,胸中之竹,手中之竹"
│ 作品:《兰竹芳馨图》《题竹石画》
└ 吴昌硕 ─ "清末海派四大家"之一
 作品:《瓜果》《灯下观书》《姑苏丝画图》

美术

随时随练

选择题

1. 清初四僧人之一，号八大山人的画家是（　　）。

A. 石涛　　　B. 朱耷　　　C. 郑板桥　　　D. 石溪

2. 2013 年上映了一部电影叫《富春山居图》，该片虽然集结了刘德华、林志玲等明星，但因故事的荒诞和元素的杂乱，口碑并不好。名画《富春山居图》的原作者是（　　）。

A. 顾恺之　　　B. 徐悲鸿　　　C. 黄公望　　　D. 齐白石

3. 下列不属于元四家的是（　　）。

A. 黄公望　　　B. 王蒙　　　C. 吴镇　　　D. 夏圭

4. 善于画竹的清代画家是（　　）。

A. 郑燮　　　B. 吴昌硕　　　C. 郎世宁　　　D. 夏圭

5. 创作了《秋郊饮马图》的元代画家是（　　）。

A. 马远　　　B. 赵孟頫　　　C. 王蒙　　　D. 范宽

6. 下列画家中不属于扬州八怪的是（　　）。

A. 郑板桥　　　B. 汪士慎　　　C. 金农　　　D. 徐渭

填空题

1. 明四家是（　　）、（　　）、（　　）、（　　）。

2. 被称为"夏半边"的南宋画家是（　　）。

3. 明代画家董其昌提出的关于中国画史上两种不同的风格体系的理论是（　　）。

4. 元代书画家赵孟頫的绘画作品有（　　）（　　）等。

5. 被称为中国重彩仕女第一长卷的《汉宫春晓图》的作者是（　　）。

6. "清末海派四大家"之一，被称为"文人画最后的高峰"的是（　　）。

7. 被称为"江南第一风流才子"的明代画家是（　　）。

8. 明人王世贞曾说："文人画起自东坡，至松雪敞开大门。"其中"松雪"指的是提出"作画贵有古意"的（　　）。

前页答案：

选择题：1.C　　2.C　　3.B　　4.C　　5.A　　6.C

填空题：1. 曹仲达　　2. 吴道子　　"吴带当风"　　3.《步辇图》

4. 文同　　5. 韩干　韩滉　　6. 李思训　　7. 阎立本　　8. 赵佶

不要逼我背艺术常识了

我自觉就好

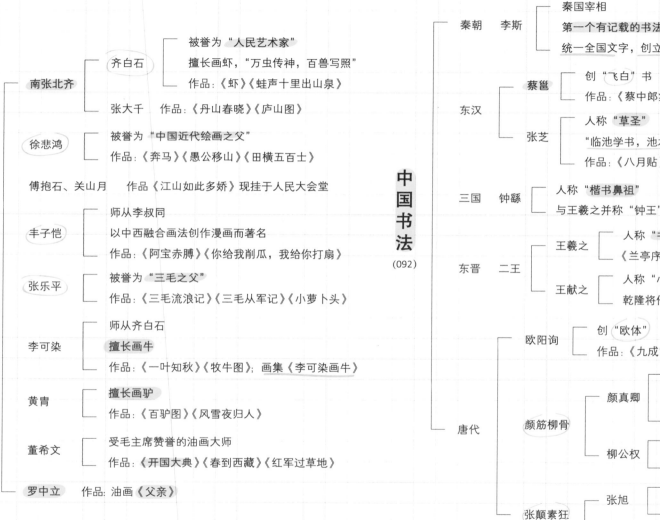

中国近现代美术 (091)

南张北齐
- 齐白石
 - 被誉为"人民艺术家"
 - 擅长画虾，"万虫传神，百兽写照"
 - 作品:《虾》《蛙声十里出山泉》
- 张大千　作品:《丹山春晓》《庐山图》

徐悲鸿
- 被誉为"中国近代绘画之父"
- 作品:《奔马》《愚公移山》《田横五百士》

傅抱石、关山月　作品《江山如此多娇》现挂于人民大会堂

丰子恺
- 师从李叔同
- 以中西融合画法创作漫画而著名
- 作品:《阿宝赤膊》《你给我削瓜，我给你打扇》

张乐平
- 被誉为"三毛之父"
- 作品:《三毛流浪记》《三毛从军记》《小萝卜头》

李可染
- 师从齐白石
- 擅长画牛
- 作品:《一叶知秋》《牧牛图》；画集《李可染画牛》

黄胄
- 擅长画驴
- 作品:《百驴图》《风雪夜归人》

董希文
- 受毛主席赞誉的油画大师
- 作品:《开国大典》《春到西藏》《红军过草地》

罗中立　作品:油画《父亲》

中国书法 (092)

秦朝　李斯
- 秦国宰相
- 第一个有记载的书法家
- 统一全国文字，创立小篆文字

东汉
- 蔡邕
 - 创"飞白"书
 - 作品:《蔡中郎集》
- 张芝
 - 人称"草圣"
 - "临池学书，池水尽墨"，后人称书法为"临池"
 - 作品:《八月贴》

三国　钟繇
- 人称"楷书鼻祖"
- 与王羲之并称"钟王"

东晋　二王
- 王羲之
 - 人称"书圣"
 - 《兰亭序》，"天下第一行书"
- 王献之
 - 人称"小圣"
 - 乾隆将他的《中秋帖》收入《三希帖》

唐代
- 欧阳询
 - 创"欧体"
 - 作品:《九成宫醴泉铭》《化度寺碑》《黄甫诞碑》
- 颜筋柳骨
 - 颜真卿
 - 创"颜体"
 - 楷书作品:《多宝塔碑》
 - 行书作品:《祭侄文稿》("天下第二行书")
 - 柳公权
 - 创"柳体"
 - 作品:《玄秘塔碑》《神策军碑》
- 张颠素狂
 - 张旭
 - 人称"草圣"
 - 作品:《古诗四帖》
 - 怀素　作品:《自叙帖》

美术

随时随练

成为艺术常识大神需要每一次高效的练习

选择题

1. 被称为"人民艺术家"的画家是（　　）。
A. 齐白石　　　B. 张大千　　　C. 丰子恺　　　D. 张乐平

2. 被称为"中国近代绘画之父"的是（　　）。
A. 徐悲鸿　　　B. 李可染　　　C. 黄胄　　　D. 罗中立

3. 第一个历史上有记载的书法家是（　　）。
A. 王羲之　　　B. 李斯　　　C. 张旭　　　D. 怀素

4. 下列作品中属于创作于唐代的楷书作品的是（　　）。
A.《八月帖》　B.《九成宫醴泉铭》　C.《祭侄文稿》　D.《胆巴碑》

5.《开国大典》的作者是（　　）。
A. 徐悲鸿　　　B. 董希文　　　C. 罗中立　　　D. 黄胄

6. 很多画家都有其擅长的绘画对象，下面画家与其擅长绘画的事物对应错误的是（　　）。
A. 齐白石—虾　　　B. 徐悲鸿—马　　　C. 李苦禅—鹰　　　D. 黄胄—牛

填空题

1. 楷书的创始人，被后世尊为"楷书鼻祖"的是（　　　）。

2. 东汉书法家（　　　）创"飞白"书。

3. 中国书法历史悠久，唐代书法家（　　　）开创了"颜体"，书法家（　　　）开创了"柳体"。

4. "颠张素狂"中"张"指的是（　　　），"素"指的是（　　　）。

5. "天下第二行书"是指（　　　）的（　　　）。

6. （　　　）的书法被誉为"龙跳天门，虎卧凤阙"，他写下了"天下第一行书"（　　　）。

7. 创作了《阿宝赤膊》等作品，被称为"中国现代漫画鼻祖"的画家是（　　　）。

8. 提出"万虫传神，百兽写照"的画家是（　　　）。

9. 罗中立获得第二届"中国青年美术展"一等奖的作品是（　　　）。

前页答案：

选择题：1.B　　2.C　　3.D　　4.A　　5.B　　6.D

填空题：1. 沈周　唐寅　仇英　文征明　　2. 夏圭　　3. "南北宗"论

4.《鹊华秋色图》《秋郊饮马图》（其他作品正确亦可）　　5. 仇英

6. 吴昌硕　　7. 唐寅　　8. 赵孟頫

不要逼我背艺术常识了

我自觉就好

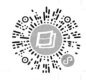

中国书法

宋代
宋四家
苏轼　作品：《前赤壁赋》、《黄州寒食诗帖》（"天下第三行书"）
黄庭坚　擅行书、草书
米芾　擅行书，米点山水
蔡襄　擅楷书

赵佶
即宋徽宗，创"瘦金体"
绘画：《芙蓉锦鸡图》

元代　赵孟頫
创"赵体"，被誉为"元人冠冕"
作品：《松雪斋文集》

清代　吴昌硕
"诗、书、画、印"四绝的一代宗师
作品：《临石鼓文》
在杭州西湖创办"西泠印社"写有纪念西泠印社成立的碑文《西泠印社记》

文房四宝：笔——浙江湖州的"湖笔"；墨——安徽徽州的"徽墨"；纸——安徽宣城的"宣纸"；砚——广东肇庆的"端砚"，安徽歙县的"歙砚"，甘肃临洮的"洮砚"，山东绛州的"澄泥砚"

书法五体：楷书、行书、草书、隶书、篆书

书中四贤：张芝、钟繇、王羲之、王献之

初唐四书家：欧阳询、虞世南、褚遂良、薛稷

楷书四大家：欧阳询、颜真卿、柳公权、赵孟頫

清末海派四大家：吴昌硕、任伯年、蒲华、虚谷

清末海派：

　　自19世纪中叶开埠后，上海一跃成为全国的工商业和金融中心，十里洋场吸引了全国的文化艺术精英，思想的融汇碰撞中，海上画坛传统与创新兼容并蓄，人才荟萃，成为与京津画坛南北辉映的艺林重镇。虚谷、任伯年、吴昌硕、蒲华四家以各具魅力的艺术风格在上海大放异彩，被誉为"清末海派四杰"，对近世画坛影响深远。

黄庭坚　　《松风阁诗帖》

美术

随时随练

成为艺术常识大神需要每一次高效的练习

选择题

1. 被誉为"元人冠冕"的是（ ）。

A. 苏轼　　　B. 赵孟頫　　　C. 吴昌硕　　　D. 张芝

2. 被誉为"诗、书、画、印"四绝的一代宗师是（ ）。

A. 吴昌硕　　　B. 黄庭坚　　　C. 王献之　　　D. 张芝

3. 下列不属于"宋四家"的是（ ）。

A. 苏轼　　　B. 黄庭坚　　　C. 欧阳修　　　D. 蔡襄

4. 下列不属于"初唐四大家"的是（ ）。

A. 欧阳询　　　B. 柳公权　　　C. 褚遂良　　　D. 虞世南

5. 下列书法作品与其书体对应正确的是（ ）。

A.《黄州寒食帖》—草书　　　　B.《多宝塔碑》—隶书

C.《春草帖》—篆书　　　　　　D.《天马赋》—行书

填空题

1. 楷书四大家指的是唐代的（ ）、（ ）、（ ）和元代的（ ）。

2. 书法宋四家是指（ ）、黄庭坚、米芾、蔡襄。

3. 文房四宝中浙江湖州出产的（ ）被誉为"笔中之冠"。

4. "清末海派四大家"指的是（ ）、任伯年、蒲华、虚谷。

5. 宋徽宗赵佶创造的书体是（ ）。

思考题

1. 中国古代书法经历了怎样的发展历程？

前页答案：

选择题：1.A　　2.A　　3.B　　4.B　　5.B　　6.D

填空题：1. 钟繇　　2. 蔡邕　　3. 颜真卿　柳公权　　4. 张旭　怀素

5. 颜真卿　《祭侄文稿》　　6. 王羲之　《兰亭集序》　　7. 丰子恺

8. 齐白石　　9.《父亲》

不要逼我背艺术常识了

我自觉就好

音乐舞蹈篇
第八章 音乐舞蹈

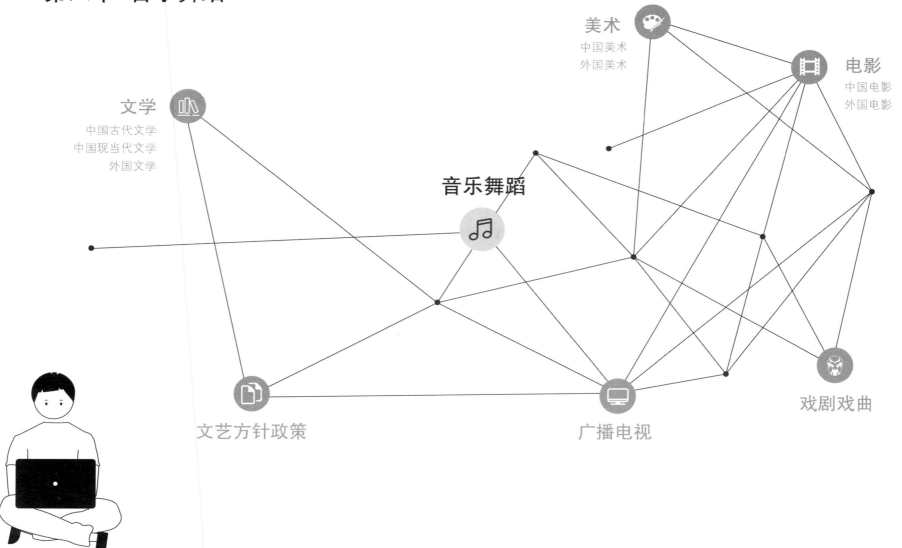

文学
中国古代文学
中国现当代文学
外国文学

美术
中国美术
外国美术

电影
中国电影
外国电影

音乐舞蹈

文艺方针政策

广播电视

戏剧戏曲

本章重点梳理

第八章 音乐舞蹈
(093)

西方音乐：约翰·塞巴斯蒂安·巴赫、路德维希·凡·贝多芬、摩西·门德尔松、罗伯特·舒曼、朱塞佩·威尔第、贾科莫·普契尼、弗里德里克·肖邦、阿希尔·克罗德·德彪西、彼得·伊里奇·柴可夫斯基、弗朗茨·约瑟夫·海顿、沃尔夫冈·阿玛多伊斯·莫扎特

中国音乐：俞伯牙、师旷、嵇康、李隆基、古代十大名曲、冼星海、郑律成、贺绿汀、李焕之、谷建芬、李叔同、萧友梅、陈钢、何占豪、王洛宾、华彦钧、聂耳

舞蹈：赵飞燕、杨玉环、公孙大娘、戴爱莲、吴晓邦、杨丽萍

西方音乐 (094)

德国

约翰·塞巴斯蒂安·巴赫
- 被誉为"音乐之父"，擅长巴洛克音乐风格
- 作品：《马太受难曲》《布兰登堡协奏曲》《哥德堡变奏曲》

乔治·弗里德里希·亨德尔　作品：《弥赛亚》《水上音乐》《皇家烟火》

路德维希·凡·贝多芬
- 被誉为"乐圣"；擅长浪漫主义风格
- 作品：第三交响曲（《英雄交响曲》）、第五交响曲（《命运交响曲》）、第六交响曲（《田园交响曲》）、第九交响曲（《合唱交响曲》）、钢琴奏鸣曲《月光曲》

摩西·门德尔松
- 被誉为"音乐风景画家"
- 创办了德国第一所音乐学院——莱比锡音乐学院
- 作品：《仲夏夜之梦序曲》《春之声》《无词歌》

罗伯特·舒曼
- 擅长浪漫主义风格
- 作品：《莲花》《月夜》《诗人之恋》《蝴蝶》《狂欢节》

英国　甲壳虫
- 又称披头士，被誉为摇滚乐"最伟大的乐队"
- 主唱兼吉他手：约翰·列侬
- 作品：《昨天》《顺其自然》

西方音乐

意大利

朱塞佩·威尔第
- 被誉为"意大利革命的音乐大师"
- 作品：《茶花女》《麦克白》《奥赛罗》《阿依达》

贾科莫·普契尼
- 在歌剧《图兰朵》中用了中国民歌《茉莉花》
- 作品：歌剧《蝴蝶夫人》《西部女郎》

鲁契亚诺·帕瓦罗蒂
- 被誉为"高音C之王"
- 作品：《我的太阳》《今夜无人入睡》

匈牙利　弗朗茨·李斯特
- 被誉为"钢琴之王"
- 作品：交响诗体《塔索》，钢琴曲《匈牙利狂想曲》

波兰　弗里德里克·肖邦
- 被誉为"钢琴诗人"
- 作品：《马祖卡舞曲》《圆舞曲》

俄罗斯

米哈伊尔·伊万诺维奇·格林卡
- 被誉为"俄罗斯音乐之父"
- 作品：《卡玛林斯卡娅》《马德里之夜》

彼得·伊里奇·柴可夫斯基
- 被誉为"俄罗斯音乐大师"
- 作品：《天鹅湖》《睡美人》《胡桃夹子》《悲怆交响曲》

美国　迈克尔·杰克逊
- 被誉为"流行音乐之王""世界上最成功的艺术家"
- 《颤栗》是世界上唯一销量过亿的专辑

音乐舞蹈

随时随练

选择题

1. 《月光曲》是被誉为"乐圣"的（　　　）的佳作。

A. 弗里德里克·肖邦　　　　　　　　B. 路德维希·凡·贝多芬

C. 沃尔夫冈·阿玛多伊斯·莫扎特　　　D. 弗朗茨·舒伯特

2. 世界三大男高音歌唱家不包括（　　　）。

A. 鲁契亚诺·帕瓦罗蒂　　　B. 罗伯特·阿兰尼亚

C. 何塞·卡雷拉斯　　　　　D. 普拉西多·多明戈

3. 以下不属于德国的作曲家是（　　　）。

A. 约翰内斯·勃拉姆斯　　　B. 路德维希·凡·贝多芬

C. 乔治·比才　　　　　　　D. 约翰·塞巴斯蒂安·巴赫

4. （　　　）是歌德诗剧《浮士德》中的主要人物。

A. 奥菲利亚　　B. 靡菲斯特　　C. 奥赛罗　　D. 堂吉诃德

5. 《匈牙利狂想曲》的创作者是（　　　）。

A. 弗里德里克·肖邦　　　　B. 朱塞佩·威尔第

C. 弗朗茨·舒伯特　　　　　D. 弗朗茨·李斯特

6. 披头士被誉为摇滚乐"最伟大的乐队"，其解散时间是（　　　）。

A. 1960 年　　B. 1970 年　　C. 1980 年　　D. 1990 年

填空题

1. "钢琴诗人"是（　　　）。

2. 被誉为"意大利革命的音乐大师"的是（　　　），其代表音乐有《麦克白》《奥赛罗》《茶花女》。

3. 俄国的彼得·伊里奇·柴可夫斯基创作了舞剧（　　　）、（　　　）、（　　　）。

4. "高音 C 之王"是（　　　）。

5. 路德维希·凡·贝多芬 的作品中，第三交响曲是（　　　），第五交响曲是（　　　）。

6. 德国第一所音乐学院莱比锡音乐学院的创建者是（　　　）。

7. 创办了布达佩斯音乐学院，被称为"钢琴之王"的音乐家是（　　　）。

122 页答案：

选择题：1.B　　2.A　　3.C　　4.B　　5.D

填空题：1.颜真卿　柳公权　欧阳询　赵孟頫　2.苏轼　3.湖笔

4.吴昌硕　5.瘦金体

思考题：1.略

不要逼我背艺术常识了

我自觉就好

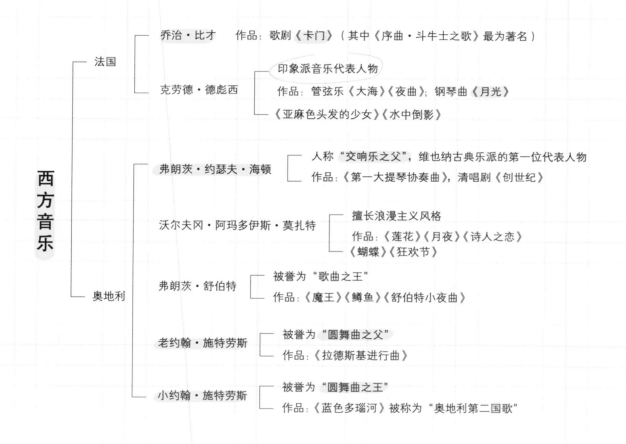

西方音乐

法国

乔治·比才　　作品：歌剧《卡门》（其中《序曲·斗牛士之歌》最为著名）

克劳德·德彪西
- 印象派音乐代表人物
- 作品：管弦乐《大海》《夜曲》；钢琴曲《月光》
- 《亚麻色头发的少女》《水中倒影》

奥地利

弗朗茨·约瑟夫·海顿
- 人称"交响乐之父"，维也纳古典乐派的第一位代表人物
- 作品：《第一大提琴协奏曲》，清唱剧《创世纪》

沃尔夫冈·阿玛多伊斯·莫扎特
- 擅长浪漫主义风格
- 作品：《莲花》《月夜》《诗人之恋》
- 《蝴蝶》《狂欢节》

弗朗茨·舒伯特
- 被誉为"歌曲之王"
- 作品：《魔王》《鳟鱼》《舒伯特小夜曲》

老约翰·施特劳斯
- 被誉为"圆舞曲之父"
- 作品：《拉德斯基进行曲》

小约翰·施特劳斯
- 被誉为"圆舞曲之王"
- 作品：《蓝色多瑙河》被称为"奥地利第二国歌"

音乐舞蹈

随时随练

选择题

1.《告别交响曲》的作者是被誉为"交响乐之父"的（　　　）。

A. 乔治·比才　　　　　　B. 路德维希·凡·贝多芬

C. 弗朗茨·李斯特　　　　D. 弗朗茨·约瑟夫·海顿

2. 以下音乐家不属于奥地利的是（　　　）。

A. 弗朗茨·约瑟夫·海顿　　B. 弗朗茨·舒伯特

C. 弗里德里克·肖邦　　　　D. 小约翰·施特劳斯

3. 歌剧《卡门》中，女主人公出场时演唱的咏叹调是（　　　）。

A.《斗牛士之歌》　　B.《爱情是一只难以驯服的小鸟》

C.《花之歌》　　　　D.《在塞维利亚城墙边》

4. 被称为"奥地利第二国歌"的是（　　　）。

A.《拉德斯基进行曲》　　B.《让我们拉起手来》

C.《马赛曲》　　　　　　D.《蓝色多瑙河》

5. 下列作品不属于克劳德·德彪西的是（　　　）。

A.《大海》　　　B.《夜曲》　　　C.《月光》　　　D.《魔王》

填空题

1. 印象主义音乐的创始人是（　　　）。

2. 被誉为"圆舞曲之父"的是奥地利作曲家（　　　），他与约瑟夫·兰纳共同奠定了维也纳圆舞曲的基础。

3.《莲花》《月夜》《诗人之恋》是作曲家（　　　）的作品。

4.《序曲·斗牛士之歌》是歌剧（　　　）的段落。

5. "歌曲之王"是（　　　），他在 31 年的一生中创作了 600 多首歌曲。

前页答案：

选择题：1.B　2.B　3.C　4.B　5.D　6.B

填空题：1.弗里德里克·肖邦　2. 朱塞佩·威尔第　3.《天鹅湖》《睡美人》《胡桃夹子》　4. 鲁契亚诺·帕瓦罗蒂　5.《英雄交响曲》《命运交响曲》　6.摩西·门德尔松　7.弗朗茨·李斯特

不要逼我背艺术常识了

我自觉就好

中国古代音乐（095）

著名音乐家
- 俞伯牙　作品：《高山流水》（知音钟子期）
- 师旷　作品：《阳春》《白雪》《玄默》
- 嵇康　世称"竹林七贤"，善谈《广陵散》
- 万宝常　作品：《乐谱》
- 李隆基　作品：《霓裳羽衣曲》
- 李龟年　作品：《渭川曲》
- 朱载堉
 - 首创"新法密律"，这是最早的十二平均律理论
 - 作品：《乐律全书》

十大名曲
- 《高山流水》《阳春白雪》《广陵散》《夕阳箫鼓》
- 《梅花三弄》《平沙落雁》《汉宫秋月》
- 《渔樵问答》《胡笳十八拍》《十面埋伏》

中国近现代音乐（096）

- 李叔同
 - 法号弘一，别号晚晴老人，"学堂乐歌"的最早推动者
 - 作品：《忆儿时》《送别》；佛曲《三宝歌》《春游》
- 萧友梅
 - 被誉为"中国近代音乐教育的宗师"
 - 作品：《问》、《国民革命歌》、《秋思》（我国第一首大提琴曲）
 - 在蔡元培的支持下，在上海创建了我国第一所独立设置的国立音院
- 郑律成
 - 出生于朝鲜，后加入中国国籍
 - 作品：《八路军进行曲》，后改名为《中国人民解放军进行曲》，该曲为中国人民解放军军歌

五音　宫、商、角、徵、羽

四大名琴　齐桓公的"号钟"、楚庄王的"绕梁"、司马相如的"绿绮"、蔡邕的"焦尾"

中国近现代音乐

- 冼星海
 - 被誉为"人民音乐家"
 - 作品：《黄河大合唱》《生产大合唱》《到敌人后方去》《在太行山上》
- 聂耳
 - 作品：《码头工人歌》《毕业歌》《大路歌》
 - 《义勇军进行曲》（电影《风云儿女》主题曲）
- 何占豪、陈钢
 - 创作的中国第一部小提琴协奏曲《梁祝》成为上海音乐学院1959年向新中国成立十周年献礼作品
 - 《梁祝》吸收了大量越剧音乐元素
- 华彦钧
 - 人称"瞎子阿炳"
 - 作品：二胡曲《二泉映月》《听松》《寒春风曲》
- 王洛宾
 - 人称"西部歌王""西北民歌之父"
 - 西北民歌"花儿"第一个记谱传播者
 - 作品：《康定情歌》《在那遥远的地方》《达坂城的姑娘》
- 卜留念
 - 人称"中国音乐的鬼才"
 - 作品：《今儿高兴》《欢乐中国年》《过大年》《大中国》《中国娃》
- 谷建芬
 - 女作曲家
 - 作品：《年轻的朋友来相会》《妈妈的吻》《采蘑菇的小姑娘》《思念》《烛光里的妈妈》
- 任光　作品：《渔光曲》（同名电影插曲）、《彩云追月》、《大地进行曲》
- 贺绿汀　作品：《天涯歌女》《游击队歌》《春天里》《垦春泥》
- 雷振邦　为《五朵金花》《刘三姐》《冰山上的来客》等电影谱曲
- 苏聪　因《末代皇帝》作曲荣获第60届奥斯卡金像奖最佳作曲奖
- 谭盾
 - 为《夜宴》《英雄》《卧虎藏龙》等电影配乐
 - 《卧虎藏龙》荣获第73届奥斯卡最佳原创音乐奖

随时随练

成为文常大神需要每一次高效的练习

选择题

1. 因《末代皇帝》的作曲荣获第 60 届奥斯卡金像奖最佳作曲奖的是（ ）。
A. 苏聪 B. 刘天华 C. 久石让 D. 陈钢

2. 被誉为"西部歌王"的是（ ）。
A. 王洛宾 B. 刘天华 C. 聂耳 D. 谭盾

3. 谷建芬是我国著名的女作曲家，下列不是其作品的是（ ）。
A.《烛光里的妈妈》 B.《妈妈的吻》
C.《滚滚长江东逝水》 D.《常回家看看》

4. 下列不属于我国古典十大名曲的是（ ）。
A.《高山流水》 B.《广陵散》 C.《二泉映月》 D.《汉宫秋月》

5.《渔樵问答》的演奏乐器是（ ）。
A. 古筝 B. 古琴 C. 琵琶 D. 中阮

填空题

1. 音乐家李叔同的别号是（ ）。

2.《天涯歌女》的词作者是（ ），曲作者是（ ）。

3. 瞎子阿炳的原名是（ ）。

4. 中国第一首大提琴独奏曲是萧友梅创作的（ ）。

5. 二胡独奏曲《病中吟》《月夜》《光明行》的作者是（ ）。

6. 为电影《五朵金花》《刘三姐》《冰山上的来客》等谱曲的音乐家是（ ）。

7. 被誉为"中国音乐的鬼才"的音乐家是（ ），其作品有《愚公移山》《欢乐中国年》等。

8.《毕业歌》由（ ）作词，（ ）作曲。

9. "竹林七贤"之一的嵇康，以善于弹奏（ ）而著称。

10. 中国十大古曲之一的（ ）的典故引申出了知音难觅的含义，其作者是（ ）。

11. 四大名琴当中蔡邕所拥有的是（ ）。

不要逼我背艺术常识了
我自觉就好

扫码查看配套题目

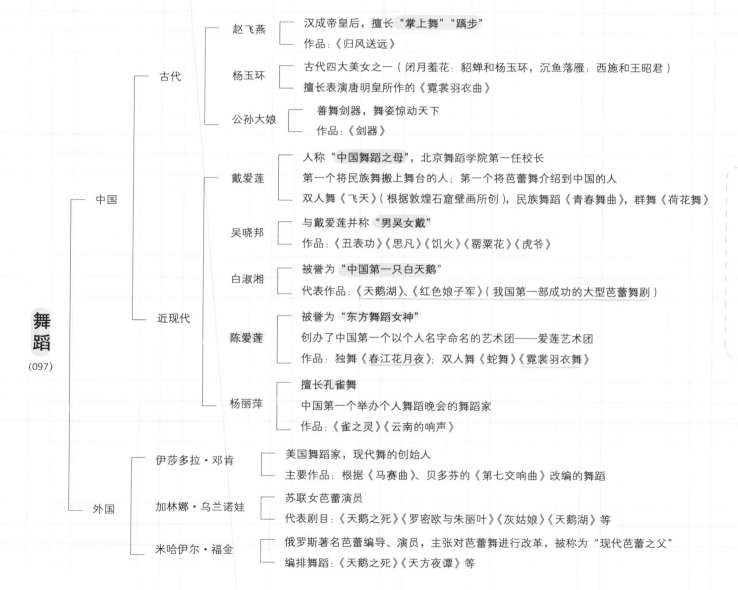

舞蹈种类：

汉族：秧歌、高跷、腰鼓舞

藏族：锅庄、热巴舞、弦子舞

彝族：阿细跳月

傣族：孔雀舞

苗族：芦笙舞

蒙古族：安代舞

维吾尔族：多朗舞

舞蹈

(097)

古代

赵飞燕 ── 汉成帝皇后，擅长"掌上舞""踽步"
作品：《归风送远》

杨玉环 ── 古代四大美女之一（闭月羞花：貂蝉和杨玉环，沉鱼落雁：西施和王昭君）
擅长表演唐明皇所作的《霓裳羽衣曲》

公孙大娘 ── 善舞剑器，舞姿惊动天下
作品：《剑器》

中国

戴爱莲 ── 人称"中国舞蹈之母"，北京舞蹈学院第一任校长
第一个将民族舞搬上舞台的人；第一个将芭蕾舞介绍到中国的人
双人舞《飞天》（根据敦煌石窟壁画所创），民族舞蹈《青春舞曲》，群舞《荷花舞》

吴晓邦 ── 与戴爱莲并称"男吴女戴"
作品：《丑表功》《思凡》《饥火》《罂粟花》《虎爷》

近现代

白淑湘 ── 被誉为"中国第一只白天鹅"
代表作品：《天鹅湖》、《红色娘子军》（我国第一部成功的大型芭蕾舞剧）

陈爱莲 ── 被誉为"东方舞蹈女神"
创办了中国第一个以个人名字命名的艺术团——爱莲艺术团
作品：独舞《春江花月夜》；双人舞《蛇舞》《霓裳羽衣舞》

杨丽萍 ── 擅长孔雀舞
中国第一个举办个人舞蹈晚会的舞蹈家
作品：《雀之灵》《云南的响声》

外国

伊莎多拉·邓肯 ── 美国舞蹈家，现代舞的创始人
主要作品：根据《马赛曲》、贝多芬的《第七交响曲》改编的舞蹈

加林娜·乌兰诺娃 ── 苏联女芭蕾演员
代表剧目：《天鹅之死》《罗密欧与朱丽叶》《灰姑娘》《天鹅湖》等

米哈伊尔·福金 ── 俄罗斯著名芭蕾编导、演员，主张对芭蕾舞进行改革，被称为"现代芭蕾之父"
编排舞蹈：《天鹅之死》《天方夜谭》等

音乐舞蹈

随时随练

成为艺术常识大神需要每一次高效的练习

选择题

1. 被称为中国第一只"白天鹅"的是（　　　）。
 A. 白淑湘　　　B. 崔美善　　　C. 刀美兰　　　D. 杨丽萍

2. 解放前流行于陕北一带，多在年节庆时演出的民间舞蹈是（　　　）。
 A. 秧歌　　　B. 孔雀舞　　　C. 弦子舞　　　D. 腰鼓舞

3. 赵飞燕是哪个朝代的舞蹈家？（　　　）
 A. 汉朝　　　B. 唐朝　　　C. 明朝　　　D. 宋朝

4. "善禹步行，若人手执花枝，颤颤然，他人莫可学也。"形容的是（　　　）
 A. 赵飞燕　　　B. 西施　　　C. 貂蝉　　　D. 绿珠

5. 下列不属于戴爱莲舞蹈代表作品的是（　　　）。
 A.《飞天》　　　B.《青春舞曲》　　　C.《云南映像》　　　D.《前进》

6. 著名舞蹈家杨丽萍自编自演的女子独舞，首演于 1986 年，荣获第二届全国舞蹈比赛创作一等奖的是（　　　）。
 A.《月光》　　　B.《两棵树》　　　C.《雀之灵》　　　D.《太阳鸟》

7. 下列舞蹈与其民族对应正确的是（　　　）。
 A. 热巴舞—维吾尔族　　　　B. 扁担舞—土家族
 C. 阿细跳月—彝族　　　　　D. 象帽舞—高山族

填空题

1. 舞蹈界的"男吴女戴"指的是（　　　）、（　　　）。

2. 著名艺术家杨丽萍以民间舞蹈为基本素材改编舞蹈，擅长（　　　）舞，代表作品有《雀之灵》《云南印象》等。

3. 在中国第一部现代芭蕾舞剧中扮演女主角琼花的是（　　　）。

4. 创作了以抗日救国为题材的舞蹈《游击队的故事》《卖》《空袭》等，在解放后担任第一任全国舞蹈协会主席的舞蹈家是（　　　）。

5. 藏族三大民间舞之一，意思是圆圈舞蹈的舞蹈是（　　　）。

6. 被称为蒙古族集体舞蹈的活化石的是（　　　）。

7. 中国古代以善于舞剑而闻名的舞蹈家是（　　　）。

8. 被称为"现代芭蕾之父"的是俄罗斯著名芭蕾编导、演员（　　　）。

前页答案：

选择题：1.A　　2.A　　3.D　　4.C　　5.B

填空题：1. 晚晴老人　　2. 田汉　贺绿汀　　3. 华彦钧　　4.《秋思》
5. 刘天华　　6. 雷振邦　　7. 卜留念　　8. 田汉　聂耳　　9.《广陵散》
10.《高山流水》　俞伯牙　　11. 焦尾

不要逼我背艺术常识了

我自觉就好

广播电视篇
第九章 广播电视

文学

音乐舞蹈

戏剧戏曲

广播电视

文艺方针政策

中国电影
外国电影

电影

美术

中国古代文学
中国现当代文学
外国文学

中国美术
外国美术

本章重点梳理

第九章 广播电视 (098)

外国广播：KDKA①、BBC、NHK、美国三大广播电台、约翰·洛吉贝尔德、彼特·戈得马

中国广播：哈尔滨无线广播电台、延安新华广播电台

中国电视：北京电视台；《一口菜饼子》《敌营十八年》《渴望》《编辑部的故事》

① KDKA是"AV-2，AM-1020，Pittsburgh，Pennsylvania"的缩写，即"宾夕法尼亚州匹兹堡AM-1020电视台"。

扫码查看配套题目

外国广播
(099)

- 1906年12月25日
 - 雷金纳德·费森登在美国马萨诸塞州通过无线电波在收音机上播放歌曲和《圣经》
 - 这是第一次广播实验活动，也是无线电声音广播诞生的标志

- 1920年11月2日
 - 美国西屋电器公司在匹兹堡设立 KDKA 广播电视台
 - 这是世界上第一座广播电视台，该台开始播音的日子也被公认为世界广播事业的诞生日

- 1922年
 - 英国成立了 BBC（英国广播公司）
 - 1936 年起开始播出电视节目，BBC 成为世界上第一家电视台

- 1922 年　日本成立了 NHK（日本广播协会），这是亚洲第一家电台

- 美国三大广播公司
 - 1926 年开播的 NBC（全国广播公司）
 - 1927 年开播的 CBS（哥伦比亚广播公司）
 - 1943 年开播的 ABC（美国广播公司）

- 1980年
 - 特德·特纳创办了 CNN（美国有线电视新闻网）
 - CNN 是世界上第一家全天不间断播出新闻的电视台

外国电视
(100)

- 1925年10月2日
 - 约翰·洛吉·贝尔德被称为"电视之父"
 - 英国人约翰·洛吉·贝尔德试制电视接收机成功

- 1936年11月2日
 - 英国建立世界上第一座电视台，标志着电视事业的开端
 - BBC采用了约翰·洛吉·贝尔德的机械电视系统

- 1940年　美籍匈牙利科学家彼特·戈得马研制出世界上第一部彩色电视机

- 1954年
 - 美国成为世界上第一个播放彩色电视节目的国家
 - NBC 正式播出了彩色电视节目

- 1967年
 - BBC 开始正式播放彩色电视节目
 - 英国成为欧洲第一个播放彩色电视节目的国家

随时随练

成为艺术常识大神需要每一次高效的练习

选择题

1. 世界上第一家全天不间断播出新闻的电视台是（　　）
A. CNN　　　B. ABC　　　C. CBS　　　D. NBS

2. 1920 年，在美国宾西法尼亚州，西屋电器公司定期广播总统竞选选情报道的美国第一家正式广播电台是（　　　）。
A. NBC　　　B. BBC　　　C. KDKA　　　D. NHK

3. 世界上最先正式播放彩色电视节目的是（　　　）。
A. BBC　　　B. NBC　　　C. CBS　　　D. ABC

4. 第一个播出电视节目的国家是（　　　）。
A. 美国　　　B. 英国　　　C. 匈牙利　　　D. 德国

5. 英国建立世界上第一座电视台的时间是（　　　）年。
A. 1936　　　B. 1925　　　C. 1922　　　D. 1967

填空题

1. （　　　）年（　　　）月（　　　）日，美国马萨诸塞州的雷金纳德·费森登首次通过发送无线电波在收音机上播放歌曲和《圣经》，此举被公认为无线电声音广播诞生的标志。

2. （　　　）年（　　　）月（　　　）日，美国西屋电器公司在匹兹堡设立（　　　）电台，这被公认为是世界上第一家广播电台，该台开始播音的日子也被公认为世界广播事业的诞生日。

3. 美国三大广播公司分别是（　　　）（　　　）和 NBC。

4. 1922 年，英国建立了（　　　）公司，简称 BBC。1936 年起，该公司开始播出电视节目，成为世界上第一家电视台。

5. 1925 年 10 月 2 日，英国人（　　　）试制电视接收机成功。

132 页答案：

选择题：1.A　　2.D　　3.A　　4.A　　5.C　　6.A　　7.C

填空题：1.吴晓邦　戴爱莲　　2.孔雀　　3.白淑湘　　4.戴爱莲

5.锅庄　　6.安代舞　　7.公孙大娘　　8.米哈伊尔·福金

不要逼我背艺术常识了

我自觉就好

中国广播（101）

1923年
- 美国人E.G.奥斯邦在上海创办了"大陆报·中国无线电公司广播电台"
- 中国境内第一座广播申台

1926年
- 刘翰建立了哈尔滨无线广播电台，该台为官办
- 中国人自办的第一座广播电台

1927年3月
- 上海新新公司电台开播
- 中国第一座民办电台

1940年春 由周恩来任主任，成立了广播委员会，筹建广播电台

1940年12月30日
- 延安新华广播电台正式开播
- 标志着人民广播事业的诞生

1949年12月5日 中央人民广播电台成立

1950年 从中央人民广播电台分出中国国际广播电台，专门负责对外广播

中国电视（102）

电视的发展

1958年5月1日
- 北京电视台播出直播的、黑白颜色的电视节目
- 标志着我国电视事业的诞生

1973年5月1日 北京电视台首次向首都观众试播彩色电视节目

1978年5月1日
- 北京电视台改为中央电视台，成为国家电视台
- CCTV-1 综合频道；CCTV-2 经济频道；CCTV-3 综艺频道；CCTV-4 中文国际频道；CCTV-5 体育频道；CCTV-6 电影频道；CCTV-7 国防军事频道；CCTV-8 电视剧频；CCTV-9 纪录片频道；CCTV-10 科学教育频道；CCTV-11 戏曲频道；CCTV-12 社会与法频道；等等

1983年 中央电视台制作推出了春节联欢晚会

著名电视剧

1958年
- 北京电视台播出《一口菜饼子》
- 我国第一部电视剧

1981年
- 中央电视台播出9集电视剧《敌营十八年》
- 我国第一部电视连续剧

1990年
- 《渴望》播出
- 中国第一部长篇室内剧、中国电视剧发展历史性转折的里程碑

1991年
- 《编辑部的故事》播出
- 我国第一部以语言幽默为特色的电视系列剧，填补了电视剧类型的空白

随时随练

成为艺术常识大神需要每一次高效的练习

选择题

1. 我国第一个全国性电视新闻节目是中央电视台于 1978 年播出的（　　　）。
A.《东方时空》　　　B.《新闻联播》　　　C.《焦点访谈》　　　D.《晚间新闻》

2. 中央电视台经典的电视节目《梨园春》是在（　　　）播出的。
A. CCTV-3　　　B. CCTV-6　　　C. CCTV-10　　　D. CCTV-11

3. 下列电视剧中时长最短的是（　　　）。
A.《一口菜饼子》　　B.《敌营十八年》　　C.《编辑部的故事》　　D.《西游记》

4. 喜剧《编辑部的故事》中饰演李冬宝的是（　　　）。
A. 蓝天野　　　B. 葛优　　　C. 侯耀华　　　D. 李雪健

5. 导演赵宝刚执导的电视剧中，于 1991 年获得金鹰奖的是（　　　）。
A.《渴望》　　　B.《编辑部的故事》　　　C.《过把瘾》　　　D.《奋斗》

6. 中国第一座民办广播电台位于（　　　）。
A. 北京　　　B. 上海　　　C. 广州　　　D. 哈尔滨

填空题

1. 中央三台是指（　　　）台与（　　　）、（　　　）。

2. （　　　）年，中央电视台制作推出了第一届春节联欢晚会。

3. CCTV-3 是（　　　）频道，CCTV-9 是（　　　）频道，CCTV-4 是（　　　）频道。

4. 1958 年，北京电视台播出的（　　　），标志着中国电视剧艺术的开始。

5. 中国第一部长篇室内剧是（　　　），其中的女主角（　　　）由张凯丽扮演。

6. 1926 年，无线电专家刘翰建立了中国人自办的第一座官办广播电视台（　　　）。

7. 1940 年 12 月 30 日延安新华广播电台正式开播，标志着（　　　）。

不要逼我背艺术常识了

我自觉就好

文艺方针政策篇
第十章 文艺方针政策

本章重点梳理

第十章 文艺方针政策
(103)

- "双百"方针
- "两结合"创作方法
- "二为"方针
- "三贴近"原则
- 习近平：在文艺工作座谈会上的讲话【2014 年 10 月 15 日（摘抄）】

文艺方针政策

(104)

- "双百"方针
 - 1956 年由毛泽东提出
 - 百花齐放，百家争鸣

- "两结合"创作方法
 - 1958 年由毛泽东提出
 - 革命的现实主义和革命的浪漫主义相结合

- "二为"方针
 - 1980 年 7 月 26 日《人民日报》社论中提出
 - 文艺为人民服务，为社会主义服务

- "三贴近"原则
 - "十六大"以来由胡锦涛提出
 - 贴近群众、贴近实际、贴近生活

习近平：在文艺工作座谈会上的讲话【2014 年 10 月 15 日（摘抄）】

1. 文艺不能当市场的奴隶，不要沾满了铜臭气。

2. 追求真善美是文艺的永恒价值。

3. 文艺创作不仅要有当代生活的底蕴，而且要有文化传统的血脉。

4. 当今世界是开放的世界，艺术也要在国际市场上竞争，没有竞争就没有生命力。

随时随练

选择题

1. "双百" 方针的提出时间是（　　）年。

A. 1956　　　B. 1955　　　C. 1950　　　D. 1953

2. 1958 年，毛泽东针对文艺界提出了创作方针，这个创作方针是（　　）。

A. "两结合" 创作方法　　　B. "双百" 方针

C. "二为" 方针　　　　　　D. "三贴近" 原则

填空题

1. "二为" 方针指出，文艺为（　　　　）服务，为（　　　　）服务。

2. "三贴近" 原则是（　　　　）提出的。

3. "三贴近" 是指贴近（　　　　）、贴近（　　　　）、贴近（　　　　）。

不要逼我背艺术常识了

我自觉就好

附录　艺考生必备书单

1. 《子夜》
2. 《林家铺子》
3. 《罪与罚》
4. 《红楼梦》
5. 《三国演义》
6. 《金阁寺》
7. 《砂女》
8. 《尤利西斯》
9. 《局外人》
10. 《人间失格》
11. 《自私的基因》
12. 《悲惨世界》
13. 《九三年》
14. 《巴黎圣母院》
15. 《1984》
16. 《黄金时代》
17. 《思维的乐趣》
18. 《变形记》
19. 《安娜·卡列尼娜》
20. 《百年孤独》
21. 《三体》系列

22. 《龙须沟》
23. 《骆驼祥子》
24. 《金粉世家》
25. 《啼笑因缘》
26. 《沉雪》
27. 《抚摸北京》
28. 《经典之外的阅读》
29. 《陆犯焉识》
30. 《网络时代的文学引渡》
31. 《吾国与吾民》
32. 《做饭》
33. 《白鹿原》
34. 《包身工》
35. 《动物凶猛》
36. 《狂人日记》
37. 《围城》
38. 《青衣》
39. 《长恨歌》
40. 《边城》
41. 《少年维特之烦恼》
42. 《浮士德》

43. 《月亮与六便士》
44. 《追忆似水年华》
45. 《老人与海》
46. 《蓝狗的眼睛》
47. 《人鼠之间》
48. 《雪国》
49. 《知晓我姓名》
50. 《爱的五种语言》
51. 《被遗忘的士兵》
52. 《玻璃芦苇》
53. 《都柏林人》
54. 《恶时辰》
55. 《焚舟纪》
56. 《高堡奇人》
57. 《公羊的节日》
58. 《好莱坞怎样讲故事》
59. 《好人难寻》
60. 《华氏451》
61. 《黑暗中的笑声》
62. 《局外人》
63. 《六人》

64. 《金锁记》
65. 《人类简史》
66. 《时间简史》
67. 《象棋的故事》
68. 《多情剑客无情剑》
69. 《故事新编》
70. 《呐喊》
71. 《平凡的世界》
72. 《活着》
73. 《许三观卖血记》
74. 《红高粱家族》
75. 《蛙》
76. 《丰乳肥臀》
77. 《家》
78. 《变色龙》
79. 《茶馆》
80. 《飘》
81. 《死魂灵》
82. 《堂吉诃德》
83. 《西线无战事》
84. 《羊脂球》